취
향

디 자 이 너 의
흥 미 로 운 물 건 들

———

김선미 × 장민 지음

취

향

DESIGNER'S

FAVORITE STUFF

지식너머

　　우리는 살면서 수많은 물건을 선택한다. 랩톱, 휴대폰, 노트, 연필, 물컵, 지금 입고 있는 옷까지 당장 살펴봐도 수십 가지의 물건들이 내 삶을 채우고 있다. 내가 이 물건들을 선택한 기준은 무엇일까. 산업화 이후 기하급수적으로 늘어난 수많은 물건 사이에서 어떻게 나에게로 와 '내 것'이 되었을까. 그리고 이 물건들은 과연 나의 취향을 얼마나 반영하고 있을까. 아니, 과연 취향이란 존재하는 것인가. 이 책은 이런 질문들 사이에서 출발했다. 앞으로 펼쳐질 이야기는 취향을 담은 물건들에 관한 것이다.

　　많은 것을 선택할 수 있는 시대가 되었지만, 우리의 일상 속에는 '트렌드'라는 획일화된 취향의 덩어리가 가장 큰 힘을 발휘하고 있다. 사전에서는 취향을 '하고 싶은 마음이 생기는 방향'으로 정의하지만 자본주의 사회의 거대한 소비 담론과 기업의 의도를 세련되게 숨긴 고도의 마케팅 전략은 대중들에게 무의식적인 소비의 편향을 유도한다. 취향이 조작되는 것이다. 이러한 회색 취향의 시

대에 자신만의 확고한 취향을 관철하는 사람들은, 그래서 늘 관심의 대상이 된다.

몇 년 전, 북유럽 디자인에 관한 책을 집필할 때의 일이다. 핀란드 헬싱키에서 콘셉트 디자이너로 활동하고 있는 한 인터뷰이가 자신의 마음에 꼭 드는 노트를 찾지 못해 결국 직접 제작했다는 이야기를 들려줬다. 물건을 대하는 디자이너의 날 선 취향, 기성품의 선택지에 갇혀 있지 않고 스스로 취향에 맞는 물건을 디자인해 선택의 범주를 넓혀가는 점이 꽤 인상적이었다. 혹자는 그냥 아무 노트나 쓰면 되지 않겠느냐고 반문하겠지만, 아이디어를 스케치하는 창작의 장이자, 각종 미팅 일정이나 업무를 정리해야 하는 노트는 매일 쓰는 관여도가 높은 물건이다. 때문에 그는 자신에게 맞는 형태와 재질, 그리고 단순하면서도 군더더기 없는 디자인의 노트를 원했다. 결국 그는 마음에 드는 종이와 제본 방식을 찾기 위해 일본을 비롯해 곳곳을 누볐고 결국 '어바웃 블랭크'라는 자신의 취향을 고스란히 반영한 노트 브랜드를 탄생시켰다.

우리는 막연히 디자이너의 취향이나 심미안이 어느 기준 이상일 거라 기대한다. 왜냐하면, 그들은 개념을 시각화된 언어로 풀어내는 데 특별한 안목을 지닌 집단이기 때문이다. 게다가 디자인이라는 영역 자체가 '사람들이 물건을 바라보는 시각'을 결정하지 않던가. 18세기 이후, 그러니까 장인이 초기 아이디어부터 판

매까지 전 제조과정을 책임지던 시대가 막을 내린 후, 디자인은 생산과정 중 가장 특화된 하나의 활동으로서 역할을 수행해왔다. 지금 우리 주변에 놓인 모든 물건 역시 누군가의 의도와 해석으로 만들어진 결과물이다.

　　이러한 점에서 디자인은 곧잘 함정에 빠지기도 한다. 수많은 기업들에게 디자인은 제품의 부가가치를 높이는 손쉬운 방법의 하나로 인식되어 있기 때문이다. 단지 경제적 부가가치를 높이기 위해 제품의 속성이나 기능과는 무관한 과잉된 디자인이 적용될 경우 우리는 많은 문제점에 직면하게 된다. 불필요한 소비를 촉진하는 것뿐 아니라 본질과는 무관한 것에 현혹되어 선택을 하게 만드는, 왜곡된 취향을 조장하게 되기 때문이다. 그렇기 때문에 이 모든 것에 앞서 디자이너들이 조금 더 선명한 취향과 맥락 있는 심미안을 지녀야 한다는 것은 결코 무리한 바람이 아닐 것이다.

　　이 책에서는 디자이너, 건축가, 포토그래퍼를 포함한 11명의 크리에이터들이 물건을 통해 자신의 취향을 이야기한다. '취향'이라는 추상적이고도 상대적인 개념을 보다 구체적으로 풀어내기 위해 우리는 그들의 '물건'에 집중했다. 물건을 보면 그것을 쓰는 사람이 보인다. 흥미로운 것은 세상을 바라보는 관점이나 태도가 물건을 선택하는 기준에도 그대로 적용된다는 사실이다. 몇몇은 작업에서도, 관계 맺고 있는 주변 사람들에서도 같은 빛의 취향을 읽

을 수 있었다. 그렇게 하나의 태도를 구축해 삶 전반을 채우는 사람들에게는 확실히 단단한 내공이 느껴지는 법이다. 이것은 또한 작업에 관한, 취향에 관한 신뢰로 연결된다. 그러니까 진정한 취향은 삶 안에서 하나의 일관된 태도로 생겨나는 나만의 기준이 반영되어, 그 안에서 내가 보이는 것이 아닐까.

때로는 가볍게, 때로는 묵직하게 자신의 취향을 이야기한 11명의 크리에이터들에게 감사의 인사를 전한다. 더불어 더딘 원고 마감과 까다로운 요구에도 현명하게 이 책을 여기까지 인도해준 편집자, 바쁜 스케줄에도 흔쾌히 사진 촬영을 해 준 김선아 포토그래퍼에게도 고마움을 전한다. 매번 디자인이라는 개념에 관해 한 번 더 생각할 수 있도록 조언해주는 양경필 디자이너와 다시 한 번 호흡을 맞춘 믿음직한 후배 장민, 그리고 이 세상의 다양한 취향들에게 고맙다는 이야기를 하고 싶다. 책을 만드는 내내 머릿속을 떠나지 않았던 '당신의 취향은 무엇입니까?'라는 질문에 이제는 각자의 이야기를 해볼 차례다.

내 삶에 동행한 물건들을 다시금 떠올리며,

김선미

CONTENTS

누구에게나 취향은 있다.
페이스북 '좋아요'
클릭 속에서,
옷장을 채우고 있는
색깔 안에서,
대화에서 즐겨 쓰는
어휘 사이에서,
우리의 취향은
드러난다.

펠리컨 체어는 '변화무쌍함, 가볍지 않은 존재감,

그리고 본연의 역할에 충실할 것'이라는,

그녀가 원하는 삼박자를 골고루 갖췄으면서 아름답기까지 하다.

시대를
뛰어넘는

Kang Suengmin

경쾌한
존재감

강승민

aA 디자인 뮤지엄 내 aA 디자인 갤러리 대표
국민대학교 미술학부 겸임 교수

펠리컨
체어

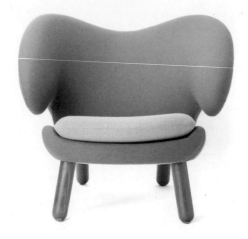

디자이너는 아니지만 디자인을 직업으로 하는 사람. 바로 이것이 aA 디자인 갤러리 대표인 강승민을 인터뷰로 삼은 이유다. 홍대 앞에 한국 최초의 디자인 멀티공간인 aA 디자인 뮤지엄이 문을 열기 훨씬 전부터 그녀는 김명한 대표와 함께 때로는 그를 대신해 유럽을 누볐다. 그리고 aA 디자인 뮤지엄에서 발행하는 무크 형태의 매거진 〈캐비닛〉 작업을 통해 톰 딕슨**Tom Dixon**, 하이메 아욘**Jaime Hayon**, 한네 베델**Hanne Vedel** 등 세계 각지의 걸출한 디자이너와 크리에이터를 만나왔으니 이 과정을 통해 벼려진 취향이 궁금하기도 했다. 그녀라면 디자이너의 직함은 가지지 않았으되, 어쭙잖은 디자이너들보다 월등히 좋은 안목을 가졌을 것이라는 판단이 들었다고 할까?

컬 렉 터 의 미 래 ,
핀 율 의 의 자

강승민이 가장 의미 있는 물건으로 고른 것은 모든 인터뷰이를 통틀어 가장 덩치가 큰 것이었다. 다름 아닌 핀 율**Finn Juhl**의 펠리컨 체어**Pelican chair**. 펠리컨 체어는 덴마크 디자이너 핀 율의 대표작 중 하나로, 작품 시기상 초기로 분류되는 1940년에 발표되었다. 펠리컨의 큰 부리를 연상케 하는 생김새 덕분에 '펠리컨 체어'라는 직관적인 작명이 이루어졌으리라.

대단히 조형적인 이 의자는 발표 당시 형태뿐 아니라 색채 때문에도 센세이션을 불러일으켰다. 가구에 색을 사용한다는 것이 일종의 암묵적인 금기로 통했던 시절에 패브릭을 이용해 과감한 색상의 의자를 선보였기 때문이다. 의도적으로 의자의 몸체와 쿠션에 다른 색을 쓴다든지, 등받이 부분 버튼다운의 색을 구분한다든지 하는 시도는 세계대전의 암울한 시대상황에서 가히 '혁신적'이라고 할 법했다. 하지만 안타깝게도 핀 율의 이런 아름다운 의자들은 당시 주류였던 클린트파에 외면당해 대부분 상품화되지 못했다. 다행히도 펠리컨 체어와 포엣 소파 등은 10년 전쯤부터 덴마크의 원 컬렉션One collection사에서 핀 율의 전처인 잉게마리 스코룹Inge-Marie Skaarup이 가지고 있던 원형을 바탕으로 제작하여 현대의 모던한 거실에 들여놓을 수 있게 되었다.

결혼은 여자들이 평생 꿈꿔왔던 생활을 보장해주지는 않지만, '혼수'라는 이름으로 갖고 싶었던 가전제품이나 가구들을 구입할 수 있는 절호의 기회를 만들어주기는 한다. 강승민이 핀 율의 의자들을 집으로 들이게 된 것 역시 결혼이 계기였다.

"말하자면 혼수 가구로 펠리컨 체어와 포엣 소파를 장만한 거죠. 원 컬렉션사에서 결혼선물의 형태로 꽤 많은 금액을 할인해주었거든요. 대신 그 외의 잡다한 물건들을 사지 않았어요."

그녀가 펠리컨 체어를 처음 만난 것은 영국에서 공부하

며 aA 뮤지엄 김명한 대표의 일을 처리할 때였다. 패션 마케팅을 배우러 영국에 건너왔지만 '나는 옷 입는 것을 좋아하는 것이지, 패션산업에서 일하기에는 적절하지 않다.'는 판단에서 학교를 그만두었다. 그리고 딱히 의도한 것은 아니지만 건축역사 이론을 공부하게 된 것이 다양한 의자를 접하는 데 영향을 미쳤다. 건축가들이 건축물 안에 배치할 의자나 가구를 디자인했다는 것은 이미 널리 알려진 사실이다.

강승민은 보통 사람들이 북유럽 가구를 접할 때의 수순을 어느 정도 밟고서, 핀 율의 펠리컨 체어에 안착했다고 말한다. 맨 처음 아르네 야콥센^{Arne Jacobsen}의 의자를 보았을 때, 심각하게 모던한 야콥센의 의자는 그녀에게 충격 그 자체였다.

"'이다지도 심플한 것이 1940년대에 나왔단 말인가!' 하고 매우 놀랐어요. 전후 사정과 맞물려서 목재 등의 자원을 아끼기 위한 의도도 있었겠지만, 미적으로 충분히 아름다울 수 있다는 것이 쇼킹했죠."

건축과 의자를 점점 더 알아가면서 찰스 임스^{Charles Eams}나 한스 베그너^{Hans Wegner}를 좋아하게 되었지만 결국 그녀는 핀 율의 가구에 빠져버리고 말았다. "아, 이 와중에도 예술을 하는 사람이 꼭 있구나. 이런 게 인생의 단비지, 하고 생각을 했죠." 세계적인 컬렉터인 오다 노리츠구^{Oda Noritsugu}가 '가구 마니아가 마지막으로 도달하는 것

은 핀 율의 로즈우드 소재 닐스 보더 모델'이라고 말한 바 있다. 그 말대로라면 그녀는 마지막의 입구에 서 있는 셈이다. 펠리컨 체어는 나무를 제외하고 위의 두 가지 조건을 만족시키는 모델이니 말이다.

변화무쌍함, 가볍지 않은 존재감, 그리고 본연의 역할에 충실할 것

누구나 열망하던 물건을 갖게 된 후 급격히 그에 대한 흥미가 사그라졌던 경험이 있을 것이다. 단언하건대 그것이 자신의 취향을 반영하는 물건이 아니라 한때의 유행, 혹은 누군가에게 과시하기 위한 물건이었기 때문일 가능성이 높다. 반면 강승민은 초록색의 귀여운 펠리컨 체어에서 계속해서 새로운 얼굴을 찾아내고 끊임없이 매력을 느낀다. 그러니 이 예술가에게 이 예술적인 의자는 아마 앞으로도 계속 유지될 취향의 물건일 것이다.

안락하게 휴식을 취할 수 있는 개인적인 공간으로서 그녀를 흐뭇하게 했던 펠리컨 체어는 엄마가 되고 난 후에는 수유의 자로, 지금은 아들과 뒹굴며 책을 읽거나 까꿍놀이를 할 수 있는 공간으로서 훌륭하게 제 역할을 수행하고 있다. 그녀가 펠리컨 체어의 매력으로 주목한 것도 바로 이 부분이다. 삶의 국면에 맞추어 변화무쌍하게 활용되며 전혀 기대하지 않았던 즐거운 상황들을 종종 연

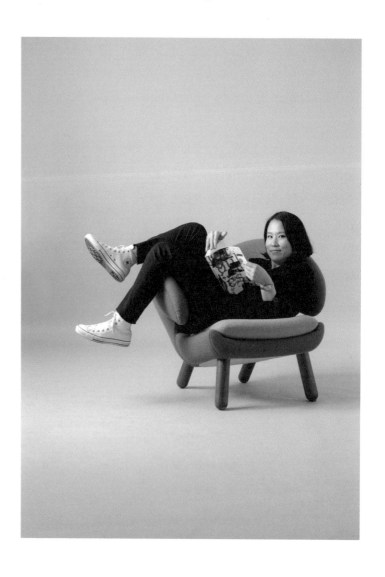

출해준다는 것.

"덧붙여서 가볍지 않은 존재감도 제가 저한테나, 사용하는 사물들에 기대하는 부분이에요. 펠리컨 체어는 빈 공간에 두어도 왜소하거나 초라해 보이지 않고 공간에 리듬감을 불어넣거든요."

마지막으로 반드시 충족되어야 하는 것은 무엇보다 그 물건이 본연의 역할에 충실해야 한다는 점이다. 대충 걸터앉거나 깊숙이 앉아 책을 읽거나 아이를 무릎에 앉히고 앉아 있을 때조차 더 없는 편안함을 주는 펠리컨 체어는 '변화무쌍함, 가볍지 않은 존재감, 그리고 본연의 역할에 충실할 것'이라는, 그녀가 원하는 삼박자를 골고루 갖췄으면서 아름답기까지 하다. 말하자면 지성과 미모를 겸비한 현모양처랄까.

앞으로 그녀가 다른 의자를 좋아하게 될 수도 있고 가구 마니아로서 오다 노리츠구가 언급한 마지막 단계에 다다를 수도 있겠지만, 펠리컨 체어는 그녀와 가족을 위해 굳건히 제자리를 지키고 있을 것 같다. 완벽한 현모양처란 찾기도 버리기도 쉽지 않으니 말이다.

안목과 균형감각을 갖춘
라이프스타일 개척자

취향을 안목과 소신의 결합이라 생각해왔기 때문에 이

책을 준비하면서 '안목' 있는 인터뷰이는 중요한 섭외 조건 중 하나였다. 이런 명제를 세우게 된 것은 〈딴지일보〉 총수 김어준이 자신의 책에 소개한 일화를 읽으면서부터였다. 그가 유럽여행 도중 쇼윈도에서 H 브랜드의 멋진 슈트를 발견했는데, 결국 여행경비를 탈탈 털어서 그 슈트를 사 입었다는 대목이었다. 그러고는 다시 여행자금을 모으기 위해 관광가이드를 하며 슈트를 입고 노숙을 했다던가. 지금은 뚱뚱해져서 입지 못하는 그 옷을 옷장에 걸어두고 가끔씩 꺼내본다는 내용이 아직도 기억난다.

　　　물론 오독일 수 있으나, 내게는 이것이 취향에 관한 소신을 잘 보여준 하나의 예로 남아 있다. 이 일화에서 내가 정의한 '안목'은 멋지고 비싼 물건을 알아보거나 진짜와 가짜를 판별할 수 있는 눈이 아니라, 그 대상이 나를 얼마만큼 만족시켜줄지 척 보면 아는 능력이다. 그래서 어렸을 때부터 스스로에 관해, 자신이 좋아하는 것들에 대해 꽤 분명하게 파악해온 강승민 대표가 인터뷰이로서 더 매력적으로 다가왔다. 그녀 스스로는 본인의 안목을 믿지 않는다고 말했지만, 좋은 디자인과 디자이너들을 많이 만나온 동시에 아주 어렸을 때부터 자기 자신이 원하는 것을 파악하는 데 꽤 주의를 집중해왔다는 점은 일반적으로 생각하는 '안목'과 내가 원하는 '안목'을 모두 지니고 있다는 의미였기 때문이다.

　　　일면식도 없는 인터뷰이를 기다리던 내 시야에, 검은 슈

트와 하얀 티셔츠를 입은 유쾌한 모습으로 그녀가 등장했다. 저 높은 오피스 빌딩들에서 일하는 여성들의 긴장감 넘치는 슈트와는 거리가 있었는데, 정확히는 슈트라기보다 검은 재킷과 편안해 보이는 팬츠라고 하는 것이 맞겠다. 그녀의 옷차림의 방점은 또 다른 취향의 물건으로 꼽았던 컨버스Converse의 하얀색 오리지널 척 테일러 스니커즈였다. 그녀가 선택한 모든 요소는 그녀를 더 매력적으로 보이게 만들었다. 자기 자신을 매력적으로 보이게 만드는 옷차림을 안다는 것은 그만큼 스스로에 관해 많은 것을 알고 있다는 것이고, 나는 그 모습을 통해 자신만만함을 읽었다.

　　　그렇다고 강승민이 '자뻑' 스타일이었던 것은 아니다. 오히려 자기 자신에 대한 평가는 몹시 냉혹했다. 특히 홍대 섬유미술과에 입학했던 바로 그해에 '붓을 꺾었다'는 고백은 흥미로웠다. 꽤나 험난한 입시를 거쳐 내로라하는 미술대학에 들어간 새내기라면 '세계정복'이라도 할 듯한 착각을 하기가 쉬운 터라 더더욱 그랬다. 창작자로서 살아가지 않기로 결심한 이유에 대해 그녀는 자신처럼 엉덩이가 가볍고 사람 만나는 것을 좋아하는 사람에게 작가의 길은 맞지 않다는 것을 깨달았기 때문이라고 했다. '예술가의 재목'이었던 친구들이 예술에 대해 갈증을 느끼는 것을 보며 자신은 도저히 할 수 없겠다 생각했고 스스로가 해왔던 미술은 그저 '잔재주'였노라고 야박할 정도로 냉철한 평가를 덧붙였다.

반면 라이프스타일에 관심이 많고 워낙 어렸을 때부터 예쁜 것들을 좋아해왔던 터라 디자인 쪽 일을 계속하고 싶다는 바람을 가졌다. 그래서 디자인 오브제 구매나 마케팅, 매거진 〈캐비닛〉을 만드는 등의 aA 뮤지엄에서의 일은 그녀의 이런 요구와 정확히 맞아떨어져 즐겁게 할 수 있었노라 이야기한다. 이런 이야기를 나누는 인터뷰 내내 그녀의 얼굴은 진지했고 진심 어린 만족감이 드러났다.

자신이 원하는 것을 명확히 알고 있어서인지는 몰라도 그녀는 본의 아니게 기존 체제에 반하는 일들을 종종 하기도 했다. 새내기 시절 이후 순수미술이 아닌 패션 디자인을 공부하기 원했던 그녀가 같은 뜻을 가진 친구들과 함께 동아리를 만들어 활동하며 학교 측에 새로운 전공을 만들어달라고 요구했던 일이 대표적이다. 학교에서 이를 묵살하자 그녀와 '일당'들은 정문 앞에서 패션쇼를 열어 시위를 하기도 했다. 이 때문인지는 알 수 없지만 그녀가 학교를 졸업한 이후 섬유미술학부에 패션 디자인 전공이 설치되었다.

"그때는 너무 어려서 학교와 제대로 대화를 해보기도 전에 일을 벌였던 것 같아요. 학교도 나름의 사정과 절차라는 게 있었을 텐데 말이죠. 대학에서 강의를 하는 지금은 당시 학교의 입장이 조금은 이해가 되더라고요."

하지만 학교 측의 입장을 이해하게 된 지금도 학생을 평가하는 방식에는 여전히 의문을 갖고 있다고 했다. 열심히 해온 과

제에 점수를 매기고 시험을 봐서 아이들의 한 학기를 결국 A, B, C 하는 학점으로 구분해버려야 하는 것에 거부감이 느껴지기 때문이다. 그래서 그녀는 점수를 매기는 대신, 한 학기동안 어떤 주제든 관계없이 제대로 된 전시기획서를 만들 수 있도록 수업 커리큘럼을 만들었다. 이미 다른 교수들이 하고 있는 것을 자신까지 할 필요가 없다고 판단했기 때문이다. 그녀는 방황하는 어린 예술가들이 자신의 길을 찾기를 진심으로 바라고 있고, '너 하고 싶은 대로 하고 살아도 괜찮다.'며 등을 두드려주는 중이다.

　　　　강승민은 체제에 순응하는 대신 의문을 품는다. 고쳐야 할 부분이 있다고 생각되면 자신의 능력 안에서 이를 바꾸기 위해 다양한 시도를 한다. 펠리컨 체어를 비롯한 핀 율의 화사한 색감의 조형적인 의자들이 당시 주류였던 클린트파에 외면당했던 것을 그녀의 상황과 연결한다면 지나친 비약일까? 하지만 세상은 언제나 기존의 것을 다르게 바라보는 시각을 가진 사람들로부터 방향성을 획득해왔다는 것만은 사실이다. 어쩌면 자신에게 예술가의 길이 적합하지 않다고 보았던 그녀의 판단은 적절했던 것 같다. 그녀는 지금 예술이라는 한정된 영역이 아니라 사람들의 삶과 일상을 위한 창조를 해나가고 있는 것일 테니 말이다.

강승민 | 홍익대학교 섬유미술과를 졸업하고 패션 마케팅을
공부하러 영국으로 건너갔다가 돌연 전공을 바꾸어 런던
AA스쿨(Architectural Association School of Architecture)에서
건축역사 이론으로 석사학위를 받았다. 김명한 대표와의
인연으로 유럽을 돌아다니며 세계적인 의자들을 접했고, 한국에
돌아와 aA 디자인 뮤지엄의 큐레이터로 무크 〈캐비닛〉 작업을
총괄했으며 현재 대표로 재직 중이다. 현재 aA 디자인 뮤지엄의
대대적인 리뉴얼을 준비하며 국민대학교와 성신여자대학교에서
강의를 하고 있다.

취향은,
그러니까
의지를 가진
내 행동의
방향성이다.

돌이켜보면, 랩톱을 도색했던 것처럼 어떤 것이든

본래의 상태에 변화를 주는 행위를 좋아했던 것 같아요.

결국, 어떤 식으로든 제 취향이 드러나더라고요.

변화무쌍함을
즐기는

딴따라 디자이너의
실험

박영하

뉴욕 카림라시드사(Karim Rashid Inc.) 그래픽 디자이너

페라리 레드
랩톱

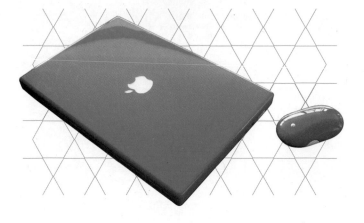

살다 보면 주위에 꼭 한 명씩 튀는 사람이 있다. 행동이 튀는 사람, 타고난 외모가 튀는 사람, 스타일이 튀는 사람……, 그게 무엇이든 온몸으로 자신의 존재감을 드러내는 그런 사람들 말이다. 그중 몇몇은 튀는 리더십과 괄목할만한 태도로 〈글로벌 성공시대〉의 주인공이 되고, 또 다른 몇몇은 〈세상에 이런 일이〉에서 매회 꼭 한 명씩 등장하는 '괴짜 패셔니스타'로 방송을 타기도 한다. 여하튼 이들의 공통점은 '범상치 않다'는 것이다.

7년 전 알게 된 그래픽 디자이너 박영하의 첫인상은 '스타일'이 튀는 그런 사람이었다. 수시로 바뀌는 헤어컬러, 키치와 아방가르드, 모던과 클래식을 자유자재로 넘나드는 패션스타일은 어떤 식으로든 보는 이의 감각을 자극했다. 한 스타일을 고수해 일관된 인상을 심어주는 것이 아니라 매번 다르게, 하지만 매번 썩 잘 어울리는 스타일을 만들어가는 것이 꽤 인상적이었다.

핫핑크로 염색한 모히칸 머리의 펑크 족도, 깔끔한 블랙 슈트의 댄디 보이도 박영하 안에서는 모두 가능하다. 언뜻 보면 그저 튀고 싶은 사람처럼 보일 수도 있다. 그러나 그와 이야기를 나누다 보면 이런 화려함과 변화무쌍함이 그의 삶을 관통하는 묘한 일관성이자 그가 추구하는 디자이너로서의 태도임을 발견하게 된다. 이러한 흐름은 그의 작업에서도, 쉴 틈 없이 바뀌는 헤어스타일에서도, 그리고 그가 선택하고 소비하는 물건에서도 같은 농도로 그의

삶을 채운다.

새 빨 간 애 플 랩 톱 에
담 긴 욕 망

　　자신의 취향을 가장 잘 반영한 물건에 대한 물음에 그는 주저 없이 가지고 있는 물건 대부분이 자신의 취향을 반영하고 있다고 답했다. 대답하기를 주저했던 다른 인터뷰이들과는 사뭇 다른 반응이었다. 직접 징을 박아 리폼한 자라 블레이저, 멕시코에서 구매한 해골 캔들 홀더, 아디다스 제러미 스콧 컬렉션 중 레이스와 군복 무늬가 믹스매치된 트레이닝 재킷, 토즈의 은색 드라이빙 슈즈, 디즈니의 아트토이 시리즈인 바이블메이션 미키마우스 등 그의 취향을 반영한 물건들이 저마다의 이유를 가진 채 줄줄이 이어졌다.

　　화려한 면면을 지닌 물건들이 나열될수록 그가 1위로 꼽을 물건에 대한 기대감은 증폭되었다. '두두두두' 트레몰로 소리와 함께 그 수많은 물건을 제치고 1위로 꼽힌 물건은 다름 아닌 1세대 맥북 프로 MacBook Pro 랩톱.

　　애플, 애플이라고? 디자이너 하면 고유명사처럼 따라붙는 애플 맥북 랩톱? 디자인 유관자들에게는 이미 기본사양 같은 애플 제품 안에서 과연 흥미로운 이야기가 존재할까? 이런 의심을 품

Park Younghan

고 있을 무렵 그가 보내온 사진 속에는 그동안 보아왔던 랩톱과는 다른 새빨간 컬러의 미끈하고 날렵한 물건이 놓여 있었다. 이 애플 랩톱은 100m 밖에서도 한눈에 알아볼 수 있을 정도로 화려하고 강렬했다. 그러면 그렇지. 그가 평범한 물건을 고를 리가 없지 않은가. 왠지 모를 안도감이 느껴졌다.

사실 애플 랩톱을 도색하는 사람은 많지 않다. 만만치 않은 가격 탓도 있지만, 디자인 세계에는 '단순할수록 좋다Simple is best!'는 모토 아래, 있는 그대로의 아름다움이 더욱 가치 있다고 여겨지는 태도들이 여전히 존재하기 때문이다.

생각해보면 애플 제품들은 그 자체가 디자인적으로 매력적이다. 심지어 내 주변의 몇몇은 아이폰에 케이스를 끼우는 것조차 꺼릴 정도다. 시각적 단순함, 선택적 대비를 기가 막히게 활용하는 인터페이스, 콘텐츠의 접근을 방해하지 않는 격자형 그리드, 그와 더불어 확실히 차별화되는 촉감, 강박적일 정도로 완성도 있는 마감까지 애플은 그야말로 '아름답고 실용적이다'라는 두 대척점의 가치를 정확하게 구현하고 있는 브랜드였다. 게다가 대량생산 체제 아래에서 만들어진 모던하고 실용적인 디자인은 오랫동안 디자이너들에게 '좋은 취향'으로 인식되었다. 하지만 공고한 애플의 디자인 영역도 '차별화된 나만의 물건'을 갖고 싶어하는 사람들의 욕망보다 힘이 세진 못했다. 일종의 튜닝인 하우징을 비롯해 하나밖에 없는 나

만의 애플 제품을 갖고자 하는 사람들이 점점 더 증가하는 추세니 말이다.

박영하 역시 그러한 사람 중 한 명이었다. 그는 웹서핑을 하던 중 우연히 '컬러웨어 www.colorware.com'라는 IT기기 컬러링사이트를 발견했다. 랩톱 덮개부터 키보드, 스크린 테두리, 마우스까지 본인이 원하는 색상으로 바꿔주는 이곳은 나만의 물건을 갖고 싶은 사람들에게 날개를 달아주는 그런 곳이었다. 박영하는 가장 좋아하는 색 중 하나인 빨간색 중에서도 페라리 스포츠카의 컬러에서 착안해 '페라리 레드'로 불리는 컬러로 도색을 진행했다.

처음 구매 후 배송이 되어 왔을 때부터 그가 좋아하는 컬러로 도색이 되어 왔기 때문에 마치 분신처럼 조금 더 특별하게 느껴졌다고. 그렇게 박영하의 품으로 오게 된 한없이 새빨간 이 랩톱은 2006년부터 지금까지 박영하가 가장 아끼는 애장품이 되었다. 도색된 랩톱을 들고 카페나 공공장소에서 작업하다 보면 꼭 누군가 한두 명씩은 말을 걸어오곤 했다고. 그는 이러한 순간을 은근히 즐기기도 했는데, 이 역시 무의식중에 사람들의 이목을 끌고 싶어하는 성향에서 발로했음을 고백하며 박영하는 한마디를 더 덧붙였다.

"돌이켜보면, 랩톱을 도색했던 것처럼 어떤 것이든 본래의 상태에 변화를 주는 행위를 좋아했던 것 같아요. 일례로 기본적인 형태의 블레이저에 징을 사다가 칼라와 주머니 가장자리에 촘촘

하게 박아서 펑크스타일의 재킷으로 리폼을 한다거나, 앞서 얘기한
것처럼 주기적으로 헤어스타일에 변화를 주거나 하는 식으로요. 결
국, 어떤 식으로든 제 취향이 드러나더라고요."

　　매번 다른 스타일을 창출하고자 하는 박영하의 기저와
기본 베이스에 도색이라는 행위로 전혀 다른 느낌을 선사하는 애플
랩톱은 확실히 같은 맥락으로 읽힌다. 작년, 레티나 맥북 프로를 구
매한 이후 현재는 아쉽게도 영상을 다운받거나 영화를 감상하는 용
도로 그 쓰임새는 축소되었지만, 박영하의 새빨간 랩톱은 평생 그의
애장품으로 남을 것이다.

날 마 다 핼 러 윈 이 길
바 라 는 남 자

　　이렇듯 박영하는 사용하는 물건들에 다양한 방식으로 자
신의 속성을 주입한다. 그리고 그 한가운데 '디자인'이라는 절대기
준점이 있다. 사실, 물건을 선택할 때 매번 '취향'을 1순위로 두기란
쉬운 일이 아니다. 기능적인 속성이 우선인 경우도 있고, 관여도가
높지 않은 물건일 경우엔 종종 진열대 맨 앞에 있는 제품을 아무런
고민 없이 선택하기도 한다.

　　쇼윈도에 디스플레이되어 있는 옷을 벨트까지 그대로 구

매하는 뭇 남성들과는 달리 박영하는 색상이나 재질, 전체적인 실루엣, 착용했을 때의 핏, 재봉선, 마감까지 일일이 체크하며 옷을 고른다. 옷뿐만 아니라 생활용품, 액세서리, 하다못해 집에서 쓰는 화장실용 휴지를 선택할 때도 '디자인적인 완성도'가 가장 큰 선택 요소가 된다. 디자인이 다른 두 개의 화장지 앞에서 좀처럼 결정을 내리지 못하는 그의 고뇌를 목격한 아내는 그가 생필품에 대한 쇼핑의 권리를 앗아간 지 오래라고 이야기했다. 그의 평소 쇼핑패턴이 얼마나 신중하고 또 까다로운지를 짐작할 수 있는 대목이다.

　　　　이러한 행동의 이면에는 창조적인 일을 하는 직업상 '다른 사람들과 다르게 보이고 싶다'는 욕망이 있었다(새빨간 랩톱도 이와 같은 연장선에 있으리라). 어찌 보면 사소한 물건 하나까지도 디자인 감각을 품고 있어야 한다고 생각하는 것은 완벽주의의 또 다른 이름인지도 모른다. 여하튼 그의 '다르고 싶음'은 내외적으로 모두 표출되는데 우선 외적 스타일의 경우, 한 가지로 뚜렷하게 정의 내릴 수 없을 만큼 다양함을 시도하고 또 선호하는 취향으로 발전했다. 이를테면 보호색을 가진 카멜레온 같은 것이다. 여러 가지 모습으로 끊임없이 변화하고 싶어하는 다양성과 유동성, 그 자체가 박영하의 취향이 되었다. 마치 문신을 즐겨 하는 사람이 자신의 몸을 도화지로 삼듯, 그 역시 자신을 실험대상으로 삼아 여러 가지 시도하는 것을 즐긴다.

이러한 성향 때문인지 박영하는 핼러윈 시즌이 되면 물 만난 고기처럼 한껏 물이 오른다. 아니, 그냥 매일 핼러윈이면 좋겠다고 말할 정도다. 그 다양함 속에서도 변치 않는 어떤 공통분모가 있다면 무엇일까?

"제가 향유하는 다양한 스타일 속에서 공통점을 찾자면, 아마도 '화려함'이 아닐까요. 사람들의 시선을 받거나 앞에 나서면 즐거워지는 딴따라 기질이 제 안에 존재하거든요. 화려함을 좋아하는 것은 아무래도 제 이름에서 기인하지 않았나 싶어요. 제 이름이 한자어로 '英夏(여름의 꽃부리)'거든요. 성격도 정열적인데다가 남미 등 더운 지방에서 주로 볼 수 있는 원색계열을 좋아하는 게 단순한 우연은 아니지 않을까요?"

뉴 욕 , 카 림 라 시 드 ,
그 리 고 디 자 인

튀는 것을 즐기고 매사에 정열적인 그의 성향은 자연스럽게 뉴욕이라는 무대로 그를 향하게 했다. 다양성에 대한 그의 취향은 디자인 작업에서도 고스란히 적용된다. 형태적 다양성뿐만 아니라 개념적 다양성도 그가 관심을 두는 부분 중 하나. 대학원 재학 시절 전혀 관련 없는 두 가지의 분야에서 연관성을 찾아내는 훈련을

많이 했는데 그때 이후로 이러한 이종연계가 디자인적 영감을 얻는 방법론이 되었다. 다양한 시도와 변화를 선호하는 그의 취향과 맞아떨어졌던 셈이다. 유추, 비교, 연상 작업을 계속하다 보면 어느 순간 전혀 기대하지 않은, 새롭고 재미있는 결과를 얻곤 했다. 그중 분자요리학과 어린 시절 키우던 강아지 '똘똘이'를 연결한 프로젝트(사진)는 무척이나 흥미로운 작업이었다.

　　그는 디자이너로 일하면서도 국내외 공모전에 열정적으로 참여하며 개인 작업을 이어왔다. 월간 〈디자인네트〉 12주년 기념호 표지 디자인에 선정된 그의 작품은 원색들의 알파벳을 패턴화한 작품으로 색에 민감한 그의 취향이 반영된 케이스다. 또한, 착시 같은 시각 체험에 관한 흥미도 작업 곳곳에 영향을 미쳤다. 2012년 네덜란드 헤이그 디자인 재단이 주최한 '유럽을 위한 새로운 심벌' 공모전에서는 유럽 국기의 주요 색깔을 넣은 12개의 별을 원형으로 겹겹이 배치한 '유롭티미즘Europtimism'으로 아시아 지역 유일한 수상자로 선정되기도 했다.

　　이렇듯 왕성한 개인 활동을 이어오고 있는 박영하는 현재 세계 3대 산업디자이너로 일컬어지는 카림라시드 스튜디오에서 시니어 디자이너로 일하고 있다. 참으로 고개가 끄덕여지는 행보가 아닐 수 없다. '핑크를 해방시킨 사람'이라는 별칭을 가지고 있을 정도로 핑크광인 카림라시드 역시 화려하고 다양한 패턴들을 즐겨 사

용하는 디자이너이니 말이다.

박영하에게는 카림라시드가 선물한 손목시계가 하나 있다. 카림라시드는 직원이 들어올 때마다 어울리는 시계를 직접 골라 선물해주는데 박영하에게는 엷은 회색을 배경으로 핑크색 라인이 포인트로 들어가 있는 알레시(Alessi)의 손목시계를 선물했다. 박영하의 취향을 정확하게 간파한 센스 있는 선택이었다.

박영하가 이토록 다양한 취향을 품고, 향유하고, 또 작업에 적극 반영할 수 있었던 데에는 부모님의 영향이 컸다. 취향의 대부분은 자라온 환경, 살면서 경험한 것 등 후천적으로 생기는 경우가 많겠지만, 그는 재능을 물려받는 유전자처럼 선천적인 영향도 있는 것 같다고 말한다. 부모님 모두 미술 전공자라는 사실이나, 어린 시절 잠시 파리에 살면서 유럽의 여러 나라를 여행했던 경험, 더불어 개방적이고 자유로운 집안 분위기에 좋아하는 것을 마음껏 표현할 수 있었던 성장기 역시 현재의 그를 만드는 데 일조했다.

"저 자신을 확실히 사랑하는 것 같아요. 거기서 오는 자존감이 과감한 시도의 동력이 되어주죠. 주목받는 것을 은근히 즐기는 성격이라 과감한 시도를 했을 때 따라오는 사람들의 시선이 흥미롭기도 합니다. 뭐랄까, 딴따라 기질이나 꽤 짙은 농도의 쇼맨십 같은 것이 제 피에 흐르는 것 같아요. 한때 제 별명이 신바람 박박사였죠."

적을수록 많다 VS.
적을수록 지루하다

　박영하를 인터뷰하는 동안 머릿속에서는 내내 미국의 건축가 로버트 벤츄리Robert Venturi가 떠올랐다. 그는 독일의 건축가 미스 반 데어 로에Mies van der Rohe의 유명한 모더니즘적 경구인 '적을수록 많다Less is more'에 대응하여 '적을수록 지루하다Less is bore'는 격언을 만든 장본인이다. 로버트 벤츄리의 저서《건축의 복합성과 대립성Complexity and Contradiction in Architecture, 1966》에서는 근대건축이 추구한 단순성과 순수성의 허구를 지적하면서 복합성과 다양성을 내포한 건축이 새로운 시대의 건축이 되어야 한다고 역설했다. 그는 '좋은 디자인'을 어느 특정한 것만 인정하는 배타적인 것보다는 많은 스타일을 포용하는 것이라 정의하기도 했다. 분야도 시대도 다른 그 둘이 계속 겹쳐 보였던 것은 박영하의 다양성과 변화무쌍함이 그가 역설한 좋은 디자인의 전제 조건과 같은 맥락이라는 생각 때문이었다. 한 매체와의 인터뷰에서 박영하가 했던 말은 이러한 나의 생각에 더더욱 힘을 실어 주었다.

　'디자이너라면 다양성을 키워야 한다. 모든 주제와 소재를 다룰 줄 알아야 한다는 것이다. 간혹 한 가지의 스타일이나 자신이 좋아하는 분야의 디자인만 하려고 고집하는 이들이 있는데 그것은 자기 자신을 하나의 틀에 가두어 놓는 것과 같다. 그들에게 뭐든

지 할 수 있다는 가능성을 보여줘야 한다. 어떤 것을 던져줘도 디자인해낼 수 있는 사람이 진정 준비된 디자이너이며 사회가 원하는 디자이너다.'

　　맨 처음 이 책을 기획하면서 물건을 선택하는 취향이 곧 일을 대하는 방식에도, 삶을 대하는 태도에도 모두 반영되는 그런 사람들을 조명하고 싶었다. 물론 개념도 모호한 '취향'이라는 것이 한 개인의 삶 전체를 일관성 있게 관통할 수 있을까 하는 우려도 있었다. 하지만 지향점이 분명한 사람은, 그러니까 취향이 자기로부터 튼튼하게 뿌리내린 사람은 삶 곳곳에서 같은 맥락의 지표들이 드러나는 법이다. 그리고 박영하와 취향에 관한 이야기를 나누면서 그가 아끼는 물건들, 흥미를 느끼는 것들에 대한 교집합을 넓혀갈수록 이런 내 생각에 조금씩 힘이 더해졌다.

　　박영하는 '그래서 결국 취향이란 무엇인가?'라는 내 마지막 질문에 '자신만의 영역을 표시하고 드러내는 또 다른 커뮤니케이션의 방법'이라고 답했다. 나라는 존재를 인식시키는 것, 시각디자이너라는 직업에서 발로하듯 시각적으로 나라는 존재를 보여주고 어필하는 방법이라는 것이다. 그러니 그 존재를 드러내기 위해서는 분명하고도 명확한 하나의 목소리를 내야 할 터였다. 그의 물건을 보면 그가 보인다. 그의 작품을 보면 역시나 그가 사랑하는 시각 언어들이 보인다. 이 얼마나 분명하고도 또 진정성 넘치는 삶인가.

비록 그의 변덕스러운 취향 덕택에 그의 머릿결은 나날이 피폐해질지라도, 마트 안 휴지 코너에서 더 디자인적인 휴지를 사기 위해 아내와 승강이를 벌일지라도, 나는 안다. 누적된 것은 힘이 세다는 것을. 삶의 다양한 경로에서 누적된 그의 취향은 더욱 첨예하고 세련된, 그야말로 '박영하다운 취향'을 만들어낼 것이 분명하다. 그리고 이렇게 진화한 그의 취향은 무척이나 흥미롭고 재미있는 디자인으로 우리 삶 속에 말을 걸어올 것이다.

좋은 취향은 그러니까, 이런 것이다. 한 사람의 삶 안에서 같은 방향으로 수렴되는 기준 같은 것. 그 기준이 누적된 경험을 통해 더욱 명료해지면서 믿음직한 또 다른 취향을 아무렇지도 않게 툭 내어놓는 것. 마치 박영하의 새빨간 랩톱처럼 말이다.

박 영 하 의 5 문 5 답 취 향 기

Q. 지금 이 순간 당신의 책상 위에 놓여 있는 것들을 나열하자면?

A. 우선 애플 아이맥과 와콤 인투오스Wacom Intuos 태블릿, 내선 전화기,

애사심을 고취시킬 명목(?)으로 모든 직원의 책상에 놓여 있는

카림라시드 디자인의 3M 페블 컬렉션(Pebble Collection, 포스트잇과

스카치테이프 디스펜서)과 움브라Umbra 가비노 필통, 그리고 직원들에게

지급되는 버블Bobble 휴대용 정수 물병.

Q. 닮고 싶은 취향을 가진 디자이너가 있다면?

A. 팝 아티스트 론 잉글리시Ron English, 패션 디자이너 알렉산더 맥퀸Alexander

McQueen. 다 차치하고 그냥 그들의 머릿속에 들어가 보고 싶은 생각이

듭니다. 그리고 닮고 싶다기보다 흥미로운 취향을 가진 아티스트로는

쿠사마 야요이를 들 수 있겠네요. 루이비통과의 협업으로 유명세를 탔던

그녀의 작품을 보다 보면 제 취향과 일맥하는 부분이 많다는 생각이

듭니다. 원색을 자주 사용하고 패턴을 통해서 이야기하고자 하는 바를

시각화하는 점 등이죠. 실제로 그녀는 정신적인 문제가 있었다고 하는데

어릴 때 식탁보에 있던 동그란 패턴을 계속 바라보곤 했고 이후 모든

일상에서 그 동그란 패턴이 잔상처럼 따라다녔다고 해요. 환시가 병적으로
있었던 거죠. 모든 세계가 하나의 동그라미, 이윽고 하나의 점들로
보였다고 하는데 저 역시 패턴이나 이를 활용한 착시 등에 관심이 많아
흥미롭게 느꼈던 기억이 있습니다.

Q. 타인이 소비하고 있는 물건들을 통해 그 사람을 판단하는 나만의
선입견이 있다면?
A. 패션아이템으로 안경을 착용하는 것은 당연히 이해하지만, 알이 없는
안경을 끼는 사람들을 보면 거부감이라기보다는 좀 웃겨 보입니다.
도수가 없는 알이라도 있어야 하는데 마치 뭔가 빠진 듯한 허전함이라고
할까요? 제가 대학원에서 조교로 일할 때 간혹 한국 학생들이 그런 안경을
끼고 수업에 들어왔는데 다른 미국 학생들이 알이 없는 것을 발견하고는
피식피식 웃었던 기억이 납니다. 문화의 차이일 수 있겠지만, 안경테
안으로 손을 넣어 눈을 비비는 것을 보고 있노라면 뭐랄까 이상한 기분에
휩싸입니다.

Q. 기존에 존재하는 브랜드 중 가장 흥미로운 브랜드가 있다면?
A. 신발 디자이너 코비 레비Kobi Levi의 구두들. 독특한 형태(동물, 사람,
놀이터의 미끄럼틀 등)의 아트 슈즈를 디자인하는데 정말 아이디어가

기발합니다. 신발 한 켤레에 2천 달러가 넘으니 결코 쉽게 가질 수 있는 브랜드는 아니지만 튀는 아이디어와 동시에 일일이 수작업으로 신발을 제작하는 장인정신까지 모두 흥미로운 브랜드라고 할 수 있습니다. 비슷한 이유로 핸드백 디자이너 제임스 피아트^{James Piatt}의 제품들도 관심이 갑니다. 두 브랜드 모두 신선한 아이디어에 대한 기대를 하게 하죠.

Q. 좋은 취향이 있다면 어떤 것을 의미할까?
A. 좋은 취향이라는 것은 사실 지극히 주관적이고 상대적이라고 생각합니다. 어떤 이에게는 좋은 취향이 다른 이가 볼 때는 안 좋은 취향일 수도 있고 시대와 문화, 배경 등에 따라서 그 판단 기준이 달라지기 때문입니다. 물론 역사 속에서 보편적인 미의 기준은 어느 정도 비슷하게 존재해왔습니다. 이처럼 결국 자신이 속한 사회공동체 안에서 다수를 만족시키고 공감시킬 수 있는 취향이 좋은 취향 아닐까요? 저는 다수가 아닌 소수를 만족시킬지라도 좋은 취향이 아닌, '특별한 취향'을 가지고 싶습니다. 취향은 본능, 감각, 안목에 관한 것이라 노력 여부에 따라 얼마든지 진화하고 발전할 수 있다고 생각합니다.

박영하 | 삼성디자인스쿨(SADI), 미국 뉴욕에 있는 파슨스 대학(Parsons The New School for Design)에서 커뮤니케이션 디자인을 전공했다. 졸업 후 뉴욕 조나 디자인(ZONA Design Inc.)에 그래픽 디자이너로 입사하여 타임(Time Inc.), 마이애미 현대미술관(MOCA Miami), 트래블 채널(Travel Channel), 백남준 스튜디오 등과 작업했다. 2009년 시카고 예술대학(School of the Art Institute of Chicago)에서 비주얼커뮤니케이션 디자인으로 석사학위를 받았다. 현재 카림라시드 뉴욕 본사에서 시니어 그래픽 디자이너로 근무하고 있다.

취향이라는 것은
한 개인의 삶 안에서
다양하게 표출되지만
시간이 지남에 따라
결국에는
어떤 하나의
방식으로
수렴되기
마련이다.

취향은 가치 기준의 문제다.

자신만의 가치 기준이 있느냐의 여부가 취향 유무와도 연관된다.

기준이 확고하다면 무심코 집어드는 물건에도 취향이 스미는 법이다.

단순하고
즐거운

통섭의
결과물

김종필

안경 디자이너, 컨설턴트
소나기 · 스팀 안경원 디자인 디렉터

알레시
열쇠고리

안경 디자이너를 업으로 삼은 지 15년, 그는 안경 디자인 외에도 참으로 오지랖 넓게 무언가를 해왔고 하고 있으며, 큰 일이 없는 이상, 앞으로도 할 것이다. 하지만 그의 종횡무진 행보를 가만히 들여다보면 '안경'이라는 맥락이 있다. 한 분야에 10년 이상 몸담은 사람이면 으레 그런 것처럼, 안경업계에서 무슨 일이라도 하려면 반드시 그를 통하게 된다.

맥락은 있으되 방향성은 홍길동급으로 동에 번쩍 서에 번쩍하며 많은 일들을 해내는 그인지라, 좋아하는 물건도 '가제트 만능팔'이나 '달려와, 키트!'라고 외치면 알아서 모든 일을 해결하는 인공지능 자동차에 준하는 무언가가 아닐까 생각했다. 하지만 그가 내민 물건은 단순하기 그지없는 알레시의 열쇠고리였다.

지 로 톤 도 ,
알 레 시 에 서 의 날 카 로 운 기 억

그가 이탈리아어로 '원'을 의미하는 지로톤도^{girotondo} 열쇠고리를 만난 것은 2004년, 이탈리아 밀라노에서 열린 안경 전시회에 참석했을 때였다. 빠듯한 일정 중에 방문했던 '꿈의 공장' 알레시 스튜디오와 알레시 제품들에서 그는 자신의 디자인 이상향을 보았다. 알레시 스튜디오의 외관부터 제품 전시실의 제품까지, 모든 것이

'어른들을 위한 장난감' 같았다. 무엇보다 눈이 번쩍 뜨일 정도의 화려한 컬러감과 명징한 형태, 제품의 중심을 관통하는 재치있고 유쾌한 디자인이 그에게 깊은 인상을 남겼다.

이 느낌을 계속 간직하고 싶다는 마음으로 그가 집어든 것이 바로 지로톤도 열쇠고리와 책. 지금이야 컨설턴트로, 전문가로 초대를 받아 가지만 당시만 해도 안경업계의 어르신들을 모시고 다녀야 하는 젊은 청년이었기에 주머니가 얇았던 관계로 필립 스탁 **Philippe Starck**이 디자인한 레몬주서나 알레산드로 맨디니**Alessandro Mendini** 의 안나 시리즈를 살 수는 없었다고 했다. 그로부터 10년 가까이 지난 지금까지도 이 열쇠고리는 그의 곁을 지키고 있다. 사무실과 집 등 각종 열쇠들을 잘 아우르며 매일 그의 가방 속, 주머니 속에 담겨 어디든지 그와 함께 간다. 책 역시도 손이 잘 가는 곳에 두고 종종 들여다본다.

"자주 사용하는 것이다 보니 아무래도 좋은 디자인에 대한 환기를 시켜주죠."

알레시는 외부 디자이너들과의 협업으로 유명하다. 지로톤도 시리즈는 밀라노에 자리 잡은 킹콩 스튜디오의 디자인으로 1996년부터 생산되어 현재는 알레시의 고전 아이템으로 자리 잡았다. 킹콩 스튜디오는 피렌체에서 함께 건축을 공부한 스테파노 지오바노니**Stefano Giovannoni**와 구이도 벤투리니**Guido Venturini**가 함께 꾸린 디자

인 프로덕션으로 디자인과 인테리어, 패션, 건축을 넘나드는 다양한 작업들을 했다.

만화나 공상과학소설, 셀 애니메이션에서 영감을 받은 이들의 다른 작업들처럼, 지로톤도 역시 종이를 오려 펼치면 손을 잡은 사람들이 나타나는 아이들의 가위놀이에서 모티브를 따 왔다. 얇게 편 스테인리스를 종이처럼 대접한 결과다. 지로톤도는 과일바구니, 쟁반, 냅킨링, 액자, 냉장고 마그넷 등 나뭇가지처럼 다양한 방향으로 뻗어 생산되고 있다.

나 역시 사회초년생 시절, 교보문고의 디자인문구 매장에서 지로톤도 열쇠고리를 본 적이 있다. 그때 나는 그냥 지나쳤다. '요 만한 쇳덩이가 뭐 이리 비싸?' 하는 계량주의적 판단에서였던 것으로 기억한다. 집 열쇠도, 차 열쇠도 없어서 딱히 열쇠고리가 필요치 않았다는 궁색한 변명도 덧붙여야겠다. 아이러니하게도 가벼운 주머니사정 때문이라고 했던 그와는 정반대의 이유로 나는 지로톤도 열쇠고리를 선택하지 않은 것이다. 이 지점에서 보면 취향은 가치 기준의 문제다. 자신만의 가치 기준이 있느냐의 여부가 취향 유무와도 연관된다. 기준이 확고하다면 무심코 집어드는 물건에도 취향이 스미는 법이다.

익 살 스 러 운 그 의 얼 굴 을
닮 은 취 향

그가 자신의 취향을 보여주는 물건으로 지로톤도 열쇠
고리를 고른 이유는 단순하고 재미있다는 것. 아무래도 그의 재미
있는 캐릭터가 열쇠고리와 통한 것 같은 느낌이다. 인터뷰를 위해
처음 그를 만난 날, 집에 돌아와 나도 모르게 오페라 〈세비야의 이발
사〉에 나오는 피가로의 아리아를 계속 흥얼거렸다. 콧수염 탓에 묘
하게 유명 성악가를 떠올리게 하는 그의 얼굴 때문인가 하고 생각
했는데, 실은 시종일관 유쾌했던 그의 태도와 안경 분야에서의 종
횡무진 행보가 마을의 만능일꾼을 자처하는 피가로를 닮은 듯 느껴
졌기 때문이었다. 그의 디자인 철학은 또 어떻고!

"제가 지향하는 디자인은 공학적이면서도 재미있는 것
이에요. 안경은 특히 광학과 맞물려 있는 것이고 사람들의 얼굴 위
에 안전하게 또 기능적으로 얹혀져야 한다는 것 때문에 공학적인 부
분들이 강조되는 분야이기도 하고요. 어렸을 때부터 공학적인 것,
그러면서 재미있는 것에 관심이 많았어요."

그는 어린 시절에 탐닉했던 아카데미과학의 조립제품 이
야기를 꺼냈다. 조립은커녕 멀쩡하게 조립된 물건들을 조각내곤 하
는 나로서는 과연 끙끙거리며 설계도를 들여다보고 자동차나 로봇
을 만들어내는 것이 재미있을까 싶지만, 만드는 과정에서의 재미나

만들고 나서의 성취감도 일종의 재미이긴 하니까 하는 생각으로 고개를 끄덕거렸다.

　　내가 '재미'를 자의적으로 해석한다는 것을 알았는지 그는 자신이 뜻하는 '재미'의 의미를 부여했다. "사람들을 즐겁게 놀래주는 것이 좋아요." 굳이 영어로 표현하자면 '펀fun'과 '서프라이즈surprise'의 중간 어디쯤인 것 같다.

　　사람들을 깜짝 놀라게 하고 싶다는 그의 바람은 안경 디자이너가 되기 이전의 작업에서도 드러난다. 그는 어린 나이부터 단계를 차분히 밟은 미술영재는 아니다. 미술대학을 가기로 마음먹은 것이 고등학교 3학년 때로, 어렸을 때부터 그림 그리기를 좋아했다는 데 생각이 미친 덕에 내린 다분히 즉흥적인 결정이었다.

　　미술계 제도권 교육(?)을 받지 않은 덕에 언제나 조금씩 달랐던 그의 작업 중 '재미'와 '공학'의 공통분모를 품고 있던 것은 바로 졸업작품으로 만들었던 브로치였다. 거창한 의도의 결과물 일색인 졸업작품전에 브로치라는 오브제를 고른 것부터가 약간 의외였지만, 브로치 자체의 형태적 속성도 흥미롭다. 새집에서 새가 나왔다 들어갔다 하는 팝업 형태였기 때문. 재킷의 옷깃에 브로치를 달고, 만나는 사람들을 위해 새를 불러냈을 그의 모습이라니. 이번에는 왠지 모르게 찰리 채플린이 떠올랐다.

미스터

안경.zip

거의 평생을 '안경잡이'로 살아온 내가 그의 디자인을 만난 것은 7년 전쯤이다. 앞에서 보기엔 짙은 밤색의 평범한 뿔테안경이지만 뒷면, 즉 얼굴에 맞닿는 부분에 자잘한 줄무늬가 있는 것이 재미있어서 다분히 충동적으로 안경테를 하나 구입했다. 그러다 몇 년이 지나 인사동에 있는 안경원에 우연히 들어갔었는데 쇼케이스 뒤에 앉아 있던 사람이 "어, 그 안경 제가 디자인한 거네요." 하고 말을 건넸다. 그러니까 그가 바로 안경 디자이너 김종필이었고, 내가 고른 안경테는 그가 디자인한 컬러 라운지Color Lounge 제품 중 하나였던 것이다.

그로부터 또 어느 정도 시간이 흐른 후, 디자이너들의 물건을 궁금해하던 시점에 나는 그를 떠올렸고 다시금 그가 디자인한 안경들과 이력을 면면이 살펴보게 되었다. 서전안경공모전 대상 수상으로 안경 디자이너로 발을 디딘 그는 졸업 즈음에 찾아 온 외환위기에도 불구하고 서전안경에서 순조롭게 사회생활을 시작했다. 몇 년 후 직장인으로 일하는 것을 그만두고 나서 그가 한 일은 '아이스토리eye-story'라는 웹사이트를 운영하는 것이었다. 세계의 안경 트렌드와 더불어 유니크한 디자인의 안경들을 소개하는 사이트였는데, 말하자면 안경계의 얼리어답터 사이트라 하겠다.

사이트를 기반으로 기획한 쌈지길에서의 안경 전시가 소위 '대박'이 나자 자연스럽게 쌈지길과 인연을 맺게 되었다. 그렇게 그는 소나기 안경원의 디렉터로 활동하며 상당히 많은 브랜드를 만들어냈다. 이스턴 빌리지**Eastern Village**와 뿔테안경을 재해석한 컬러 라운지를 거쳐 현재는 산뜻한 컬러감과 커다란 사이즈를 특징으로 하는 선글라스 브랜드 에이쓰리 프로젝트**A3 project**와 100% 핸드메이드 안경테 수작전手作展을 운영 중이다.

그의 안경에는 사용자 혹은 세심한 사람들만이 발견할 수 있는 위트가 있다. 대담한 컬러나 패턴을 사용하는 경우도 많다. 가장 관심을 끄는 작업은 아세테이트를 깎아 처음부터 끝까지 손으로 만들어내는 수작전의 안경테. 이즈음의 물건들은 '핸드메이드'라는 딱지를 붙이고 있어도 일정 부분 대량생산에 기대고 있기 마련인데 반해, 수작전의 안경들은 스케치부터 아세테이트 깎기, 접힘 부분을 만드는 것까지 모두 사람의 손 안에서 이루어진다.

"구상과 스케치를 통해서만 안경을 디자인하다 보니, 문득 모든 작업을 손으로 했을 때의 즐거움이 떠올랐어요. 보통 학교 다닐 때에는 손으로 다 직접 만들잖아요? 그 감각이 그리워서 시작한 작업이에요."

그는 손재주 있는 지인들을 '꼬드겨서' 직접 안경을 만들기 시작했다. 덕분에 수작전의 제품들은 좌우대칭이 조금 안 맞기도

하고 형태가 유려하다고도 할 수 없다. 대신 줄칼의 흔적이 고스란히 남은 테의 촉감은 만든 이를 상상하게 하고 쓴 사람에 대한 호기심을 불러일으킨다. 깍쟁이 같이 똑 떨어지는 공산품이 넘쳐나는 시대라 그런지 조금은 어수룩한 느낌의 안경테가 오히려 정겹고 따뜻하게 다가온다.

한편, 그가 '재미'와 '공학'이라는 자신의 디자인 지향에 한 걸음 더 다가간 것은 공학적이기로 유명한 독일 아이웨어 브랜드에 디자인 제안을 하면서다. 그의 디자인은 비밀에 부쳐져 있지만 공학을 기본 요소로 하는 브랜드에서 그의 디자인을 흔쾌히 받아들인 것을 보면, 그가 스스로 아직은 부족하다 느끼는 공학적인 디자인 능력도 어느 정도 검증받은 것이 아닐까. 그의 이름을 내건 디자인에 충분히 반영되지 않았을 뿐.

그가 그 브랜드에 제안을 하게 된 계기도 흥미롭다. 한국이 세계에서 몇 손가락에 꼽히는 안경 제조국이라고는 하나 그 유명한 브랜드에서 한국의 디자이너에게 디자인 의뢰를 했을 리는 만무하고, 그는 대체 어떻게 자신의 안경을 그들에게 선보이게 된 것일까?

"그들의 디자인을 보다가 트렌디한 부분이 부족하다고 생각했어요. 그래서 디자인을 몇 개 제안해서 안경박람회 때 그들의 부스로 가서 대표에게 보여준 거죠."

15년 동안 갈고닦은 내공은 이렇게 꼭 필요할 때 자신감

으로 발휘된다.

　　최근의 근황을 물으니, 수작전의 해외진출을 타진하느라 북경과 동경을 오가는 동시에 패션 디자이너들과의 콜라보레이션을 진행 중이며, 두 곳의 안경점 디자인 디렉팅을 계속하면서 안경테를 수입하고 디자인을 개발하는 몇몇 회사의 디자인 디렉터로 살아가는 중이라 했다. 순간 내 머릿속에 떠오른 것은 '통섭'이라는 단어였다. 안경 디자인이라는 소재를 웹에 맞는 형태로, 전시에 적합한 콘텐츠로 만들어 낸 이력까지 더해 생각하니 그가 바로 요즘 각광받는 '통섭형 인재'임이 꽤 확실해 보였다.

　　그렇다면 그는 도대체 어떻게 이 많은 일들을 꼬이지 않게 운영해가고 있는 것일까? 궁금해하던 차에 그의 블로그에서 발견한 한 줄의 글이 머릿속 전구에 불을 번쩍 켜주었다.

　　'세상살이라는 게 모두 다른 가치관을 가진 객체들끼리의 번잡한 커뮤니케이션을 통해 내면의 단순화 혹은 통일화해가는 과정일지 모른다.'

　　어쩌면 그의 통섭능력은 단순화 능력에서 기인한 것이 아닐까. 복잡한 문제들을 복잡하게 섞는 것은 굉장히 부적절한데다 그런 방식으로는 여태까지의 일들을 제대로 해내기도 전에 머릿속이 폭발했을 테니까.

　　갑자기 영화 〈은하수를 여행하는 히치하이커를 위한 안

내서〉의 한 장면이 떠오른다. '삶은 무엇인가?'라는 질문에 대해 행성만 한 슈퍼컴퓨터가 수년 동안 계산한 결과로 '43'이라는 답을 내놓자, 삶에 대한 해답을 알게 될 거라 기대했던 군중들이 일제히 허탈한 탄식을 쏟아내는 장면이다. 너무나 단순해서 웃음이 비어져 나오는 이 지점이 그의 취향과 통하는 부분일지도 모르겠다.

여기까지 생각하고 보니 그가 내민 알레시 열쇠고리가 그의 취향을 너무나 적확하게 보여주고 있다는 확신이 들었다. 여기저기 너저분하게 흩어진 열쇠들을 깔끔하게 하나로 묶는 열쇠고리의 속성과 형태의 단순함, 재치 넘치는 디자인의 즐거움이라는 속성을 가만히 생각해보면 이 모든 요소가 안경 디자이너로서 걸어온 김종필의 행보와 무척이나 닮아 있다. 이 모두 그를 가리키고 있으니 말이다.

그와 이야기를 이어가며 느낀 점은 그가 디자인을 통해 다른 이를 즐겁게 하는 것 못지않게 본인의 삶도 즐겁게 만들기를 원한다는 것이었다. 종종 너털웃음을 터뜨리는 그는 시종일관 유쾌했고 자신이 겪은 모든 일에 관해, 특히 실패에 관해서, 해학적인 태도를 보여주었다. 어쩌면 그의 행보가 통섭을 가리키고 있다고 하더라도 그것을 가능케 하는 근본적인 힘은 '재미있게 사는 것이 인생의 참 목표'라고 믿는 그의 지향에 있을지도 모르겠다. 지향과 취향은 한 글자 차이로 같은 방향을 가리키고 있는 것일 테니까.

김종필 | 안경원 소나기와 스팀의 디자인 디렉터이자 안경 토털 브랜드 글렌로스의 CEO로 일하고 있다. 세계의 신기한 안경을 선보이는 웹사이트 '아이 스토리'를 운영했고 이를 기반으로 쌈지길에서 최초의 안경 전시회를 열기도 했다. 에이쓰리 프로젝트, 컬러 라운지, 이스턴 빌리지 등의 브랜드를 만들었으며, 최근에는 디자인 컨설턴트 및 디렉터로 엔와이 리포트(NY Report) 론칭에 참여했다. 현재 손으로 깎아 만드는 핸드메이드 브랜드 수작전을 운영 중이다.

잘 벼려진
취향은
일관성 있는
스타일로
드러난다.

모자가 2% 특별한 오브제라는 면에서 주목했듯,

저 역시 어떤 작업에서든 2% 다른 결과를 내려고 하죠.

그 다른 2%가 강한 영향력 혹은 매력이 될 수 있도록 이요.

스타일의
화룡점정,

Han Jeongmin

레버리지
효과

한정민

◇◇◇◇◇◇◇◇◇◇◇◇

프리랜서 슈즈 디자이너,
《잇 걸 스타일》의 저자

빈티지
모자들

'슈즈 디자이너의 취향은 신발을 통해서 가늠할 수 있다.' 는 생각, 비단 나 혼자만의 것은 아닐 테다. 이런 류의 편견을 몹시도 많이 경험했을 그녀이건만 '혹시 취향을 반영한 슈즈가 있느냐?' 하는 질문에 난감한 기색을 감추지 못했다. 자신의 취향을 오롯이 보여줄 만한 여타의 신발이 떠오르지 않는다는 말도 덧붙였다.

　앞서 몇 건의 인터뷰를 진행하면서 심각하고 절실하게 느낀 것이 '하나의 물건으로 디자이너의 취향을 보여준다.'는, 우리 기획이 가진 난해함이었다. 오히려 물건의 군집으로는 취향을 가늠하기가 쉽다. 두루뭉술하긴 해도 전반적인 느낌은 알 수 있으니까.

　그러나 취향을 드러내는 단 하나의 물건 고르기는 많은 인터뷰이들을 부담스럽게 만들었고, 대개 그들이 난처한 표정으로 머리를 긁적이는 상황을 연출했다. 질문공세들 사이에서 방황하던 그녀에게 분위기 쇄신 차원에서 툭 던진 질문으로 의외의 수확을 얻었다.

　"혹시 뭐 모으는 것은 없어요?"

　"모자를 모아요. 특이한 형태나 쓰임이 있는 것들을 고르죠. 빈티지에 관심이 많아서 빈티지 모자도 여러 개 있어요. 모자도 구두처럼 작지만 영향력이 크니까요."

매력적인 모자를 만난
바로 그 순간

누구에게나, 어떤 일에나 처음이라는 순간이 있다. 모든 의미 있는 일들의 첫 순간은 강렬하고 날카로운 기억으로 남는다. 첫사랑이나 첫 직장, 첫 자동차에 관해서는 오감을 동원하는 세밀한 기억이 가능한 이유도 그 때문이다. 그녀가 모자의 매력에 처음 빠져든 순간도 그러했을까.

"어느 날 바니스 뉴욕Barneys New York의 쇼윈도를 보며 걸어가는데 진열된 모자 하나가 갑자기 눈에 들어왔어요. 모자 때문에 마네킨이 입은 평범한 블랙 드레스가 정말 특별해보였죠."

홀린 듯 매장에 빨려 들어가 딱 하나 남아 있던 이 영국적이고도 우아한 모자를 사면서 그녀와 모자의 특별한 관계가 시작되었다. 영국의 유명한 헤어 액세서리 디자이너 제니퍼 올레트Jennifer Ouellette의 제품으로 웬만한 옷 한 벌 값을 웃돌았지만, 그녀는 고민하지 않았다. 헤어밴드에 모자가 얹혀진 형태로 모자와 액세서리의 경계에 자리 잡고 있는 오브제이지만 그녀의 눈을 사로잡았던 것도, 처음 쓴 모자(?)의 착용감에 반할 수 있었던 것도, 모두 그 때문이었던 것 같다.

꼬아 만든 방식 때문에 언뜻 밀짚모자처럼 보이기도 하지만 붉은 빛이 도는 갈색이 여느 밀짚모자와는 달라 무심하게 눈을

Han Jeongmin

돌려버리기 힘들었을 듯하다. 매력 포인트라면 단연 드라마틱하고 우아하게 떨어지는 챙의 라인. 쓰는 순간 〈바람과 함께 사라지다〉의 스칼렛이 될 것만 같다. 오히려 영화 속에 등장했던 광활한 모자챙보다 절제되면서 우아한 맛이 있어 현대의 단정한 원피스와 아울러도 제 역할을 톡톡히 한다. 그녀의 말처럼 밋밋한 옷에도 단박에 드라마틱한 인상을 만들어준다.

첫 모자의 활약(?) 덕분에 그녀는 모자에 폭 빠져들기 시작했다. 뉴욕에 머무는 동안 도시 곳곳에 숨어 있는 보석 같은 빈티지숍을 찾아다니는 재미와 그곳에서 독특한 모자들을 만나는 즐거움으로 일상을 가득 채웠다. 덕분에 모자도 빠른 속도로 늘기 시작했는데, 치열한 샘플 세일의 현장부터 늦가을 맨해튼의 빈티지 마켓과 빈티지 박람회 등 참으로 버라이어티한 쇼핑의 현장에서 이야기 가득한 모자들을 구입했다. 덕분에 겨울에는 여우털로 만들어진 베레모를 써 순식간에 우아한 러시아 여인으로 변신하는가 하면, 여성용 모자에서는 발견할 수 없는 매력을 남성용 중절모에서 얻기도 한다. 비즈를 알알이 꿰어 만들었을 것만 같은 빈티지 비즈 모자에도, 벨벳의 소재감을 한껏 자랑하는 빈티지 모자에도 모두 유일무이한 이야기가 담겨 있다.

엄마들의 선캡은 논외로 하더라도 야구모자나 비니가 대세에, 기껏해야 헌팅캡 정도를 찾아볼 수 있는 대한민국 거리에서라

면 그녀의 모자는 오트 쿠튀르^{Haute couture} 패션쇼의 의상만큼이나 도드라져 보일 법하다. 그녀가 쓰고 나간 '점잖은' 모자들마저도 사람들의 이목을 집중시키곤 하니까.

"미국 드라마 〈가십걸〉이 한참 인기를 얻으면서는 화려한 헤어피스가 트렌디한 아이템으로 인기를 끄는 것 같아 기대를 많이 했어요. 그래서 최근엔 좀 나아진 것 같지만 여전히 빈티지 모자를 쓰고 나가면 사람들이 많이 쳐다보긴 해요."

모자에 대한 매력이 널리 알려진다면 거리에서의 부담스러운 관심이 좀 줄어들 테니, 그녀는 언젠가 모자 붐이 일기를 기다린다.

"런던 올림픽 때 MBC 양승은 아나운서의 모자가 도마 위에 오른 적이 있었잖아요. 사실 그로 인해 모자에 대한 인식이 달라지면 좋겠다 생각했어요. 남자친구와 이야기를 하던 중에 '네가 쓰고 다니는 모자랑 크게 다르지 않은데'라는 이야기는 약간 충격적이었어요. 억울한 일이죠. 저한텐 딤섬 모자나 조개껍데기 모자는 없거든요."

실제로 그녀가 쓰고 다니는 모자들을 면면이 살펴보면, 화려한 디테일로 예술적인 측면을 강조하는 '밀리너리^{millinery}'와는 거리가 있다. 물론 그녀도 영국의 유명 모자 디자이너 필립 트리시^{Philip Treacy}나 파격적인 디자인을 선보였던 스테판 존스^{Stephen Jones}가 디자인한 상상력 가득한 모자 디자인에 경외감을 갖고 있기는 하다.

그럼에도 불구하고 런웨이와 리얼웨이가 다르다는 것은 자명한 사실이기에, 그녀의 모자들에는 우산을 방불케 하는 과한 크기나 머리 위로 치솟은 깃털 같은 부담스러운 디테일이 거의 없다. 모자의 용도와 그녀가 가진 옷, 액세서리들과의 조화, 무엇보다 적절한 가격인지가 모자 구입의 기준이 되기 때문이다. 빈티지 모자라면 당연히 시대적 배경에 관심을 두고 고르게 되는데 그녀의 빈티지 모자 중에는 특히 1940년대의 것들이 많다.

레버리지와
빈티지의 함수

그렇다면 하고 많은 물건 중 그녀가 하필 모자에 '꽂힌' 이유는 뭘까? 그녀가 내놓은 답은 '레버리지 효과'다. 모자는 전체 스타일링에서는 작은 부분임에도 인상은 가장 크게 좌우한다. 단위 면적당 영향력이 가장 크다고나 할까. 영국 디자인 뮤지엄에서 출판한 《세상을 바꾼 50개의 모자》의 서문에서는 모자의 이런 능력을 '모자에는 복식의 다른 아이템들과는 달리 착용자의 외양을 탈바꿈시켜버리는 힘이 있기 때문이다. 모자는 눈에 잘 띄게 머리 위에 얹혀 있고, 얼굴과 아주 가까이 있기 때문에 모자를 쓴 사람과 또 그 사람의 정체성과 매우 특별한 방식으로 맞물린다.'고 칭송했다.

비단 모자에 관해서뿐 아니라 그녀는 이야기를 나누는 동안에도 레버리지 효과를 자주 말했다.

"작업을 할 때, 최소의 노력으로 최대의 결과를 끌어내기 위해 노력해요. 한편 모자가 2% 특별한 오브제라는 면에서 주목했 듯, 저 역시 어떤 작업에서든 2% 다른 결과를 내려고 하죠. 그 다른 2%가 강한 영향력 혹은 매력이 될 수 있도록 이요."

생각해보면 컴퓨터 아트에서 슈즈 디자인의 세계로 빠져버린 것 역시 신발의 레버리지 효과 때문이었던 것 같다는 말도 덧붙였다. 슈즈 역시 전체 착장에서의 비율은 작지만 결정적으로 인상을 좌우하는 힘을 가졌다.

그렇다면 그녀가 슈즈가 아닌 모자에서 더 큰 매력을 느낀 이유는 무엇일까. 어쩌면 모자 디자이너 필립 트리시의 말에서 힌트를 얻을 수 있을지도 모른다. '모든 사람에게는 머리가 있고, 따라서 누구나 모자를 쓸 가능성이 있고, 모자를 쓰면 흐뭇하다. 사람들은 모자를 씀으로써 한결 기분이 좋아질 수 있다.' 특수한 경우를 제외하면 누구나 머리와 발이 있지만, 신발은 외출을 하기 위해서 반드시 신어야 하는 반면 모자는 써도 그만 안 써도 그만이다. 민주적인 동시에 선택의 영역에 있다는 것, 어쩌면 그것이 모자의 매력인지도 모르겠다는 추측을 멋대로 해본다.

그러다 그녀가 보내준 사진 한 장을 본 순간, 나도 그만

깜빡 모자의 매력 속으로 빠져들고 말았다. 사진은 그녀의 웨딩포토 중 한 장이었는데 잡지 화보를 보는 듯 강렬한 인상을 던졌다. 네크라인이 깊이 파인 검은색 드레스와 고전 영화에서 볼 법한 우아한 라인의 빈티지 모자, 물방울 형태의 커다랗고 화려한 귀고리, 새하얗게 표현된 피부와 새빨간 입술이 몹시 자극적임에도 불구하고 전체적으로는 우아하고 차분한 분위기가 감돌았다. 마치 고전영화 속에바 가드너의 세련된 버전을 보는 느낌이랄까.

　　　　1900년대 초반에 태어나 1930~1940년대에 전성기를 맞이했던 여배우들의 고전미 넘치는 사진들 중에서 우아한 모자를 쓰고 찍은 컷을 찾기는 어렵지 않다. 챙이 넓은 클로슈^{cloche}를 쓴 채 고혹적인 표정을 짓는 그레타 가르보나 넓은 챙의 라피아 햇에 하늘거리는 스카프를 둘러 얼굴을 감싼 비비안 리의 사진은 모두 그 자체로 탄성을 자아낸다. 곱게 틀어올린 머리 위에 납작한 모자를 사뿐히 얹은 그레이스 켈리의 옆모습에도, 드레스와 멋지게 어울리는 실크리본의 모자를 쓴 잉그리드 버그만의 사진 속에도 모두 현대에서 좀처럼 찾기 어려운 우아함이 배어 있다. 어쩌면 그녀가 '쌔끈한' 새 모자 구입에 열 올리기보다 빈티지 모자에 애정을 갖는 이유도 여기에 있는 것은 아닐까.

　　　　사실 나는 빈티지에 관해 딱히 관심이 없었던 터라, 인터뷰 전까지는 (패션피플들에게 돌 맞을만한 발언이지만) 빈티지란 모던하

고 세련된 현대사회에서 레이스 달린 옛날 물건들을 사용하는 '빈티' 나는 스타일이려니 생각해버리곤 했다. 번쩍번쩍한 포스트모던의 뉴욕에서 디자인을 공부한 그녀가 할머니가 사용했을 법한 물건에 관심을 갖고 있다니, 의외성 때문에 더 흥미로웠다.

　　한때 트렌드였던 빈티지 스타일의 영향을 받은 것은 아닐까. 예상 외로 그녀의 빈티지사는 꽤 유구했다. "어렸을 때부터 이모들이 만들어 준 가방이나, 엄마 가방만 메고 다녔어요." 하지만 20대를 눈앞에 두었던 그녀가 처음부터 빈티지의 매력에 빠져 엄마 가방을 메고 다녔던 것은 아니었다.

　　"엄마 가방을 매게 된 계기는 값비싼 가방을 메고 싶었다기보다는 엄마의 젊은 시절을 궁금해하고 그리워하는 일종의 향수였던 것 같기도 해요. 다시는 돌아오지 않을 그 시절, 엄마에게도 내 나이 같은 젊음이 있었을 텐데라는 느낌이랄까. 내가 태어나지도 않았을 때 엄마가 결혼식날 들었던 알이 몇 개 빠진 비즈 가방이라든지, 사놓고 한 번도 들지 않은 까르띠에 가방이라든지. 그런 것들을 대신 들면서 엄마가 잊고 있는, 혹은 소리내어 말하지 않는 시간들을 소중히 여기고 싶었어요."

　　젊은 처자의 능력으로는 꿈도 꿀 수 없는 명품을 들고 다니고 싶다는 '허영'에 방점이 찍혀 있었다면, 그녀는 애초에 빈티지에서 명품 브랜드로 관심사를 바꾸었을 것이다. 하지만 그녀의 관심

은 여전히 빈티지와 빈티지 모자에 머물러 있다. 물론 그 과정에서 취향의 탐색기를 거치기는 했다. 생각해보면 푸릇푸릇한 처자가 (아무리 비싸고 좋은 가방일지라도) 중년의 여인에게나 어울릴 듯한 가방을 들고 다니는 모습은 묘한 위화감을 불러일으켰을 법하다.

그 위화감의 연장 혹은 확장의 결과인지는 알 수 없지만 그녀가 20대 초반에 몰두했던 스타일은 '키치'였다. 무라카미 다카시^{Murakami Takashi}의 컬러풀하거나 발랄한 느낌, 그리고 케네스 제이 래인^{Keneth Jay Lane}의 동물 모티브 주얼리, 필론^{Pylones}의 아기자기한 소품 같은 얼핏 보기에 키치한 것들을 좋아했던 나날에 대한 이야기 끝에 나온 그녀만의 분석은 이렇다.

"키치한 아이템을 선호했던 이유도 어찌 보면 일종의 보상심리였던 것 같아요. 10대 때 이미 졸업했어야 할 그런 아이템들인데, 난 그 나이 때 싫증이 날만큼 충분히 누려보지 못했거든요. 어울리지 않는 외모라도 용서가 되는 젊음을 만끽하고 싶었죠."

이후로 새로운 취향이 그 자리를 대체하는 대신 익숙하게 존재해왔던 빈티지가 그녀로부터 재조명 받은 듯하다. 나의 추측에 대한 그녀의 답은 이렇다.

"키치에서 빈티지로 취향이 옮겨갔다는 것은 제 관심사가 온전한 '나'에서 '타인'으로 변했다는 것을 암시할 수도 있겠네요. 시선을 확 집중시키는 키치한 소품이 나를 표현하게 해주었다

면, 빈티지는 볼 때마다 남을 생각하게 하거든요. 누구의 물건이었을까, 어떤 배경이 있을까 하면서 귀를 기울이게 되죠. 일종의 경외감 같은 것이 들어요."

디스커버리 채널 프로그램 중 미국판 〈진품명품〉이라 할 수 있을 법한 〈현대판 보물사냥꾼Salvage hunters〉이라는 것이 있다. 출연자들이 시골집을 방문해서 창고 그득 쌓여 있는 고물더미 안에서 '보물'을 찾아내 주인과 흥정하는 과정을 보여주는 것인데 이들은 1910년대의 랜턴이나 희귀한 캔디캔 같은 것들을 찾아내곤 환호성을 지른다. 구입가격과 실제 가치의 차이를 수식으로 표현한 화면과 함께. 그 과정을 지켜보는 것은 언제나 묘한 쾌감을 일으키는데 좋은 빈티지 모자를 찾아낸다는 것도 결국은 같은 맥락일 것이다. 시대별 특징도 잘 알아야 하지만 가치와 진위 여부까지 가려낼 수 있어야 할 테니까 말이다. 이런 안목은 단기간에 생기지 않는다. 빈티지를 보는 그녀의 안목은 엄마 가방을 탐냈을 때부터 축적되어 버려진 것이다. 빈티지숍을 찾아다니며 무언가를 들었다 놓았다 할 때마다 들은 이야기들이 거기에 보태어졌을 것이고. 빈티지와 모자에 관한 이야기를 듣다 불쑥 나와 버린, '도대체 이런 것들을 어떻게 알게 되는 것이냐'는 나의 우문에 그녀가 답했다.

"좋아하는 것이니까요. 좋아하다 보면 자연스럽게, 당연하게 알게 되는 거죠."

한정민 | 뉴욕에서 컴퓨터 아트를 공부하고 광고회사에서
3D 그래픽 디자이너로 일했다. 구두의 매력에 빠져 수제화
브랜드의 디자이너로 경험을 쌓았다.
블로그 (blog.naver.com/shoediary)에 연재한 웹툰 〈토토의
구두일기〉를 계기로 《룩앳슈즈(개정판: 잇 걸 스타일)》를 냈다.
지금은 프리랜서 슈즈 디자이너이자 일러스트레이터로 활동하며
DIY 핸드메이드 슈즈 제작에 관한 새로운 책을 쓰는 중이다.

당신의
취향에 나를
맞추지
마세요.

이 사람은 도대체 알 수 없는 취향을 가졌군.

저 조악한 광고 전단지들은 왜 모아 놓은 거야.

게다가 100년도 더 되어 보이는 이 책들은 또 뭐지?

세상의 종과 횡을
품은

절충적
관점

이지원

그래픽 디자이너,
국민대학교 교수

1902년
시어스
백화점
카탈로그 외

흔히들 디자이너라고 하면 머릿속에 그리는 외형적 스타일이 있다. 우선 그들은 기본적으로 애플 마니아일 가능성이 높다. 데스크톱부터 노트북, 휴대폰까지 애플사의 제품으로 통일하고, 수시로 버전업되는 제품들에 촉각을 곤두세운다. 핸드메이드로 제작된 안경테에 주로 사용하는 노트는 몰스킨. 휴일에는 튜닝된 브롬톤 자전거에 사이클링 캡까지 맞춰 쓰고서 한강을 라이딩한다.

조금 우스꽝스러운 일반화이긴 하다. 하지만 시각적인 커뮤니케이션을 주로 하는 직업이다 보니 자신이 내보이는 물건들에도 신경을 쓸 것이라는 생각이 단지 선입견만은 아닐 것이다. 실제로 위의 이야기에 오버랩 되는 디자이너들이 몇 명 떠오르는 것도 사실이다. 그런데 잠깐, 이 선입견이 우리에게 어떤 함정을 만들어 내고 있지는 않을까? 우리도 모르는 사이 디자인의 개념을 근본적으로 오해하게 만드는 그런 함정 말이다.

여기 이 선입견과는 저 멀리 대척점에 서 있는 디자이너가 있다. 그래픽 디자이너이자 국민대학교에서 시각디자인을 가르치고 있는 이지원은 앞에 열거한 디자이너의 상상도에 단 하나도 부합하지 않는다. 심지어 언뜻 보면 공대생이나 깐깐한 7급 공무원이 연상되기도 한다. 누군가는 디자이너답게 갖고 다니는 물건에 신경 좀 쓰라는 타박을 하기도 하고, 또 다른 누군가는 아주 완곡한 표현으로 어울리는 옷을 사줄 테니 같이 쇼핑을 가자는 말을 건네기도

한다. 하지만 그는 디자이너답지 않다고 말하는 이들에게 오히려 되묻는다. 도대체 그 문장 안에서 디자이너의 정의는 무엇이냐고.

앞선 에피소드에서도 유추할 수 있듯 이지원은 멋지고 핫한 아이템을 사 모으는 얼리어답터는커녕, 디자이너들이 열광하는 물건이나 스타일에 대해 단 한 마디도 이야기할 의사가 없어 보인다. 그럼에도 불구하고 그를 인터뷰이로 선택한 이유는 단순히 외형적 아름다움이 아닌, 맥락이 분명한 물건을 선택할 것만 같은 기대 때문이었다.

사실, 그와의 인연은 2002년으로 거슬러 올라간다. 그 당시 우리는 같은 매거진을 만드는 에디터와 디자이너로 종종 환상의 팀워크(!)를 발휘하곤 했다. 입사 동기로 첫 인연을 맺었으니 풋풋했던 20대 초중반 시절을 기억하는 몇 안 되는 사회 친구이기도 하다. 그는 참으로 에너지 넘치는 디자이너였는데, 미국에서 조교수를 하던 시절에도 나를 비롯한 몇몇과 함께 '디자인 읽기 www.designersreading.com'라는 디자인 담론 사이트를 운영하며 '디자인 말하기'라는 오프라인 모임 활동을 꾸준히 진행했다. 미국에 체류 중이었던 그는 화상(!)으로 몇 년간 그 모임에 참여했고 인터넷 방송 팟캐스트용으로 파일을 편집하고 게시하는 것 역시 언제나 그의 몫이었다. 지금 생각해봐도 그의 열정은 참으로 놀라울 따름이다.

본격적인 인터뷰가 시작되고, '취향을 반영한 물건'이 있

느냐는 질문에 그는 망설임 없이 고개를 끄덕였다. 그가 내놓은 것은 그간 진행했던 인터뷰에서 나왔던 물건과는 전혀 다른 속성의 무엇이었다. 또한, 내가 살면서 한 번도 마주치지 않았을 100년 전 시대와의 조우이기도 했다.

시 대 를 반 영 한
100 년 전 책 들

디자이너 이지원이 자신의 취향을 가장 잘 반영한 물건이라며 주섬주섬 봉투에서 꺼낸 것은 다름 아닌 오래된 외국 서적 2권이었다. 단순히 좋아하는 소설, 시집 같은 텍스트로서의 책이 아닌, 디자인적으로 가치를 지닌 물건들이라는 점에서 흥미를 끌었다.

첫 번째 책은《1902 EDITION OF THE SEARS, ROEBU-CK CATALOGUE》라는 제목으로 1902년 미국의 유명 백화점 카탈로그를 축소 복사하여 출판한 것이다. 시어스 백화점 카탈로그라니. 미국의 전 대통령 프랭클린 D. 루스벨트가 미국 사회의 장점을 소비에트에게 가르쳐주려면 무슨 책을 추천하겠느냐는 질문에 주저 없이 꼽았던 책이 바로 이 시어스 백화점의 카탈로그였다.

입수하게 된 사연도 범상치 않은데, 이 책의 전 주인은 2010년 그가 미국 버지니아주 대학에서 조교수로 일할 당시 심장

마비로 돌아가신 노교수였다. 가족들이 유품을 가져간 이후 교수들이 서열(?)대로 그의 연구실에 들어가 책과 자료들을 나누어 가졌는데 그때 이 책과 조우한 것. 이지원이 조심조심 페이지를 넘기며 책의 매력을 이야기하는 동안 나는 수작업으로 그린 제품들을 구경하는 데 정신을 뺏겨 그의 말을 하나도 듣지 못했다. 드레스와 머리장식, 향수병과 다양한 패턴의 원단, 심지어 말의 안장, 마차까지 다루고 있는 제품들의 면면도 화려했다. 구매를 유도하는 백화점 카탈로그였으니 그 완성도에도 많은 공을 들였을 터. 실제 그 당시 사람들이 이 카탈로그를 보고 쇼핑 리스트를 정하고, 예산을 계획했을 것을 상상하니 마치 1900년대 초반으로 타임슬립을 한 기분이 들었다.

제품을 홍보하는 방식이나 레이아웃 등도 신문에 두툼히 끼워져 오거나 소책자 형식인 현재의 백화점 카탈로그와는 꽤 다른 양상을 보인다. 요즘은 텍스트가 많은 카탈로그들을 보기 힘든데 그때만 해도 제품에 대한 설명을 자세하게, 그리고 꽤 많은 분량으로 서술해놓은 것을 확인할 수 있다. 1900년대 초면 산업화가 절정기에 이르고, 이에 따라 빈부의 격차도 극심해질 무렵이다. 부유층을 대상으로 한 물건의 종류나 디자인, 기능들 역시 무척 다양했을 터. 이 오래된 책 안에서는 20세기 물질적 진보의 빠른 속도감도, 소비를 통한 새로운 욕망의 크기도 고스란히 느낄 수 있었다.

뿐만 아니라 카탈로그라는 속성답게 모든 제품에 가격이

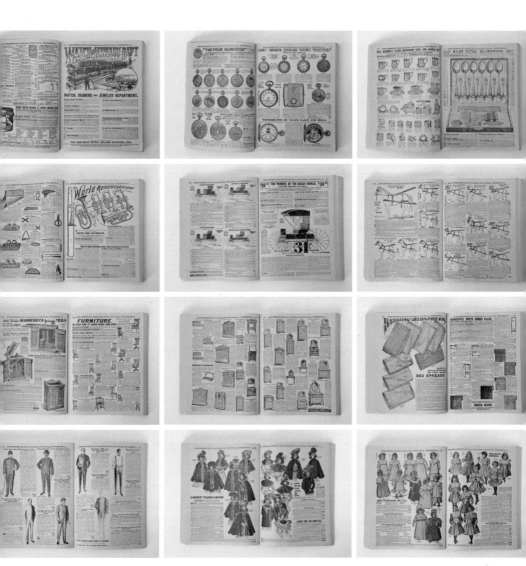

Lee Jiwon

표기되어 있는데 그 당시의 물가를 현재와 비교해보는 재미도 꽤 쏠쏠하다. 또 하나 흥미로운 것은 제품 이미지의 구현 방식이다. 인쇄 기술이 지금과 달라서 금속활자를 조판한 판과 함께 흑백톤으로 표현한 삽화를 넣었던 것. 섬세한 망점표현이 되지 않아 명과 암을 빗금으로 표현한 것 또한 인상적이었다.

이지원에게 이 책은 디자인이 시대를 어떻게 반영하고, 일상에서 사람들에게 어떠한 영향을 미쳤는지를 보여주는 흥미로운 타임머신이다. 뿐만 아니라 그 시대의 제품 디자인, 로고 디자인, 인쇄 방식에 맞춘 레이아웃 디자인 등을 열람할 수 있는 구체적인 디자인 사료이기도 하다. 복식을 연구하는 학자에게는 그 시대 복식문화를 알 수 있는 중요한 자료로, 경제학자에게는 그 시대 물가를 유추할 수 있는 생활경제 자료로, 글을 쓰는 작가에게는 스토리를 창작해갈 시대상과 소품들의 보고로서 의미를 지닐 수 있는 그런 책이라는 생각이 들었다.

그가 선택한 두 번째 물건은 푸른색 커버로 양장 제본 된 《THE POET》이라는 제목의 단행본이다. 이 역시 100년 전 출간된 것으로 이지원이 이베이에서 400달러 정도에 구매한 책이다. 원래는 금속활자(이베이에서 금속활자를 찾는 디자이너라니!)를 찾던 중 우연히 발견했다고. 이 책이 그에게 특별한 이유는 디자인 역사에서 매우 중요한 인물인 윌리엄 에디슨 드위긴스^{William Addison Dwiggins}가 직접 장

식 및 조판을 했기 때문이다.

　　그는 미국의 타이포그래퍼이자 타입 디자이너, 캘리그래퍼, 장식 디자이너, 일러스트레이터, 광고 디자이너, 북 디자이너로서 종횡무진 활동했던 인물이다. 특히 '그래픽 디자인'이라는 용어를 처음 만들어낸 것으로 유명하다. 1920년 8월 29일에 발행된 〈보스턴 이브닝 트랜스크립트The Boston Evening Transcript〉에서 드위긴스는 '새로운 인쇄 방식은 새로운 디자인을 요구한다New Kind of Printing Calls for New Design'라는 에세이를 통해 일러스트레이션, 타이포그래피, 장식, 광고 레이아웃 등을 하나로 묶는 상업예술의 영역을 규정할 목적으로 '그래픽 디자인'이라는 용어를 처음 언급한 바 있다.

　　이 책은 글을 쓴 작가와 같은 레벨로 디자이너의 크레딧이 적혀져 있다는 점에서 또 다른 의미를 지닌다. 지금이야 디자이너의 크레딧이 병기되는 경우가 많지만, 이 책이 출판된 시기가 1914년인 것을 감안한다면, 당시 윌리엄 에디슨 드위긴스의 영향력이나 지명도를 짐작할 수 있는 부분이다. 재미있는 것은 'Design by'가 아니라 'Decorations by'로 표기되었다는 점.

　　책 곳곳에서 엿보이는 과거 금속활자 조판 시절의 미적 기준과 장인정신은 텍스트를 읽는 의식의 흐름을 더욱 풍요롭게 해준다. 디자인이 텍스트와 조화롭게 섞이는 지점을 100년 전 책에서 목격하자니 새삼 내가 만들어내는 모든 창작물에 대한 묘한 책임감

같은 게 느껴지기도 했다. '100년 후 누군가가 내 책을 읽는다면'이
라는 은밀한 상상과 함께.

절 충 의 시 작 ,
틀 린 것 은 없 다

　　이지원은 이렇듯 누적된 것들, 역사 속에서 가치를 품고
지금까지 유지된 것들에 대해 애정을 가진다. 그의 연구 분야인 타
이포그래피 역시 오랜 시간에 걸쳐 우리의 삶과 시대 안에서 기능한
디자인 요소라는 점에서 그의 관심을 끌었다(물론, 그 시작점은 군제대 후
복학 첫 수업 때 만난 미모의 타이포그래피 강사 때문이었지만).

　　그에게 있어 역사에 관심을 가지고 누적된 이론들을 공
부하는 것은 전통을 이해하고 존중하려는 태도일 뿐 그것을 고스란
히 답습하는 관성으로 연결되지는 않는다. 얼마나 많은 사람들이 역
사를 근거로 현 시대와 괴리된 이론들을 강요하는지 떠올려본다면
여간 다행스러운 일이 아닐 수 없다. 그렇다고 시대 현상의 결과인
'트렌드'에 썩 흥미를 느끼지도 않는다. 그저 그가 좋아하는 디자이
너 윌리엄 에디슨 드위긴스가 그러했던 것처럼 전통이나 현재, 어느
한 이론이나 사상에 치우치지 않고 자기만의 가치 기준을 찾아내고,
이를 구현하는 데에 더 많은 노력을 쏟을 뿐이다.

맥락을 벗어나지 않는다면 전통적 관점도, 모더니즘적 태도도 그의 작업 안에서는 모두 다 가능하다. 이지원은 사상이나 스타일은 갈아 끼울 수 있는 일종의 무기가 된다고 말한다. 이러한 절충적 취향eclectic tastes은 그가 받은 디자인 교육에서 기인했다. 미국 캘리포니아에 위치한 칼아츠Cal Arts 대학원에서 그래픽 디자인 석사 과정을 밟은 그는 대학원 시절 내내 객관적이거나 절대적으로 좋고 나쁨을 가리지 않고, 상황에 따라 판단하는 법을 익혔다. 칼아츠의 그래픽 디자인 커리큘럼은 적극적인 실험정신을 근간으로 자신만의 접근법을 가질 수 있도록 짜여 있다.

이렇게 뭐든 가능했던 선택지 덕분에 지금도 그에게 있어 작업의 시작점은 언제나 백지다. 전체를 관통하는 사상이나 가치 판단 기준이 없으니 정황을 파악하고 이것을 왜 해야 하는지에 대한 물음을 지속적으로 던짐으로써 문제를 풀어나간다. 그러한 질문에서 나온 실마리를 기준으로 이에 적합한 다양한 문화적 스타일이나 표현방식, 기술 등을 찾아나가는 식. 한 마디로 자신만의 접근법으로 개념을 잡은 후 그것에 부합하는 스타일을 찾아 적용하는 것이다. 그러면 그 스타일이 전체 비주얼의 프레임을 제시하게 되고, 자연스럽게 작업의 프로세스가 형성된다.

절충적 관점은 작업이 완료된 후에도 여전히 기능하곤 하는데, 그 작업에 대한 확신보다는 과연 이것이 적합한지 끊임없이

의심하는 것으로 표출된다. 아이러니하게도 절충적 관점은 '확신 없음'과 이음동의어인 셈이다. 인터뷰 초반, 디자인의 역사에 등장하는 온갖 사조와 스타일을 받아들이고 났더니 무색무취가 되었다는 그의 말이 내심 거슬렸지만, 돌이켜 생각하면 사실 그것은 어떤 것도 판단할 수 없게 되었다는 내밀한 고백이기도 했다.

절 충 적 관 점 을 담 은
무 형 과 유 형 의 결 과 물

그의 이러한 관점은 시각 디자인을 배우는 학생들에게도 고스란히 이양된다. 그의 수업 〈타이포그래피 1~4〉는 2년 과정으로 그 안에서 흐름이 형성되어 있는 커리큘럼이다. 1에서는 20세기 그래픽 디자인 역사에서 주목받았던 스타일을 공부하고 그것들을 차용해서 자기 메시지를 표현하는 것으로 진행된다. 이렇게 최소한의 역사를 익히고 나면 타이포그래피가 단순히 자간, 행간의 문제로 국한하지 않고 문화 안에서 어떻게 형성되었고, 어떤 식으로 힘을 발휘했는지에 관심을 쏟게 된다.

2에서는 우리 주변에서 그 힘을 발휘하는 타이포그래피(예를 들어 서울의 오래된 가게의 간판 같은)를 찾고 그것을 활용해 글자를 만들어보는 과정을 경험한다. 3, 4에서는 이러한 타이포그래피를 편

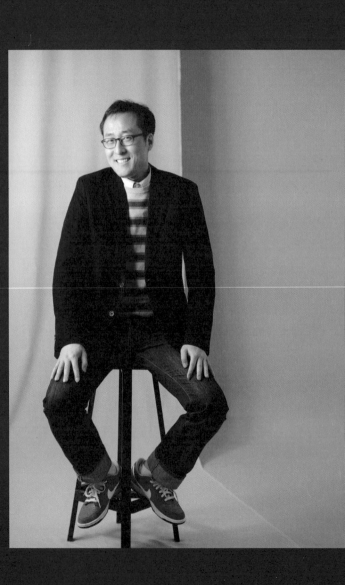

집 디자인이라는 형태로 엮어서 구현해보고 마지막에는 자기만의 접근법으로 실험적인 타이포그래피를 만들어보는 것으로 수업이 완성된다. 이러한 과정 안에서도 여전히 그는 학생들에게 '틀린 것은 없다'는 절충주의적 관점을 강조한다. 어느 스타일에서는 좋은 디자인이 또 다른 스타일에서는 불필요한 사족이 될 수 있음을 학생들 스스로 느끼며, 다양한 가능성 안에서 자기만의 방법론을 만들어가기를 바라는 것이다. '모든 것이 가능하다'는 태도는 선택의 폭을 넓혀주며, 고정화된 인식을 전복시키는 계기를 만들어준다. 디자인에서 '스타일'은, 그러니까 휘둘릴 대상이 아니라 활용하며 가지고 놀 효과적인 요소인 것이다.

그가 진행하는 커리큘럼과 더불어, 직접 제작한 서체인 '바른지원체' 역시 그의 취향이 반영된 결과물이다. 본문용으로 만들어진 바른지원체는 사실 이름처럼 바르지만은 않다. 경직되지 않은 형태를 가지고 있다는 점이 가장 큰 특징인 셈인데 실제로 글자의 폭이 정형화되어 있지 않고 모음의 종류에 따라 변화한다. 예를 들어, 바른지원체의 '어', '이', '아', '으'는 서로 폭이 다르다. 이중모음까지 합쳐 모두 열한 가지 다른 폭으로 구성되어 있는데 이러한 유동성은 본문의 자유로운 리듬을 만들어주며 뭔가 살짝 '엉뚱한' 인상마저 준다. 그의 말에 따르면 세부 특징은 자신의 손글씨를 기초로 만들어졌다고. 획의 시작 부분이 미묘하게 휜 것, 'ㅈ'과 'ㅊ'의

꺾인 획, 'ㅎ'에서 가로획과 곡선이 연결된 부분, 'ㄹ'과 'ㄴ'의 곡선 처리 등이 모두 손으로 글씨를 쓸 때 나타나는 획의 형태를 반영한 결과다. 바른지원체를 시작으로 그의 서체에 대한 연구와 다양한 적용은 꾸준히 진행될 예정이다.

이렇듯 이지원은 절충적 관점을 뿌리로, 세상의 종(역사)과 횡(동시대)을 품는다. 비록 디자이너라면 다 가지고 있는 '핫한 물건' 하나 없지만, 이러한 종과 횡에서 발견된 실마리들은 그만의 디자인 접근법을 만들어 그야말로 '디자이너다운' 생각과 결과물을 세상에 내어놓는다.

드위긴스가 유럽에서 건너온 모더니스트 디자이너와 그들을 추종하는 미국 디자인을 일컬어 '바우하우스 보이즈'라고 비꼬았던 것처럼 이지원은 '트렌드'라는 명목으로 무조건 차용하고 보는 디자인의 '얕은 폭력성'을 경계하는 듯하다. 1900년대 초 백화점 카탈로그 속 아르누보 스타일의 드레스도, 서울 한구석에 자리 잡은 30년 된 손글씨 간판도 그에게는 모두 다 현재 적용 가능한 디자인의 범주이기 때문이다. 50년 후, 이 절충주의적 관점을 지닌 교수의 연구실에 가득한 책들을 보며 사람들은 말할 것이다.

"이 사람은 도대체 알 수 없는 취향을 가졌군. 이 조악한 광고 전단지들은 왜 모아 놓은 거야. 게다가 100년도 더 되어 보이는 이 책들은 또 뭐지? 이거, 모든 것이 뒤죽박죽 섞여 있잖아!"

이지원 | 그래픽 디자이너. 국민대학교 시각디자인학과와 칼아츠 대학원 과정을 마쳤다. 홍디자인, 크리스핀 포터+보거스키(Crispin Porter & Bogusky)에서 일했고, 버지니아 올드도미니언대학교에서 조교수로 재직한 바 있다. 현재 국민대학교 조형대학 시각디자인학과 조교수로 재직 중이며, 디자인 담론 커뮤니티 '디자인 읽기' 필진, '디자인 말하기' 패널로 활동 중이다. 저서로 《디자이너의 곱지 않은 시선》이 있으며, 번역서로는 《지금 우리의 그래픽 디자인》과 《그래픽 디자인 들여다보기 3》, 《그래픽 디자인 이론 : 그 사상의 흐름》이 있다.

취향에는 좋고 나쁨,
고급과 저급,
가벼움과 무거움 같은
평가가 무의미하다.
취향은 그저
넓고 평평할 뿐이다.

만년필과 수첩을 항상 품고 다니는 포토그래퍼.

그는 끊임없이 생각하고 또 공부하고, 새로운 가치들을 받아들였다.

기호의 범주에만 머무르는 취향을 경계했던 것이다.

어느
유미주의자의

누적된
기록

김용호
포토그래퍼, 작가

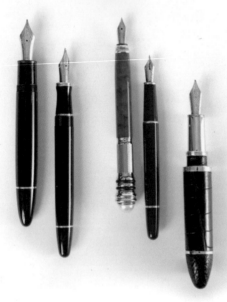

'취향'이라는 모호하고 조심스러운 단어를 잘 풀어줄 수 있는 인터뷰이를 만나는 것은 이 책의 가장 중요한 지점이었다. 한참 기획을 마치고 인터뷰이를 정할 무렵 나는 만나는 사람마다 주변에 '취향이 흥미로운 크리에이터들'이 없는지 수소문했다. 하지만 돌아오는 대답은 대부분 컬렉터의 소개였다. 단순히 무언가를 수집하는 사람이 아닌, 그 안에 어떤 맥락이 갖춰진 사람을 찾기란 생각보다 쉽지 않았다.

"취향의 지존은 김용호 선생님이지. 옷차림부터 각종 소품까지 패션감각은 아마 그분 따라올 사람이 없을 걸? 이 시대의 모던 보이라고 해도 과언이 아니지. 게다가 스타일 너머에 정말 어마어마한 사유의 내공이 느껴지는 분이라고."

사유의 내공. 오랫동안 포토그래퍼로 일해왔던 지인의 이야기 중 이 두 어절에서 내 마음이 멈췄다. 사실, 당시 김용호에 대해 알고 있는 정보라고는 '참으로 커머셜한 사진작가'라는 점뿐이었다. 보이는 것을 포착하는 직업에 걸맞게 스타일리시한 외형으로 스스로에 대한 메시지를 잘 전달하는 것 정도가 차별화된 부분이랄까. 외면의 화려함이 꼭 내면의 풍요와 비례하지는 않는다는 그간의 경험치를 대입해본다면 오히려 호감이 덜 가는 대상이기도 했다. 그런데 사유의 내공이라니. 급속도로 호기심이 일기 시작했다.

사실, 새롭고 차별화된 시각을 요구받는 업의 특성상 오

랜 시간 상업 사진작가로 사랑받기란 쉽지 않을 터였다. 그럼에도 매체와 기업, 수많은 사람들이 20년간 끊임없이 그를 찾았다. 그 생명력과 에너지에는 분명 주목할만한 무언가가 농축되어 있으리라. 그렇게 인터뷰이로서의 김용호에 관한 관심이 시작되었다.

그에 대한 첫 기억은 2009년, 〈여배우들〉이라는 영화로 거슬러 올라간다. 패션지 〈보그〉 특집 화보 촬영을 위해 각 세대를 대표하는 여섯 명의 여배우들이 한자리에 모이며 벌어지는 에피소드를 그린 영화였다. 그는 영화 속 '사진가' 역할을 맡아 배우들을 찍는 연기를 선보였으며(영화 속 촬영 공간도 실제 그의 스튜디오다) 촬영 결과물들은 이후 〈보그〉의 표지와 화보로 발행되어 이슈가 되었다. 그 이후에도 그는 각종 광고, 잡지 등의 포토그래퍼로 인기를 구가했고, 때로는 '패션 전문가가 뽑은 이 시대의 패션 파워 인물'로 선정되며 일간지에 등장하기도 했다. 잡지 촬영이나 관련 전시에서라도 한 번쯤 마주칠 법하건만 막상 그와의 대면은 매번 시차를 두고 불발되었다.

그러던 중 2013년 봄, 한 일간신문에서 연재하는 칼럼을 쓸 목적으로 종로구 통인동 이상의 제비다방을 취재하게 되었다. 이상의 옛 집터에 들어선 이 문화공간에서는 문학과 영화, 미술, 건축 등 다양한 문화행사들이 기획되고 있었는데 당시에는 '제비다방에 샴팡구락부Champagne Club를 허하라'라는 행사가 한창 준비 중이었다. 1930년대 실제 이상이 운영했던 제비다방을 직간접으로 경험해보

는 행사였는데, 이 행사의 일일 마담이 다름 아닌 포토그래퍼 김용호라는 것이 아닌가. 이상의 소설 속 경성을 재해석한 김용호의 사진 전시도 함께 진행되고 있었다.

칼럼 취재로 시작한 그와의 만남은 자연스럽게 취향에 관한 인터뷰로 이어졌다. 인터뷰 사전조사를 하며 안 사실이지만 그는 이미 많은 사람에게 강력한 인상을 주는 포토그래퍼이자 순수 예술 작가로도 입지를 어느 정도 구축한 후였다. 심지어 예술작가로서 꽤 많은 팬을 보유하고 있다는 사실도 알게 되었다. 내가 기억하고 있는 커머셜 포토그래퍼로서의 모습은 그가 펼친 다양한 활동들의 한 축에 불과했던 것이다.

본격적인 이야기에 앞서 김용호라는 크리에이터의 매력은 만남을 거듭할수록 증폭되었음을 미리 고백한다. 패셔너블한 그의 외양과 미디어가 조명한 화려한 이력 때문이 아니다. 노트 수십 권을 빼곡히 채워간 사유의 과정과 순간순간 발현되는 삶의 적극성을 날것 그대로 목격했기 때문이었다.

활 자 를 밀 고 나 가 는
만 년 필 의 힘

사실, 그에게는 취향이 담긴 물건을 물어보는 것 자체가

어폐가 있었다. 김용호를 한 번이라도 만나 본 사람은 그의 흐트러짐 없는 패션과 세련되고 매너 있는 태도를 기억할 것이다. 수많은 패셔니스타들이 참석하는 파티에서도 그는 유독 존재감을 발휘했다. 그에게 형식은, 그러니까 보이는 것은 단순한 외피가 아니었다. 그 사람의 경험치, 살아온 삶의 이력, 태도와 신념 등 많은 것을 담고 있는 표식인 것이다. 그는 상황에 맞는 복장을 갖추는 것이 상대방에 대한 예의이자 스스로 그 상황에 자세를 갖추는 시작점이라고 강조했다. 형식을 갖추면 훨씬 품격 있게 살 수 있다는 말과 함께.

　　　디자이너 진태옥은 '김용호가 입는 스타일, 그런 브랜드를 만들고 싶다.'고 말한 바 있다. 이렇듯 김용호는 보이는 형식미에 대한 요소들을 능숙하게 다루었고, 또 이를 상황에 맞게 연출함과 동시에 잘 소화하기까지 했다. 행커치프, 스카프, 모자 같은 패션 소품들은 그가 열심히 모으는 애장품들이었다. 패션 소품 외에도 샴페인, 곤충 박제 등 그가 애착을 두었던 물건들의 면면은 꽤 다채로웠다. 한 마디로 그를 둘러싼 모든 물건이 그의 취향을 어떻게든 드러내고 있는 표식이었다.

　　　그중 만년필은 김용호의 취향을 가장 잘 드러내는 첫 번째 오브제다. 2003년 출간된 사진 소설 《소년》을 준비할 당시, 그가 섬으로 집필여행을 떠날 때 챙겨갔던 유일한 물건도 만년필이었다. 시각 언어를 다루는 사진가가 활자를 도구로, 그것도 장편소설을 출

간하다니. 비록 월간 〈미술〉 편집장에게 다시는 소설을 쓰지 말라는 추천사 아닌 추천사를 받았지만, 그의 상상력과 삶의 에너지는 소통의 언어를 사진으로만 국한하지 않았다.

"만년필을 가지고 보길도라는 섬에 일종의 집필여행을 갔어요. 정갈한 한옥에 민박을 하고 작가들처럼 소반을 얻어서 글을 쓸 준비를 했지. 원고지에 초고를 작성할 생각이었는데 막상 섬 어디에서도 원고지를 팔지 않는 거예요. 아! 원고지를 쓰지 않는 시대가 되었다는 것을 몰랐던 거죠. 불과 10여 년 전이었는데 말이에요. 다행히 초등학교 앞 문방구에서 창고에 쌓아놨던 원고지 재고를 겨우 사서 글을 쓰기 시작했지요."

원고지를 쓰지 않는 시대에, 컴퓨터 자판이 아닌 만년필로 슥슥 눌러 쓴 초고로 그는 사진 소설《소년》을 완성했다. 지금 시대야 만년필이 성공한 남자들의 계약서 사인용 필기구로 인식되어 있지만, 몇십 년 전만 해도 중학교에 입학하면 으레 만년필을 선물로 주던 문화가 있었다. 김용호의 첫 만년필도 중학교 입학선물로 받은 것이었다. 그 만년필로 처음 배운 알파벳 필기체를 쓰면 그렇게 '폼'이 날 수 없었다고. 지금도 그는 격식을 갖춘 자리에서 만년필로 무언가를 써 내려가는 일은 아주 멋진 일이라고 말한다.

하지만 만년필이 지닌 가장 큰 매력은 다름 아닌 '글자를 밀고 나가는 힘'이었다. 좋은 필기구를 쓰면 확실히 글씨체도 좋아

지고 실제로 좋은 글을 쓸 수 있을 것 같은 심리적 견인차 역할을 해주는 것이다. 사실, 나에게도 항상 지니고 다니는 부적 같은 만년필이 있다. 첫 책의 출간을 축하하며 남자친구에게 받은 만년필. 조금만 안 써도 금세 굳어버리고, 또 묵직한 무게감이 휴대하기에도 용이하지 않지만, 그것이 주는 상징은 꽤 힘이 셌다. 펜촉이 그 사람의 필체, 힘, 쓰는 방향에 맞게 길들여진다는 점은 묘한 감성적 연결고리를 만들어주기에 충분했다.

불편할 것만 같지만 만년필은 사실 꽤 기능적이다. 볼펜은 유성이라 인력을 이용해 굴려야만 써지지만, 만년필은 수성이라 중력과 모세관 현상에 의해 자연스레 잉크가 종이에 흡수된다. 힘을 주지 않아도 방향만 잘 잡아주면 자연스럽게 써지는 것이다. 종이 위로 사각거리는 쇠 울음소리를 듣고 있노라면 그다음을 쓰고 싶어서 생각과 마음이 급해지곤 했던 기억이 난다.

사람들은 자신의 정서에 기반한 물건을 사용하는 법이다. 1974년에 산 타자기로 여전히 원고를 쓰는 작가 폴 오스터(그는 《타자기를 치켜세움The story of my typewriter》이라는 책을 내기도 했다), 연필이 주는 힘이 좋아 끝내 육필원고를 고집했던 소설가 김훈을 누가 시대에 역행한다고 욕할 수 있을까. 창작자에게는 그에 맞는 도구가 있다. 김용호는 만년필이 지닌 형식미와 글자를 밀고 나가는 힘에 반해 꽤 많은 만년필을 모으고, 또 지인들에게 알맞은 제품을 선물하곤 했

다. 그가 가지고 있는 만년필들은 몇백만 원을 호가하는 제품부터 부담 없이 사용할 수 있는 보급형 제품까지 다양했는데, 그중 그가 가장 애용한 제품은 몽블랑 마이스터스튁. 1924년에 출시된, 몽블랑의 가장 클래식한 만년필이다. 베를린 장벽이 무너질 때 서독 콜 수상과 동독 디메제이 수상이 사용했던 만년필도 이 제품이었지 아마.

"몇 년 선 인도에서 네팔에 들어가는 길이었어요. 그 지역은 아직 공항 시스템이 전산화되기 전이라 출입국 신고서를 일일이 다 손으로 기록하고 있더군요. 날씨는 덥고, 사람들은 가득 차 있고. 두꺼운 안경을 쓴 아저씨 하나가 만년필도 아닌, 잉크 찍는 펜으로 입국자 이름이랑 여권 번호를 하나하나 손으로 쓰고 있는데 어찌나 더디고 답답하던지. 그러다가 그 아저씨가 실수로 잉크통을 건드려서 출입국 신고서 장부에 잉크가 번진 거예요. 아, 저걸 처음부터 다시 작성해야 하다니. 그야말로 아수라장이었죠. 그때의 냄새, 대기의 온도. 그 장부 종이 위에 잉크가 쫙 퍼진 장면이 아주 인상적이었던 기억이 나요."

그에게는 만년필이라는 물건이 텍스트적인 언어로도, 시각적인 언어로도 어떠한 영감을 주는 모양이다. 더불어 만년필이 멋진 남자들의 지적 사치품이라는 사실도 부정하지 않았다. 테이블 위에 만년필을 펼쳐 놓고 이런저런 이야기를 나누던 중 극심한 탐미주의 소설가가 선택했을 법한, 진주로 유려하게 제작된 만년필을 팽그

르르 돌리더니 불쑥 이렇게 말한다. "이 만년필, 정말 폼 나지 않아요?" 아이쿠, 맙소사.

기 록 의 누 적 ,
생 각 의 탄 생

쓰는 도구들을 매개로 한 '기록'은 그의 사진작업을 설명하는 중요한 키워드다. 만년필 외에도 붓펜, 색연필 등을 사용해 김용호는 쉬지 않고 기록한다. 특히 색연필은 여행을 떠나거나 미술관에 갔을 때 공간이나 풍경을 그리고 스케치하는 용도로 제격이라고. 얼마 전 피렌체로 여행을 갔을 때도 곳곳의 장면들을 색연필로 스케치해왔다. 김용호는 인터뷰 곳곳에서 사유하는 것의 힘, 그리고 철학적 기반에 대한 중요성을 강조하곤 했는데 그에게 사유하는 힘이란 끊임없이 생각의 흐름을 기록하고 현상을 그려내는 스케치 노트로 대변된다.

김용호에게는 수백 권의 빨간 노트가 있다. 노트를 원체 많이 쓰다 보니 아예 자신의 회사 이름을 새겨 빨간 양장 제본 노트를 몇백 개 만든 것이다. 이 노트는 만년필에 이어 그의 취향을 드러내주는 두 번째 오브제다. 피렌체로 여행을 떠나 그곳의 풍경을 담은 색연필 스케치도, 대기업에서 의뢰 받은 광고에 대한 아이디어

Kim yongho

기록들도 모두 이 빨간 노트에 빼곡히 담긴다. 각각의 노트는 프로젝트별로 다른 제호를 지닌다. 전시 주제나 프로젝트별로 한 권씩 아이디어 노트를 만드는 것.

〈여배우들〉 화보 촬영 당시의 빨간 노트를 뒤져보면 배우별 촬영 아이디어가 활자와 그림들로 빼곡히 채워져 있는 것을 확인할 수 있다. 배우별로 혈액형, 취향, 특징들을 모두 기록하고 이에 맞는 콘셉트를 쓰고 그려놓은 것이다. '백남준'이라고 쓰인 노트를 열면 그 당시 휠체어를 탄 백남준의 시선을 포착하기 위해 김용호가 직접 휠체어를 타고 백남준의 동선을 촬영한 폴라로이드 사진들이 텍스트와 함께 담겨 있다.

이렇게 김용호는 아이디어에 대한 습작부터 프로젝트에 관해 공부한 기록, 스크랩한 신문기사들, 그리고 클라이언트 미팅 일정부터 나누었던 대화들까지 모든 것들을 기록한다. 그중에는 아직 구체화하지 않은, 예를 들면 한국의 모던 아트 센터를 만들고 싶다는 그의 바람이 담긴 노트도 있다. 일들이 겹칠 때면 동시에 서너 권을 들고 다니는 경우도 많다. 이렇게 끊임없이 노트를 만드는 것은 단 한 가지 이유에서이다. 저장하지 않으면, 기록하지 않으면, 구체화할 기회를 잃어버리기 때문. 페이지 페이지를 넘길 때마다 그가 했던 사유의 기록들이 빼곡하다. 다양하고 흥미로운 김용호의 이력들은 모두 다 이 빨간 노트에서 인큐베이팅 된 셈이다. 그에게 빨간 노트는 생각이 탄

생하고 의지가 태동하는 요람이었다. 그의 사진이 차별화되는 이유는 바로 이런 사유에서 도출된 '스토리텔링'의 힘이었던 것이다.

그는 끊임없이 주변에서 일어나고 있는 일들에 대해 관찰하고 경험하고 이를 기록한다. 개봉 중인 영화부터 인기를 얻고 있는 웹툰, 요즘 유행하고 있는 트렌드, 다양한 분야의 사람들과의 교류는 그가 추구하는 '남들과 다르게 표현하기'를 실현하기 위한 일종의 훈련이다. 프랑스 영화감독 뤽 베송이 '창작력은 마치 근육과 같아서 꾸준히 운동해 근력을 키우는 것처럼 지속적으로 훈련하고 관리해야 한다.'고 말한 것과 같은 원리다.

그에게 '크리에이티브하다'는 것은 무척 중요하다. 잘 찍는 것을 뛰어넘어 찍어야 할 대상을 스스로 만든다는 부분에서 그만의 포토랭귀지를 실천하고자 하기 때문이다. 대상이 품고 있는 사회적 의미, 탄생의 의미들을 부여하고 그것을 포착하는 것까지가 그의 역할이다. 얼마 전 진행했던 현대카드와의 사진작업 〈우아한 인생〉은 그런 의미에서 만족도가 높은 프로젝트였다. 단순히 카드의 소개가 아닌, 그 카드를 통해 경험할 수 있는 드라마를 한 장의 사진으로 포착한 것. 게다가 사진 속에 등장하는 오브제들은 대부분 그가 수집해온 애장품들로 채워졌다. 그 하나하나에 모두 상징적인 의미가 담겨 있는데 물고기 화병은 성적 욕망과 다산, 풍요로움을 뜻하고 로봇은 단순화, 획일화되고 있는 현대인들의 이미지를 상징한다. 페

트라 두상은 시리아의 석두상으로 역사와 지성을 상징하고 두
상 머리에 연필을 꽂아 둠으로써 스스로 자제해야 할 욕망과 자
신의 현실을 생각하도록 하는 식이다.

이 모든 것들의 조합을 통해 보이는 것 너머에 여러
가지 담론이 있음을 상상하게 한다. 그의 작업은 사실상 프레임
밖에서 더 활발하게 기능한다. 그 너머에 더 큰 드라마가 있음을
잠재적으로 보여주는 것이 그의 작업의 목표이기 때문이다. 사
진 한 장으로 그 안에 담긴 내러티브를 가늠하게 하는 것. 그래
서 볼수록 긴장되기도 하고, 보는 사람의 상상력이나 수준에 따
라 더 많은 이야기를 스스로 채집할 수 있는 확장성도 존재한다.
그래, 이것이었다. 광고를 목적으로 한 그의 사진 앞에서 한참을
머물렀던 이상한 경험의 이유가.

진화된 유미주의자의
무한한 가능성

취향이란 '하고 싶은 마음이 생기는 방향'을 뜻한다.
이 사전적 정의는 이 책을 처음 기획했을 때부터 머릿속에 지
니고 있었던 한 줄이었다. 김용호는 그런 의미에서 분명한 표식

들을 취했지만 하나로 응집되는 취향으로는 설명할 수 없는 사람이었다. 만년필과 수첩을 항상 품고 다니는 포토그래퍼. 그는 끊임없이 생각하고 또 공부하고, 새로운 가치들을 받아들였다. 기호의 범주에만 머무르는 취향을 경계했던 것이다.

조금 다른 이야기지만, 그와의 몇 번에 걸친 만남 속에서 종종 진화한 유미주의자의 흔적을 발견하곤 했다. 19세기 말, 산업혁명이 휩쓸고 간 정신적 혼란기인 그 시대에 '미(美)'를 최상의 이상으로 하고, 그 밖의 일체의 가치를 부정하는 예술지상주의의 입장이 바로 유미주의다. 형식 너머의 진실을 이야기하는 김용호의 말에서 나는 왠지 '형식'에도 진한 방점이 찍혀 있는 듯한 기분이 들었다. '미(美)는 예술의 궁극적 원리이며 최고의 목적'이라고 말한 괴테도 유미주의자였으며 니체, 보들레르, 오스카 와일드 등이 아름다움을 찬양했다. 한국에서는 이상의 초현실주의적 환각 시에서 유미주의적 흔적이 보이기 시작했다고 평한다.

그러고 보니 김용호는 이상, 제비다방, 신여성 등 1920~1930년대 정서에 관해 여러 가지 작업을 진행한 바 있다. 그는 중세가 끝나고 산업혁명이 되면서 모든 것이 근대화되었던 그 격동적인 시절이 몹시 흥미롭다고 밝혔다. 대륙횡단 철

도, 비행기, 기선들이 탐험가, 창작자들의 본능을 실체로서 자극하던 때(《인간조건》의 작가이자 프랑스 역사상 최고의 문화장관이라는 평가를 받았던 앙드레 말로는 1923년 앙코르와트 반데스레이 사원에 도착하여 여신상 4점을 도굴해 밀반출하려다 붙잡혀 체포된 이후 관련 이야기를 담은 《왕도의 길》이라는 소설을 발표하기도 했다), 기존 질서가 무너짐과 동시에 새로운 세력이 나타나고 뉴월드에 기민하게 반응한 사람들은 어느새 범접할 수 없을 만큼 우뚝 서기도 했던 시절. 하지만 그는 그때를 동경하지는 않는다고 말한다. 그저 그 시대의 흔적과 기록들을 보며 영감을 받아 김용호만의 새로운 관점을 창조하는 게 즐겁다는 것일 터이다.

그는 언제나 세상에 관한 관심과 이해, 경험과 정보의 축적을 게을리하지 않는다. 그렇게 닥치는 대로 보고 느끼고 경험한 것들은 확률의 '모든 경우의 수'를 만들어준다. 그 모든 경우의 수들은 상상하지 못하는 방식으로 결합해 새로운 가능성을 만들어내곤 했다. 그는 성공이란 '우연성'의 결과로 탄생한다고 말한다. 최고의 사진가와 배우, 스태프가 모였다고 최고의 사진이 나오는 게 아니라는 것. 모든 것이 일순간 맞아떨어지는, 우연의 순간이 존재하는 것이다.

실제로 김용호의 작업들은 대부분 우연한 계기로 얻어진 것들이다. 민속박물관에서 우연히 본 민화 전시회에서 피안의 피사체인 연잎을 만났고, 한 매체와 진행한 누드 화보 촬영에서 우리가 피지배자일 경우 우리의 몸이 가방의 재료(마치 악어처럼)가 될 수

있다는 상상으로 '몸MOM' 전시를 기획했다. 또한, 우연히 섬으로 들어가는 배를 타는 두 소년을 보고 섬 소년과 학교 소녀 이야기의 시작점을 만났다. 계기는 우연이었지만 이 우연은 꾸준히 준비한 사람을 위한 행운이다. 그러므로 자양분이 될만한 정보라면 끊임없이 흡수하고, 또 그것들을 객관적으로 바라보며 스스로 판단력을 가질 수 있도록 노력해야 한다고 그는 말한다.

활자와 스케치로 가득 찬 저 빨간 노트는 그가 가지고 있는 무수히 많은 경우의 수들이다. 이것들이 어떻게 결합하고, 또 어떠한 순간들과 우연히 마주쳐 놀라운 결과물을 만들지는 김용호 자신도 알 수 없는 일이다. 다만 그는 여전히 머릿속 상념들을 잊어버리지 않도록 기록하고 또 기록한다. 세상의 변화에 자발적 관심을 품고 그 흐름에 몸을 맡겨보기도 한다. 그 안에는 김용호의 사유가 조용하게, 하지만 꾸준히 흐르고 있다.

그런데 사실, 김용호라는 사람은 더 이상의 복잡함에서 벗어나 햇빛 좋은 외국의 해변에서 여유롭게 책 보고 낮잠이나 즐기는 망중한의 세계를 꿈꾸노라 말한다. 역시 보이는 것 너머에는 확실히 다른 무언가가 있는 법인가 보다. 김용호를 향했던 몇 개의 질문들이 돌고 돌아 다시 처음으로 돌아온 기분이다. 저 멀리, 혼란스러워하는 나를 바라보다가 또 다시 빨간 노트를 펼쳐서 무언가를 기록하는 김용호의 모습이 보인다.

김용호의 작품들

소설 《소년》

인천의 영종도, 인천국제공항과 차이나타운 일대를 다니며 자료수집과
사진촬영을 하는 등 5년간의 노력 끝에 펴낸 김용호의 사진소설집.
책 소개에 따르면 '이 작품을 통해 세계 최대의 철새 노래지인 영종도
근처의 천연갯벌과 서해안의 아름다운 풍광 속에서 살아온 섬소년의
모습과 한국에서 힘들게 지냈던 화교 소녀에 대한 안타까움을 이야기하고
있다.'고 말하고 있다. 김민희와 유재학을 모델로 촬영한 사진과 '소년'을
주인공으로 한 한 편의 소설이 묘하게 겹쳐지며 이야기가 전개된다. 이
책에 실린 11개의 시퀀스는 각자 개인의 기억 속에 남아 있는 꿈과 희망
그리고 사랑에 관해 이야기하고 있다고.

〈 피안 〉

피안은 김용호가 정신적으로, 육체적으로 힘들었을 때 '나만의 피안을
찾는 과정'에서 탄생한 작품이다. 피안은 세속을 초월한 이상향을
상징한다. 우연히 민화 전시를 보러 갔다가 연이라는 피사체에 집중하게
되었고 이후 무안, 부여, 일산, 남양주 등 연이 존재하는 전국의 거의
모든 장소를 다니며 촬영한 결과물이다. 기존의 시각인 물 위의 연이

아닌, 물 아래에서 연을 올려다보는 촬영방식 덕택에 새로운 시각적
표현이 가능했다. 전시 때에는 그가 직접 물속 깊이 들어가 촬영한 것처럼
감상하는 관람객들도 작가적 시선을 함께 향유할 수 있도록 한 눈높이의
감상 방법(암체어, 누워서 관람할 수 있는 매트)이 적용되었다.

물속에 내가 누워 있다.

난 잠들어 있나.

아니면 죽어 있나.

아무런 소리는 들리지 않으나 의식은 명료하다.

부드러운 바람에 흔들리는 연잎들 사이로 작은 노랫소리가 들려온다.

찰랑이는 물속에서 나는 평화롭다.

나는 살아서 내가 있는 세계를 다른 세상에서 본다.

나는 피안을 꿈꾼다.

아.

얼마나 오랫동안 꿈꾸어 왔던 풍경인가.

보는 것도 나고 보이는 것도 나다.

다른 세상에서 나를 보다.

- 〈피안〉, 김용호

〈 우 아 한 인 생 〉

직접 소품 공수와 스타일링까지 진행해 독특한 해석이 담긴 카드
광고사진 〈우아한 인생〉을 만들었다. 〈우아한 인생〉의 메인 작품은
현대카드 본사 로비에 줄리안 오피의 작품과 함께 걸려 있을 정도로 작업
유관자들의 만족도가 높았던 작업. 기업의 의뢰로 진행한 광고사진으로는
이례적으로 판매 가능한 전시를 진행하기도 했는데 20여 점의 전시
작품에서는 인간의 본능적 행동들이 소비와 욕망으로 겹쳐지며 〈우아한
인생〉으로 재탄생한다. 이처럼 김용호의 광고사진은 제품의 정보나
기능을 제공하는 것을 넘어 제품에 관한 창의적인 스토리를 만들어
소비자들이 누리고 얻을 수 있는 가치와 문화를 전달한다.

〈 모 던 보 이 〉

김용호는 인터뷰 중간 제품 제작에 대한 꿈을 피력했는데 대량 유통되는
커머셜의 기쁨이라고도 표현했다. 이는, 그가 전하고자 하는 메시지가
물성을 통해 타인에게 전파되어 그 사람들의 삶에 영향력을 미치는
것에 관한 이야기인 셈이다. 그리고 결국 그는 〈모던 보이〉라는 제품을
탄생시켰다. 현대카드 광고에 등장하는 깡통 로봇에서 발전한 모던 보이는
사실, 앞서 1930년대 신여성에 대한 석고 작업에서 이미 그 모티브를
얻었다. 성공한 사람들만 조명하는 현대 사회에 대한 또 다른 시선이자

묵묵히 일하는 절대다수의 사람들이 세상을 지탱하는 힘이라는 상징적

의미를 담고 있다. 스스로 충실하면 어느 순간 저 스스로 머리에 빛을 낼

거라는 의미로 밝기가 조절되는 스탠드 형식으로 제작했다. 그의 표현에

의하면 묵묵하고 의젓한 디자인이라 볼수록 마음이 간다고. 최종 제품으로

양산하기 전, 몇 년간 공방에서 조소를 배우며 초기 형태를 빚었다. 제작비

문제만 없었다면 실제 사람 크기로 만들고 싶었다고.

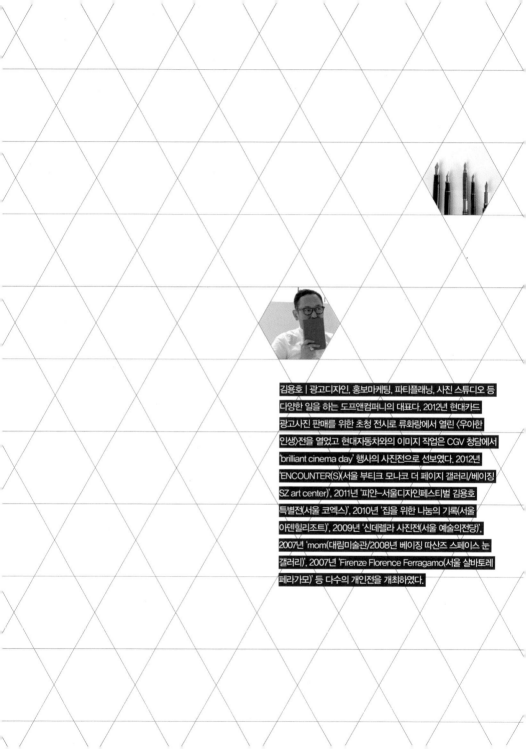

김용호 | 광고디자인, 홍보마케팅, 파티플래닝, 사진 스튜디오 등 다양한 일을 하는 도프앤컴퍼니의 대표다. 2012년 현대카드 광고사진 판매를 위한 초청 전시로 류화랑에서 열린 〈우아한 인생〉전을 열었고 현대자동차와의 이미지 작업은 CGV 청담에서 'brilliant cinema day' 행사의 사진전으로 선보였다. 2012년 'ENCOUNTER(S)(서울 부티크 모나코 더 페이지 갤러리/베이징 SZ art center)', 2011년 '피안-서울디자인페스티벌 김용호 특별전(서울 코엑스)', 2010년 '집을 위한 나눔의 기록(서울 아덴힐리조트)', 2009년 '신데렐라 사진전(서울 예술의전당)', 2007년 'mom(대림미술관/2008년 베이징 따산즈 스페이스 눈 갤러리)', 2007년 'Firenze Florence Ferragamo(서울 살바토레 페라가모)' 등 다수의 개인전을 개최하였다.

개성이 의식적으로
나를 드러내는 것을
목표로 한다면,
취향은 의도하지 않아도
자연스럽게 드러난다.

나무, 가죽, 황동이에요.

저한테 취향이라는 건 재질 혹은 질감과 연결된 문제이지요.

금속, 나무, 가죽이라는
물성의

주제와
변주

한성재

오브제 디자이너
아날로기즘(AnalogiZm) 대표

해밀턴
회중시계

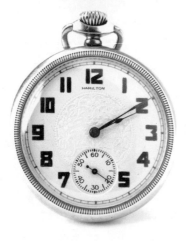

"나무, 가죽, 황동이에요. 저한테 취향이라는 건 재질 혹은 질감과 연결된 문제이지요."

뜻밖이었다. 스스로의 취향에 대해 이토록 흔들림 없이 명쾌하고 또박또박 말하는 사람이 드물었던 탓이다. 미안한 이야기지만, 처음엔 그의 확고한 믿음이 어린 나이에 힘입은 것은 아닐까 의심하기도 했다. 그렇지만 약간 상기된 얼굴로 진지하게 조목조목 이어가는 설명을 듣고 있자니 비로소 그 확고함에 대한 진정성이 느껴졌다.

"좀더 정확히는 과거라고도 할 수 있는데요. 제가 좋아하는 옛날 물건들의 소재가 그 세 가지로 수렴되더라고요."

퇴 색 되 어 불 편 하 지 만
더 없 이 매 력 적 인

이베이를 뒤져 옛날 시계와 가죽제품 찾기를 취미로 하는 이 청년 디자이너가 내민 물건은 해밀턴^{Hamilton} 회중시계였다. 집어드는 순간 이 시계를 지녔던 사람의 삶이 주마등처럼 지나가 영화가 한 편 펼쳐질 것만 같았다. 그리고 그를 만나며 머릿속에 떠올린 건 벨기에 작가 에르제^{Hergé}의 만화 〈틴틴의 모험〉이었다. 동그란 얼굴, 오목조목한 이목구비에 짧은 머리를 앞으로 모아 삐죽 솟게 손

질한 헤어스타일도 그랬지만, 단정한 셔츠에 타이를 매고 니트 베스트를 입은 담백한 모습이라니. 게다가 틴틴은 주로 사연 있는 오래된 물건들로 인해 모험을 시작하게 되지 않던가.

시계가 그에게 어떤 모험을 선사했는지는 알 수 없는 일이지만, 그는 이처럼 오래된 시계를 스물여 남은 개 정도 모아두었다고 했다. 구조적이거나 공학적인 것에 관심이 많았던 그가 시계에 빠져든 것은 지극히 당연해 보였다. 톱니바퀴들이 재깍재깍 맞물려 돌아가며 소리를 내는 무브먼트(시계를 움직이는 내부의 기계장치)를 누군가는 작은 우주라고 표현하기도 했으니. 오차 없이 정교하게 맞물려 돌아가는 톱니바퀴들의 움직임은 그를 매혹시켰고 그는 22살 즈음에 시계를 만들어보리라 마음먹었다. 그렇게 폴로 옷들을 찾아내는 데나 사용했던 이베이를 통해 옛날 시계들을 사 모으기 시작했다. 그러다 '뭘 몰라서' 아끼던 시계의 운모(다이얼을 보호하는 유리)를 녹여버린 후에 시계 만들기의 꿈을 고이 접었지만 아날로그와 구조적인 사물들에 대한 관심은 계속 이어졌다.

해밀턴에서 만든 이 시계를 자신이 좋아하는 대표적인 물건으로 내민 이유는 디자이너 한성재가 세운 구입기준에 딱 부합하는 물건이기 때문. 그가 구입하는 옛날 시계는 구입기준이 몹시 '까칠'하다. 우선 스테인리스나 도금, 황동 재질의 금속은 대상에서 제외되며 9k 이상의 금으로 만들어져야 한다. 황동은 개인적으로 좋

아하지만 오래될수록 냄새가 심하게 나기 때문에 시간이 쌓인 시계를 구입할 때만큼은 예외다.

1800년대 말의 시계들은 무브먼트의 크기가 커서 그의 시계 컬렉션에서 탈락. 주로 1910년대 것들이 그가 원하는 크기에 부합하는 편이다. 시계의 얼굴이라 할 법한 다이얼은 흰색이어야 하고, 테두리인 베젤은 (이미 말했던 것처럼) 9k 이상의 금이어야 한다. 부분적으로만 옛것인 '리퍼' 시계보다는 모든 것이 온전히 옛날로부터 온 시계를 더 선호한다. 태엽을 감아야 움직이는 시계는 보통 1시간당 몇 분의 오차가 생기게 마련이지만 차이가 5분 이상인 것은 피하는 편이다. "가끔 가지고 다니기는 해요. 그렇지만 오차가 있으니까 시계라기보다는 액세서리 개념이죠." 아, 그리고 마지막으로 브랜드. 그는 해밀턴이나 론진^{Longines}, 오메가^{OMEGA}를 좋아하는데 최고급 시계로 대표되는 롤렉스는 가격의 벽이 높기도 하지만 직접 보거나 만질 수 없는 이베이의 한계 때문에 구입하지 않는다.

그가 제시한 해밀턴 회중시계는 14k의 금시계라는 것을 포함해 모든 기준에 척 들어맞았다. 그리 오래된 시계는 아니지만 무브먼트를 비롯해 시계바늘도 당시 생산된 그대로다. 손바닥 위에 올려놓고 손가락을 오므려 쥐면 착 감기는 정도의 만족스러운 크기인 것도 좋지만 묵직한 무게 덕분에 진중한 느낌도 들었다. 다이얼은 세월의 영향인지는 몰라도 병원 벽 같은 창백한 백색이 아니라

아주 약간 크림색을 더한 흰색이다.

숫자들은 위엄 가득한 세리프체가 아니라 담백한 헬베티카로 쓰여져 있고 손으로 그려 넣은 듯 명암이 균일하지 않아 왠지 더 매력적이다. 숫자 안쪽으로는 아름다운 모양이 요철로 표현되어 있으며 시계 뒤편에 음각으로 새겨진 무늬는 왠지 알파벳 'P'를 멋들어지게 새긴 느낌이라 최초로 시계를 지녔던 이를 상상하게 만든다.

그가 특히 좋아하는 부분은 무엇보다 태엽을 감아 끊임없이 생명력을 불어넣어야 하는 불편한 매력과 옛날 시계 특유의 초침이 움직이는 소리다. 스피커 디자인을 하는 사람이니 이토록 섬세하게 사물의 소리를 포착하는 건가 싶었는데, 그가 내민 시계 소리를 듣고 있자니 흔히 들을 수 있는 가볍고 바쁜 초침 소리가 아닌 것 같기는 했다.

불편함을 찾아 떠나는
이베이 보물 찾기

그가 구입하는 옛날 물건들은 종류가 참 다양하기도 하다. 미국 의류브랜드 폴로를 좋아하는 그는 이베이를 뒤져 누군가가 입학식에서 점잖 빼기 위해 골랐을 법한 타이, 가족모임을 위해 구입했을 것 같은 베스트, 스웨터 등을 구입해 리폼을 해서 입는다. 입

이 떡 벌어지는 높은 가격과 빳빳한 새옷 느낌이 부담스러운 현재의 폴로보다 가격도 '착하고' 클래식한 느낌도 더 강하기 때문이다.

앞서 이야기한 기준에 맞는 옛날 시계들이 나왔는지도 살핀다. 또 몇 년째 들고 다니는, 왕진가방을 떠올리게 하는 가죽가방도 그렇게 구입한 것이다. "보물찾기를 하는 기분이에요. 오늘은 어떤 보물을 찾게 될지가 궁금하죠." 오래된 물건들이 갖는 매력에 푹 빠진 그가 구입한 것 중 가장 큰 물건은 카페 레이서 스타일의 오토바이로, 일본의 이베이를 통해 구입한 것이다. 한국에서 누군가가 매물로 내놓은 옛날 베스파 펜더 라이트를 두고 경쟁하다 아깝게 유명 셀러브리티에게 빼앗겨버린 이후의 일이다.

"사실 세계대전 즈음에 만들어진 오래된 베스파 같은 경우엔 열쇠가 없어요. 전쟁통에 키를 찾아 꽂고 시동을 걸 수 있는 여유가 없기도 했고, 누구라도 이용할 수 있어야 했기 때문이죠. 시동도 요즘의 것들과 달리 발을 이용해 수동으로 걸어줘야 해요. 현재 한국에서 타고 다니기엔 불편함이 많지만 저에겐 그게 매력으로 다가와요."

이쯤이면 그가 '쇼퍼홀릭'이 아닐까 하는 의심이 생겨날 법하니 사실을 밝히고 넘어가야겠다. 그의 구입정책(?)은 '예쁘다' 느끼는 부분이 있으면 산다는 것이다. 반드시 물건의 전체가 마음에 들 필요는 없다. 아주 대표적인 예가 그의 차다. 그는 지금 타고 다

니는 차를 운전석 시트 옆에 둘러진 노란 라인과 대시보드에 나무가 대어진 것이 마음에 든다는 이유로 샀다.

그렇게 따지면 그가 여러 가지 물건을 차고 넘치게 살 것 같지만, 마음에 드는 요소를 찾기란 백사장에서 바늘 찾기만큼 힘든 일이라 맘에 쏙 드는 물건을 1년에 하나 발견하기도 어렵단다. 오죽하면 가장 최근에 구입한 물건이 3년 전에 구입한 지갑일까.

오감자극 스피커,
손끝의 감각을 눈앞으로 가져오다

금속공예를 전공한 그가 스피커를 디자인하고 만들게 된 계기 역시도 옛 물건에서 시작됐다. 오래된 진공관 앰프의 구조적인 매력에 반해 유닛을 사용하고 말리라 결심했으니 필연적으로 도달할 곳이 스피커 디자인일 수밖에. 주요 소재로는 자작나무를 선택했는데 오디오 마니아들 사이에서 자작나무 합판은 통 울림을 억제해서 깔끔한 소리를 낼 수 있는 소재로 평가받는다. 하중과 밀도가 높아 스피커로 만들었을 때 소리의 울림이 흐트러지지 않기 때문. 여기에 시각적인 면이 그의 관심을 끌었다.

"자작나무는 층층이 쌓았을 때 등고선 같은 무늬를 만들거든요. 소리가 퍼져나가는 걸 눈으로 보는 듯한 느낌을 주죠."

소재에 유독 관심이 많았던 그는 다양한 소재를 거쳐 나무에 안착했다. '유리 작업으로 대성하리라'는 거창한 결심과 함께 유리공방에서 꽤 오랜 시간 유리를 다루어보기도 했고, 학교에서는 금속을 이용한 작업을 계속했다. 유리는 유연하지만 연약한데다 긴장감 있게 각진 형태를 만들어내기가 어려웠다. 보완이 될 것이라 생각했던 금속은 튼튼하지만 원하는 형태를 만들기 위해 필요로 하는 시간이 매우 길었다. 그러다 홍대 목조형학과 대학원에 입학하면서 그는 나무에서 금속과 유리의 중용을 발견했고 소재로서 자작나무는 그의 스피커 디자인 페르소나가 되었다.

스피커를 디자인하면서 그가 주로 염두에 두는 것은 사용자와 디자이너의 소통, 그리고 소리의 시각화다. 처음에는 일종의 퍼포먼스에 불과했던 스피커의 소리가 현재 일정 수준에 이른 것 역시 어떻게 보면 그가 타인과 소통하고 이를 반영한 결과다. 첫 전시에서는 네모난 틀을 벗어난, 유연한 형태의 스피커라는 면에서 호응을 얻었는데 두 번째 전시에서 스피커의 소리가 제대로 나지 않아, 그의 표현대로라면, '혼쭐이 난' 것.

스피커의 음질이 좋아졌으면 하는 관객과 사용자의 요구 덕분에 그는 엔지니어를 수소문하게 되었고, 이제는 디자인 구상이 나오면 엔지니어와 상의해 기계적인 부분을 정하고 충분한 소리를 내기 위해 필요한 기계의 용적률을 디자인에 반영한다. 그 결과, 그

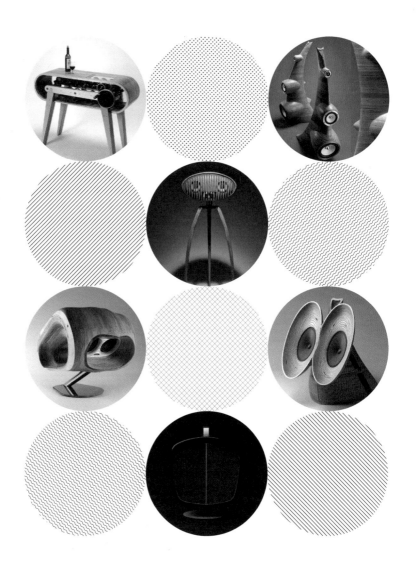

의 스피커는 형태뿐 아니라 기능적으로도 일정 수준에 이르렀다. 그럼에도 불구하고 그는 자신이 디자인한 스피커에 관해 '모자란 부분이 있지만 특정 영역에서 매력이 있는 스피커'라고 표현한다. 그러나 그의 스피커에는 분명 강점이 단점을 보완하고도 남음이 있는 모양이다. 고성을 리모델링한 프랑스의 호텔에서 방방마다 그의 스피커를 놓기로 결정한 것을 보면 말이다.

소리를 눈으로 볼 수 있도록 만든다는 그의 의도는 무엇보다 형태에서 명징하게 드러난다. 크게 열린 두 개의 귀를 연상시키는 리슨^{listen}이라는 이름의 스피커는 소리를 밖으로 내보내는 물건이라기보다 사용자의 일상을 주의 깊게 듣는 듯한 느낌이다. 소리가 지나간 흔적을 눈으로 보는 듯한 오가니즘^{Organism}이나 비행기 날개를 연상시키는 형태의 스피커 에어플레인^{Airplane}은 비행기의 공기역학과 파동으로서의 소리를 주의 깊게 연결한 결과다.

귀여운 얼굴을 연상시키는 미스터 라디오^{Mr. Radio}는 따뜻하고 정겨운 수다쟁이일 것만 같다. 집에 가져다 놓으면 영화 〈스타워즈〉의 알투디투^{R2D2}를 더 이상 탐내지 않을 수 있을 것도 같고. 그외의 다른 모든 작품들 또한 소리와 커뮤니케이션을 공통분모로 품고 있지만, 가장 큰 공통점은 '만지고 싶다'는 욕구를 불러일으킨다는 것이다. 그가 좋아하는 오래된 물건들이 그런 마음을 불러일으키는 것처럼, 그가 한 달여 동안이나 자작나무를 자르고 다듬어 직접

만들어내는 스피커도 왠지 쓰다듬으며 그 촉감을 느끼고 싶어진다.

스스로 이야기한 것처럼 그의 스피커는 다분히 본인의 취향을 밀집시킨 결과물이다. 소재로서 나무는 이미 충분히 사용하고 있고, 간간히 가죽을 댄 것도 눈에 띈다. 아직 황동을 사용한 작업은 없지만, 배큠 튜브 스피커^{Vaccum tube speaker}는 나무와 가죽, 스테인리스 스틸을 조화롭게 사용했다. 와인 크레덴자^{Wine credenza}는 와인을 보관할 수 있는 탁상형 스피커라는 독특한 오브제인데, 여기에는 자작나무와 스테인리스 스틸, 가죽과 유리까지 사이좋게 들어가 있다.

한편, 과거 혹은 오래된 물건에 대한 선호는 제로 그라비티^{Zero gravity}를 통해 잘 드러난다. 이전의 작업들과 다르게 유기적인 형태보다는 단순하고 간결한, 그리고 소유욕을 몹시 자극하는 이 작업은 옛날 자동차의 그릴에서 영감을 받아 디자인한 것이다.

처음부터 취향을 한껏 반영한 디자인을 내어 놓으면서 그는 이를 마음에 들어하는 이른바 '코드'가 같은 사람들과만 공유하면 된다고 생각했다. 하지만 사람들은 아름다우면서도 저렴한 스피커를 원했고, 결국은 소통의 결과로서 본인의 손으로 나무를 깎아 만들지는 않지만 디자인의 결과물로 대중적이면서도 대량생산이 가능한 스피커들을 고민하고 있다.

그런데 이후로도 계속 스피커를 디자인할 것인지는 잘 모르겠단다. 스피커를 만들면서 오디오 마니아들이 요구하는 고성

능을 일정 부분이라도 만족시키기 위해 노력한 것은 필요한 일이었지만, 어쨌든 그로 인한 중압감도 꽤 컸던 탓이다. 그러면서 스스로가 '스피커 디자이너'보다는 '오브제 디자이너'로 불리기를 바란다는 말을 덧붙였다.

　다음에 그가 만들 오브제가 무엇인지는 아직 정해지지 않았다. 얇은 금속관을 적층해서 무언가를 만들어볼까 고민 중이라는 이야기만 했을 뿐. 확실한 것은 그가 처음 스피커를 그렇게 디자인했던 것처럼, 새로운 오브제 역시도 한성재의 취향이 고스란히 묻어날 것이라는 점이다. 또 그것은 전에 없던 형태로 우리의 눈을 즐겁게 하고 편견에 잠식되어 있던 우리의 머리를 깨워줄 테니, 그는 디자이너가 응당 해야 할 바를 감각적인 취향으로 실행하는 중이다.

한성재 | 국민대학교 금속공예과를 졸업하고, 홍익대학교 목조형학과에서 공부하기도 했다. 그 해에 '공예 트렌드 페어'를 거쳐 프랑스 '메종 오브제'에 작품을 출품, 국내외의 관심을 받았다. 국민대학교 선후배들로 꾸려진 디자인 그룹 바오(BAO)에서 활동하며 다양한 전시에 참여했고, 자신의 디자인 브랜드 아날로기즘을 론칭해 아름다운 스피커를 선보이고 있다.

오랜 시간
나와 함께한 물건은,
어느새 내 일상을
다독이는 존재가 된다.
그 안에 생명이
담기는 것이다.

'나에게 다가와 의미를 가질 수 있는가'가 선택의 기준이 됩니다.

제가 잘 사용함으로써 그 물건들의 생명력이 보존되는 거지요.

사람과 사물의
관계를

반영하는
생명력

이정혜

그래픽 디자이너

가방과
치마

돌이켜보면 내 삶은 그야말로 '과소비의 나날'이었다. 읽는 속도는 전혀 고려하지 않은 채 마구잡이로 사들이는 책들, 철마다 구매하는 참으로 비슷한 스타일의 옷들, 잦은 외국출장 덕에 면세점에 갈 때마다 '미리 사놓는 셈 치는' 포장도 뜯지 않은 화장품들까지. 거기에 펜과 노트 욕심은 왜 그리 많은지 마지막 페이지까지 써본 노트가 없을 정도였다.

이런 방만한 소비행태 덕분에 결국 내 삶은 '과포화 상태'에 이르렀다. 과한 소비도 문제지만 이렇게 사들인 물건들을 방치해 적재적소에 활용하지 못하는 것이 더 큰 문제였다. 우연히 정리하다가 포장도 뜯지 않은 똑같은 제품들을 여러 개 발견하는 그 착잡한 기분이란.

그러던 중 나의 소비행태에 대해 심각하게 각성하게 된 계기가 있었으니 2009년, 두 번째 책을 집필하기 위해 북유럽으로 떠났을 무렵이다. 취재하던 중 헬싱키에 거주하고 있는 인터뷰이에게서 한 빈티지 가게에 관한 이야기를 듣게 되었다. 그가 즐겨 찾는 그 가게의 주인은 가구와 조명에 대해 거의 전문가적인 식견을 가지고 있어서 갈 때마다 물건의 역사, 시대적 정황을 가미한 '명강의'를 들려준다는 것이었다.

부러우면 지는 거라지만, 책으로나 익힐 수 있는 북유럽 디자인의 역사를 집 앞에서 생생 라이브로 들을 수 있다는 사실이

내심 부러웠다. 떠올려보면 핀란드 거리 곳곳에는 빈티지 가구점, 빈티지 소품점들이 즐비했는데 마치 그 나라 사람들은 물건에 생명이 있다고 여기는 듯했다. 아마도 척박한 자연환경(길고 어두운 겨울, 숲과 호수로 뒤덮인 땅 등)으로 인해 재화의 가치가 더욱 중요했을지도 모른다.

　　　　이들에게 물건이란 물려받고, 또 물려주는 지속성을 가져야 하는 것으로 인식되어 왔다. 특히 가구와 같이 내구성과 동시에 취향을 반영해야 하는 물건들은 부서져도 고치고 리폼을 해서 몇십 년, 심지어 백 년이 넘게 사용했다. 오래 쓴다는 인식이 보편화돼 있으니 생산자 입장에서도 허투루 물건을 만들지 않을 터. 실제로 오래 쓸 수 있는 질 좋은 물건을 만드는 것은 북유럽 제조산업의 전제조건이기도 했다.

　　　　자신에게 온 물건을 아끼고 잘 사용해 다시 또 누군가가 의미 있게 사용할 수 있게끔 기반을 만들어주는 것. 이러한 그들의 삶은 마치 자연처럼 순환하고 있었고 올바르고, 또 경제적이기까지 했다. 북유럽 사람들은 꼭 필요한 물건과 그렇지 않은 물건에 대한 구분이 명확했다. 흥미로운 것은 이러한 태도가 단순히 소비의 행태에만 영향을 미치는 것이 아니라는 점이다. 물건을 소중히 여기는 태도는 삶 전반을 유의미하게 바라보고 또 소중히 여기는 태도로 확장되었다.

이는 나에게 시사하는 바가 컸다. 물건을 즉흥적으로 소비하고 또 아무 죄책감 없이 버리는 나의 행동은 어떤 현상이나 관계에 대해 쉽게 질리는 성향으로 연결되거나, 중요한 가치를 알아보지 못하고 순간적인 현상에만 천착하는 아둔함으로 귀결될 수 있을 터였다. 이맘때쯤 나의 소비행태는 서서히 허물어지기 시작했다.

"오래 쓸만한 것인가, 내게 어울리는가, 꼭 필요한 것인가. 이렇게 세 가지 관점에서 물건을 바라봐요. 사실, 세상에 예쁘고 좋은 것들은 넘쳐나잖아요. 그중 '나에게 다가와 의미를 가질 수 있는가'가 선택의 기준이 됩니다. 제가 잘 사용함으로써 그 물건들의 생명력이 보존되는 거지요. 그런 면에서 물건도 생명처럼 하나의 존재로 보고 관계를 설정합니다."

인터뷰 도중 그래픽 디자이너 이정혜가 말한 이 대목에서 몇 년 전, 저 멀리 북유럽에서 느꼈던 태도와 감정이 고스란히 떠올랐다. 잠잠했던 내 소비가 다시금 방만이라는 급물살을 탈 무렵 그녀를 만나게 된 건 과연 우연이었을까.

인터뷰를 위해 방문한 그녀의 공간, 합정동 베가스튜디오는 단단하고 안전했다. 길가에 자리 잡아 1층 공간만이 얻을 수 있는 햇살과 소소한 소리들, 동네 지인들이 아무렇지도 않게 유리문을 쑥 밀고 들어와 말을 건네는 장면, 책으로 연결된 공간의 크고 작은 구획들 안에서 나는 왠지 모를 편안함을 느꼈다.

그녀와 이야기를 나누다 보니 그간 우리의 동선은 이런 저런 디자인 관련 모임에서 몇 번이나 겹쳤을 터였다. 처음 마주한 인터뷰 자리에서 우리는 취향, 향유하는 물건들, 그리고 삶에서 중요하게 생각하는 가치, 이제 막 5살이 된 그녀의 딸 이야기까지 흥미로운 대화를 이어나갔다.

일상을 다독이는
십년지기 물건들

디자이너 이정혜와 한창 취향이 반영된 물건 이야기를 나누던 중 한 가지 흥미로운 사실을 발견했다. 그녀의 삶 안에는 족히 10년은 거뜬히 넘긴 물건들이 곳곳에 포진해 있다는 것이다. 이것은 물건에 대한 그녀의 태도를 유추할 수 있는 단서이기도 했다.

10년 넘게 무언가를 사용할 수 있다는 것은 여러 가지 의미를 품고 있다. 그만큼 물건들이 내구성이 좋다는 것과 10년이 지나도 여전히 유효한 디자인적 매력을 가지고 있다는 의미이기도 하다. 그래서 브랜드나 로고가 전면에 드러난다거나 시간이 지나면 형태가 변할 여지가 있다던가 하는 물건들은 그녀의 선택지에서 일찌감치 배제된다.

이렇게 분명한 기준을 거친 물건들은 그녀의 삶 안에서

그야말로 생명력 있는 동지가 된다. 남편이 중국여행 중 처음 선물해준 수제 반지가 그랬고, 곳곳을 함께 누빈 동글동글한 앞코의 구두가 그러했다. 그중 가방과 치마는 그녀의 성향이 어떠한지, 물건을 고르는 심미안이 어떠한지를 가장 잘 보여주는 물건이었다.

"제가 아주 좋아하던 가방 중에 램버트슨 트루엑스Lambert-sonTruex라는 브랜드가 있어요. 이 브랜드를 발견하곤 정말 기뻤죠. 소재나 디자인이 마음에 들어서 물건을 구매하고 보니 공교롭게도 모두 이 브랜드였어요. 나중에 안 사실이지만 저와 비슷한 유형의 사람들을 타깃으로 만든 회사더라고요. 즉 좋은 가방을 들고 싶지만 로고는 싫은, 은근히 까다로운 소비자들 말이죠. 이 회사가 만들어내는 가방은 경이로웠습니다. 물건을 원체 사지 않는 저조차 두 개나 갖고 있으니까요. 가죽으로 만든 가방의 매력을 마음껏 뽐낼 수 있는 기술의 한계 지점을 건드리는 식이었죠."

단순명료한 디자인. 그녀가 소장하고 있는 램버트슨 트루엑스의 가방들은 그 스타일이 달랐음에도 불구하고 단순하지만 분명한, 공통된 느낌을 주었다. 내부의 여러 구획은 효율적인 수납을 가능케 하는 영리함을 발휘한다. 곳곳을 누비며 동고동락한 역사가 작은 흠집들로, 손때 묻은 손잡이의 빛깔로 드러나 있었다.

하지만 아쉽게도 이 브랜드의 가방을 더는 볼 수 없게 되었다. 2009년 경영난으로 파산 신청을 했기 때문. 이후 브랜드를 설

립했던 두 디자이너 리차드 램버트슨과 존 트루엑스는 명품 브랜드 티파니로 흡수되어 가죽 컬렉션의 디자인 디렉터로 변모하였다. 좋은 제품을 만드는 사람들이 기민한 경영자의 역할까지 하기란 쉽지 않을 터. 하지만 그 품질과 디자인적인 취향은 여전히 유효해 이 두 가방은 지금도 삶 곳곳에서 그녀와 함께하고 있다.

이정혜의 취향을 포착할 수 있는 두 번째 물건은 바로 '치마'다. 그녀는 자신을 지독한 치마 애호가라 밝혔는데, 돌이켜보니 만날 때마다 매번 치마를 입고 있었다. 사실, 치마를 좋아한다고는 했지만, 그녀가 일 년에 사는 옷은 고작 대여섯 벌도 안 된다. 불필요한 것들은 최소화하는 소비습관 덕분이다.

"제가 대학교를 다닐 때만 해도 '여성성'을 최소화해야 하는 분위기였어요. 그뿐만 아니라 소주가 아닌, 맥주를 마시면 부르주아라는 비난을 면치 못했죠. 항상 청바지에 티셔츠, 동아리나 학회 로고가 새겨진 단체 티를 입으며 그 시절을 보냈어요. 취향이나 선택이라는 자의식이 자라날 수 없는 구조였을 뿐만 아니라 소비문화 역시 다양한 선택지가 없던 상황이었죠."

30대가 되면서부터 일도, 취향도 점차 명확해지기 시작했다. 여성성에 대한 긍정적 인식이랄까. 여성이라는 사실이 좋고, 이를 충분히 보여줄 수 있는 옷들을 선호하게 되면서 그녀의 치마사랑은 본격화되었다. 치마는 어떤 소재를 쓰느냐에 따라 형태가 달라

지는, 다양한 가능성이 있는 옷이기도 하다. 또한, 입는 사람의 몸에 따라 흐르는 선이 유동적으로 변화하는 속성도 가지고 있다.

　　　가방과 마찬가지로 치마 역시 브랜드에 이끌려 제품을 구매하는 방식이 아닌, 물건 자체를 보고 선택한다. 소재는 몸을 잘 따라준다는 이유에서 니트를 압도적으로 편애한다. 여러 벌의 치마 중 촬영할 두 벌을 골라 들자 "제가 가장 좋아하는 두 벌을 고르셨네요."라고 말하는 그녀. 기하학적 무늬와 모던한 컬러가 조화를 이루는 니트 치마는 벌써 13년이 넘게 그녀와 함께하고 있었다. 담요같이 푹신한 소재의 오렌지 컬러 치마 역시 10여 년 넘게 그녀의 사랑을 받아오고 있는 물건. 전시회 오프닝이나 특별한 날, 살짝 튀고 싶을 때 애용한다고.

　　　그 외에도 그녀가 소유하고 있는 물건들은 모두 저마다의 방식으로 그녀의 삶 안에서 생명력을 발휘했다. 1996년 겨울, 처음 독립해서 디자인 사무실을 열었을 때 그 시작을 축하하며 어머니가 사주셨던 찻잔은 소박하지만 변함없이 아름다운 미적 가치를 매번 일깨워준다. 10년 넘게 신은 검은 천 소재의 구두는 신고 있으면 마음이 따뜻한 사람이 된 것 같은 기분이 든다고. 겸손하고 수줍은 이 구두 같은 사람이 되고 싶다는 다짐을 하곤 한단다.

　　　이렇게 오랫동안 함께 해온 물건들과 삶을 동행하는 기분은 어떨까? 그 편안함과 따스함은 시간의 누적을 전제해야 하므

로 그 무엇과도 바꿀 수 없는 가치임이 분명하다. 언젠가 도올 김용옥이 한 강연에서 '내가 위로를 얻을 수 있는 삶의 거점을 만들라.'는 이야기를 했던 기억이 난다. 단골집과 같은, 나에게 익숙하고 편안한 것들로 내 삶을 재구성해 스스로의 세계를 만들어야 한다는 내용이었다. 그리고 이러한 내 삶의 구축이 비로소 타인과 건강하게 관계 맺는 시발점임을 강조했다.

내가 경험한 추억들을 고스란히 담고 있는 가방, 분주하게 돌아다닌 삶의 흔적을 나이테처럼 지고 있는 구두, 내 몸에 맞춰서 10년이 넘도록 조금씩 그 형태를 완성해가고 있는 니트 치마. 이러한 물건들은 가끔 내가 지치거나 삶이 녹록치 않을 때 여전히 나와 함께함으로써 또 다른 위로를 건넬 것이 분명하다. 오래된 친구, 10년이 넘는 단골 가게의 국수 맛이 그러하듯이.

삶 안에서 동지를 만드는 법

이렇게 물건에 생명력을 부여하고 그것들과 자발적으로 동행하는 그녀의 속성은 전시를 비롯한 여타 디자인 활동에서도 재현된다. 2009년 경기도미술관에서 열린 〈패션의 윤리학-착하게 입자전〉 '동지들'은 아이를 가진 개인적 경험이 모티브가 된 작품이다.

이는 자연스러운 몸에 대한 이야기이자 패스트 패션으로 올바른 선택을 할 기회를 잃어버린 현재에 대한 단상이기도 했다.

그녀는 아기를 낳고 나서 변화된 몸을 인위적으로 되돌리는 것 대신 변화된 몸에 집중하고 그 변화에 대한 의미를 생각하는 것에 시간을 할애했다. 현상적으로 봤을 때 자신의 몸을 아름답게 표현할 권리가 있었으면 좋겠다는 생각에 '자기가 자신의 몸에 맞게 조절할 수 있는 옷'이라는 콘셉트로 '둥지들'이라는 작품들을 만들기 시작했다. 사이즈가 정해져 있지 않고 자신이 디자인을 바꾸며 몸에 맞춰서 조절하는 형태가 분명히 존재할 것이라는 생각에서 진행한 전시였다.

자연스럽고 불편함 없는 옷들이 구상의 단계를 거쳐 하나둘 탄생했다. 치마인데 허리가 자유롭게 조절이 된다든가, 신축성 있는 니트 소재를 이용해 입었을 때 형태가 자신의 몸에 맞게 유동적으로 조절이 되거나, 한쪽 어깨를 내리는 등 스타일의 변형이 가능한 형태의 옷들이 주를 이뤘다. '일생을 함께 할 수 있는 옷'을 염두에 두며 작업을 했다니 참으로 그녀다운 발상이다.

"패스트 패션이 유행이라고 하잖아요. 싼 옷이 넘쳐나니 소비자 입장에서는 득이라고 생각할지도 몰라요. 하지만 그런 옷들은 한 계절 지나면 버릴 수밖에 없도록 만들어지는 경우가 많죠. 어떤 물건을 심사숙고해서 고르고 사용할 때마다 기억을 덧붙이며 새

록새록 소중하게 대하는 즐거움은 허락되지 않는 거예요. 저는 물건에 의미를 부여하고, 그것을 오래 사용할 줄 아는 능력이 중요하다고 생각합니다. 어떤 물건이 왜 필요하고 어떻게 만들어졌는지를 알아야 디자인을 보는 눈도 생기지 않을까요?"

한 인터뷰에서 그녀가 말한 내용처럼 '동지들'은 물건과의 관계를 회복하는 법을 일러준다. 디자이너 이정혜는 오래오래 서로에게 길들여질 수 있는 물건의 가치에 대해 일상에서, 전시에서, 그리고 그녀의 디자인 작업에서 끊임없이 이야기한다.

클라이언트에게 의뢰받은 작업에서 발생한 자투리 공간을 재활용한 프로젝트도 물건의 생명을 확장시켜주는 또 다른 예다. 책에서 버려지는 자투리 공간을 활용해 〈내 친구를 웃게 하는 책〉이라는 소책자를 만든 것. 이 책은 '사물이 사람에게 어떤 말을 던지고 있을까?'라는 질문으로 시작한다. 책에 등장하는 사물은 자투리에 맞는 사이즈를 모았고 그들과 일대일로 바라보고 대화를 시도한 내용을 담았다.

디자이너는 겉모양을 그럴듯하게 만들어 소비문화를 촉진하는 산업화의 첨병이 아니다. 오히려 사물들에 대한 올바른 태도와 색다른 시각으로 소비문화를 바르게 재편할 수 있는 통찰력을 지닌 존재들이다. 디자이너들이 사물을 바라보는 관점은 그래서 끊임없이 진화해야 하고 또 가치지향적인 방향성을 품고 있어야 한다.

'물건을 바라보는 시선'이 디자인이나 취향보다 우선되어야 한다는
이정혜의 주장은 그런 의미에서 반갑고, 또 다행스럽다.

소생공단,
또 다른 동지들과의 협업

　　요즘 이정혜는 새로운 사업을 구체화하는 과정으로 분주
하다. 역시나 사물과 관계 맺는 법의 일환인데, 기존의 대량생산이
나 유통 시스템에서 벗어나 있는 생산자들과 함께하는 '소생공단(사
진)'이라는 온라인 쇼핑몰을 만들고 있는 것이다. 여기에는 소비자의
동의 없이 마트에 일괄적으로 깔리는 제품이나, 내실 없이 화려한
마케팅으로만 치장하는 제품과는 다른 물건들이 모인다. 대기업이
나 거대 유통체인에서 독단적으로 제시하는 것이 아닌, 스스로 의미
를 부여하고 동의할 수 있는 물건들을 만나볼 수 있다는 점은 참으
로 매력적인 일이 아닐 수 없다.

　　"핸드메이더와 공예가들을 위한 플랫폼—생태계를 만들
고 싶다는 생각에서 출발했습니다. '대량생산이 아닌 방식으로, 창의
적으로 소규모 생산을 하는 독립적인 생산자들'을 대상으로 하는 온
라인 쇼핑몰이죠. 종국에는 하나의 매체로 자리매김할 수 있도록 방
향을 잡아갈 예정이에요. 그런 의미에서 사이트의 이름도 '소생공단

Lee Jeongheah

soseng.co.kr'입니다. '소규모 생산자 공업 단지'의 줄임말이면서 '소생'
이라는 말이 가진 뜻도 중의적으로 들어가 있는 거지요."

소생공단은 한 마디로 좋은 물건이 더 많이 만들어지기
를 바라는 마음에서 시작되었다. 그리고 그녀 또한 좋은 물건을 만
들어내는 생산자가 되고 싶다고 밝힌다. 적정한 양의 생산, 의미 있
는 소비, 즉 소규모 생산자들의 시장이 활성화되면 심지어는 지구에
도 도움이 될 것이라는 게 그녀의 생각이다.

몇 년 전, 한 매체와의 인터뷰에서 그녀가 스페인의 한
지방도시의 구두 생산업체 페드로 가르시아**Pedro Garcia**를 언급했던 기
억이 난다. 장인적인 전통과 신소재 신기술, 럭셔리 취향을 결합해
실험적이고 진취적인 동시에 매우 편안하고 감각적인 형태의 신발
을 만들어내는 브랜드였다. 기술적인 안정성 위에 얹어진 새로운 종
류의 아름다움은 이 업체가 명품 구두 시장의 디자인을 주도할 수
있도록 이끌었고, 이는 작은 기업이 어떻게 사회적 이슈들을 자신들
의 제품에 녹여내고 그 완성도를 높임으로써 소비의 방향에 대한 발
언과 생산의 동력을 결합하는지를 잘 보여준다며 화두를 던졌다.

이렇게 자기만의 방식으로 성장하는 작은 기업들의 사례
와 더불어, 사물을 바라보는 그녀의 관점과 태도가 누적되어 아마도
소생공단의 시작을 이끌어냈으리라. 정말 창의적인 문화가 꽃피기
위해서는 묵묵히 제 목소리를 내며 질 좋고 의미 있는 물건들을 만

드는 생산자들이 유지되어야 한다는 것이 소생공단의 존재 이유다. 나도 소생공단의 시작에 힘을 보태기로 했다. 사물에 대한 신념을 지니고 오늘도 정성껏 물레를 돌리고, 사포질을 하고, 또 바느질을 하고 있을 건강한 사람들의 이야기를 듣는 것만으로도 내 삶이 조화로워지리라는 이기적인 목적과 함께 말이다.

'사물과 사람의 관계를 연구하는 디자이너다. 일련의 조직화된 행동체계로 디자인을 읽고 있으며, 사물에도 생명이 깃들어 있다고 믿고 있다.'

《열두 줄의 20세기 디자인사》라는 책에서는 공동 필자인 이정혜를 위와 같이 소개하고 있다. 사물과 사람의 관계를 연구하는 디자이너라는 크레딧이 그녀를 참 잘 설명하고 있다는 생각이 들었다. 심사숙고 끝에 선택한 물건이라면 적어도 10년 이상 좋은 관계를 유지하는 이정혜. 구매 빈도수를 높여서 이윤을 창출해야 하는 기업의 입장에서는 참으로 고약한 소비자일 테지만, 사물에도 생명이 깃들어 있다고 믿으며 오래 손을 타 나에게 맞춰진 물건이야말로 진정한 취향의 물건이라는 그녀의 생각은 내 주변을 둘러싸고 있는 수많은 물건과의 관계를 다시 한 번 생각하게 한다.

17년 넘게 쓴 커피잔은 아직도 스튜디오 한편에 오롯이 자리 잡고 있고, 그녀의 옷장 안에는 강산이 몇 번은 더 바뀐 옷들로 빼곡하다. 그리고 이중 몇몇은 언젠가 다섯 살 꼬마숙녀 이소가 스

무 살 성인이 되었을 때 엄마의 내밀한 기억들과 함께 그녀에게 이양될 것이다. 그렇게 따뜻하고 올바르고 정직한 동지들을 덤으로 얻은 이소는 엄마가 그러했던 것처럼 또다시 사물들과 소중한 관계를 맺어갈 것이 분명하다. 자연이 마치 그렇게 순환하는 것처럼.

여유로운 오후, 인터뷰 이후에도 그녀의 스튜디오에 놀러 가 이런저런 수다를 떤다. 그녀가 잠깐 자리를 비운 사이 이제는 제법 익숙해진 10년이 넘는 그녀의 동지들이 나에게 말을 건다. 불현듯《너무 늦기 전에 알아야 할 물건 이야기**The Story of Stuff**》의 저자 애니 레너드가 했던 말이 떠오른다.

'우리는 물건들에 대해 가격표에 찍힌 숫자나 사회적으로 승인된 소유권의 자격을 훨씬 넘어서는, 진정한 가치를 알아야 한다. 물건들은 오래가야 하고, 장인의 자부심으로 만들어져야 하며, 그에 걸맞은 보살핌을 받아야 한다.'

이정혜 | 디자인의 사회적 과정에 주목하여, 참여주체들 간의 의사소통을 전제로 하는 프로세스와 협의를 중시하는 디자이너이다. 그런 면에서 디자인의 정치적 측면을 엿보기를 좋아하며, 현대의 사물이 삶에 개입하는 방식을 관찰하고 변화시키기를 좋아한다. 또한 이러한 과정을 설치작업으로 표현하기도 한다. 현재 온라인 쇼핑몰 겸 매체인 소생공단(soseng.co.kr)을 기획하고 있으며, 이를 통해 소규모 생산 문화를 새롭게 자리매김시키고자 노력하고 있다.

취향이라는
무한한 지표 위에는
엄연히
무취의 취향과
백색의 취향도

존재한다.

취향이라는 것 자체도 기존에 저희가 보던 무료한 것들,

그게 건축이든 미디어든 작은 가구든 뻔히 보이는 것들,

남들이 하는 것들을 또 할 필요가 없다는 것에서 출발했어요.

백지
위

An Kihyeun

수용의
건축

안기현

건축가, AnL 스튜디오 소장

노트와
필기구,
그리고
마우스

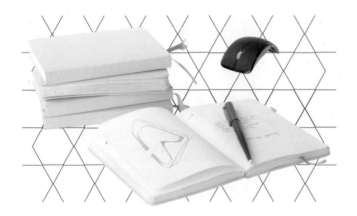

스스로의 취향을 다분히 합리적인 것으로 정의하는 건축가 안기현이 처음 꼽은 물건은 본인의 노트와 필기구들, 그리고 마우스였다. '건축가의 취향은 건축을 통해 드러나지 않으며, 건축주의 요구와 관심을 관찰하고 집적해 공간 안에 여러 가지 재료와 오브젝트들로 조화롭게 배열하는 것이 자신의 역할'이라는 말과 함께. 그럼에도 굳이 자신의 취향이 반영된 물건이라면 매일같이 쓰고, 계속해서 써야 하는 노트와 펜, 그리고 마우스 정도가 아니겠느냐고 반문했다.

솔직히 고백하건대, 당시에는 조금 당황스러웠다. 어쩌면 나부터도 디자이너의 취향이란 번쩍번쩍한 것, 모름지기 듣지도 보지도 못한 아우라의 브랜드나 물건이어야 한다는 선입견에 갇혀 있었던 게 아닐까. 이를 깨닫게 된 것은 그와의 인터뷰를 몇 번 더 진행한 후 맨 처음의 인터뷰를 복기했을 때였다. 아무튼 처음 만난 날에는 그가 나의 역력한 당황스러움을 읽었는지 다시 생각해보겠다고 했다. 그렇게 다시금 고민하고 고민했을 시간이 지난 후 두 번째 인터뷰에서 그가 말을 꺼냈다. 아무래도 다른 것은 아닌 것 같다고. 본인이 가진 다른 물건들은 계속해서 그 외적 속성이 변해왔노라고 말이다.

항상 사용해야 하는 물건 중 노트북만 해도 처음에는 날렵한 은색 몸체의 노트북이 마음에 들어 사용하다가 현재는 검은색의 투박한 것을 쓰고 있다는 이야기를 꺼냈다. 그러면서 자신이 사

용하는 물건 중 몇 년이 지나도록 바뀌지 않고 사용하는 것들은 앞서 말했던 스케치 노트와 펜, 마우스뿐이라고 말이다.

나는 그의 말을 받아들였다. 사실 받아들이지 않을 이유도 없었다. 스스로가 그토록 완강히 사용하고 있는 물건들이라니 그것이 그의 취향을, 특히 지속적으로 유지되어온 취향을 보여주는 것임은 자명해보였다. 다만 그것이 나의 기대와 달랐을 뿐이고 그의 취향이 나의 기대를 충족시켜야 할 이유는 없었던 것임을 인정하기만 하면 되는 문제였다.

선택의 문제를
현명하게 해결하는 법

《선택의 패러독스》를 쓴 배리 슈워츠는 현대인들이 과도하게 넓은 선택의 영역 때문에 오히려 불행해진다고 주장했다. 식빵에 바를 잼을 산다고 가정해보자. 슈퍼마켓의 진열대에 6종류가 있다면 쉽게 고를 수 있지만, 30종류의 잼이 있다면 잼을 산다는 목표 달성에 실패한 채로 상점을 나오기가 쉽다는 실험결과가 있다.

물신주의가 범람하는 시대에 '선택의 패러독스' 때문에 신경을 간질이는 조그마한 불행들을 늘려나가는 사람들이 많다는 점을 생각하면, 그가 노트와 마우스를 선택하게 된 계기가 마음에

들었다. '오랫동안 이곳저곳에서 같은 용도의 수많은 것들을 이용해보면서 선별된 물건'이라는 것. 대학에서 건축을 전공할 때부터 지금까지 거의 20년에 가까운 시간 동안 수많은 노트와 펜을 써본 이후에 도달한 물건이라니, 그가 자신만의 방법으로 선택의 패러독스를 천천히 해체해나가는 중이라고도 말할 수 있겠다.

그의 노트는 국내의 7321이라는 브랜드에서 생산한 것으로 어떠한 장식적인 요소도 없는 따뜻한 아이보리색의 커버다. 브랜드명은 노트 뒤에 요철로 새겨져 있어 눈에 쉽게 띄지 않는다. 합성피혁으로 만들었을 테지만 커버의 촉감에서는 부드러운 깊이감이 느껴진다. 종이는 프랑스의 유명 브랜드 노트보다 두께가 두껍고 힘이 있어 여러 겹의 선으로 스케치한 그의 '메모'들이 뒤페이지에 배어나지 않는다. 책갈피용 띠는 노트마다 색깔과 소재가 다른데, 색상은 아이보리에서 옅은 갈색의 범주 안에 있다. 이 노트를 발견하자마자 마음에 들어 그는 오래오래 쓸 요량으로 스물여 남은 권을 구입해두었는데, 최근 다섯 권째 노트를 새로 펼쳐 쓰기 시작했다.

노트 위를 종횡무진하며 그의 아이디어를 그려내는 역할은 주로 로트링의 아트펜이나 스테들러의 스케치용 홀더 세트다. 이 필기구는 대학에서 강의를 들을 때부터 사용해오던 듀오들로 그와 20여 년 가까이 동고동락했다.

한편, 건축가들은 애플 컴퓨터에 어울리는 멋진 마우스를

쓴다고 오해하기 쉽지만 그의 간택을 받은 것은 마이크로소프트 로고가 박힌 아크 마우스다. 노트의 구상들을 컴퓨터로 옮겨 도면을 그리는 등의 실체화 과정에서는 반드시 두 개의 버튼과 하나의 휠이 필요하기 때문이고 그런 수십여 개의 마우스들 중에서 흔히 말하는 그립감, 손에 잡히는 느낌이 가장 좋아서 두 개째 구입해 사용하고 있다고 한다. 그리고 아름답게 반원을 그리는 옆선과 반으로 접혀 휴대가 용이한 특성도 그가 말하는 이 마우스의 매력이다.

조합으로 따지자면 수십만 가지도 가뿐히 넘을, 세상의 수많은 노트와 마우스, 펜 중에 그가 선택한 바로 그 조합이어야만 할 당위성은 무엇일까. 자칭 '친현실 취향'인 그의 판단 기준은 지극히 논리적이다. 아이디어가 떠오를 때 바로 사용할 수 있으려면 언제나 가지고 다녀야 하니 휴대가 용이한가가 그 첫 번째요, 늘 챙겨 다니다 보면 가방 속에서 굴러다니기 일쑤인 터라 내구성이 있어야 한다는 것이 두 번째다. 사용할 때의 촉감, 부드럽고 손에 착 달라붙는가도 중요할 뿐더러 조심스럽게 모셔가면서 써야 할 물건이라면 사양이란다. 소모품이니 새로 구입하는 것이 어렵지 않아야 한다는 점과 더불어 심미적으로는 선이 아름다워야 한다니 털털한 듯 촘촘한 기준이다.

다시금 선택의 패러독스로 돌아가보면, 배리 슈워츠는 선택할 때의 태도나 원칙, 방향성 등을 기준으로 맥시마이저maximizer

와 새티스파이저^{saticefizer}를 대립항으로 제시한다. 맥시마이저는 선택을 통한 만족을 극대화하기 위해 철저한 사전조사를 거쳐 심사숙고한 후에 선택하는 사람으로, 원칙론자라고 볼 수 있다. 새티스파이저는 자신이 필요로 하는 몇 가지 조건만 충족되면 곧바로 결정하고 행동하는 스타일의 사람들이다.

나는 그가 새티스파이저에 가깝다고 봤는데, 생각을 거듭할수록 장기적으로는 그가 삶에 스밀 수 있는 독소를 희석시킨, 현명한 맥시마이저일 수 있다는 생각이 들었다. 그는 자신의 '다분히 합리적인' 몇 가지 기준에 맞기만 하다면 구입을 망설이지 않는다는 점에서는 새티스파이저이다. 하지만 계속해서 자신이 사용하는 물건들을 주의 깊게 살펴 새롭게 물건을 구입할 때마다 조금씩 더 만족도를 높여간다는 점에서는, 그러니까 앞서 이야기한 개념과는 조금 다르지만 만족도를 최대화한다는 점에서 맥시마이저라고 할 수 있기 때문이다.

변화의 건축을 열망함

건축가는 건축을 통해 취향을 드러내지 않는다는 그의 말을 존중해, 결과물로 그의 취향을 가늠하지 않는 대신 그가 일하

는 방식과 그의 물건들 사이의 연결고리를 찾아보기로 했다. 그가 믿을만한 후배 이민수와 AnL 스튜디오를 만든 것은 2009년, 송도의 인천대교 전망대 현상설계에 참여하기 위해서였다. 컨테이너를 다양한 각도로 세워 만든 '오션스코프^{ocean scope}'는 실제로 송도에 세워졌고 이것이 건축인가 아닌가에 대한 의구심 이전에 2010 레드닷어워드의 '베스트 오브 더 베스트'를 수상했다는 점이 그들에 대한 호기심을 불러일으켰다.

이후 그들의 행보에 대해 세간에서는 건축과 비건축, 혹은 건축과 디자인과 예술의 경계를 오간다는 평을 내렸다. 10평의 대지 위에 짓는 실평수 6평의 개인주택 프로젝트 '몽당'과 3000평이 넘는 광안리 호텔은 규모 면에서 대척점에 있고 건축물 대신 600여 개의 알약 캡슐을 일일이 꿰어 준비한 노동집약적인 〈구슬모아 당구장〉 오픈 전시 '디졸브전'을 통해 건축철학을 은유적으로 보여주기도 했다.

현상설계에 초청되어 작업한 호주 브리즈번의 사운드 웨이브는 건축적이지만 조형물이고, 메르세데스 벤츠를 위한 아레나 디자인은 조형물이라고는 할 수 없지만 그렇다고 건축도 아니다. 언뜻 전방위적으로 펼쳐진 그들의 작업은 어떤 과정을 거쳐 선별되는 걸까.

"저희를 찾아주시는 분들과 같이 작업을 하는 거죠. (웃음)

개인적으로는 끊임없이 변화하고 다양하게 흡수한 여러 가지를 연결시키며 새로운 시너지를 탐구하는 중입니다."

한편으로 그는 다른 인터뷰에서 비슷한 질문에 대해 이렇게 답하기도 했다.

"무의식적으로 좋아하고 받아들이고 해야겠다는 직관적인 취향은 있죠. (중략) 그 취향이라는 것 자체도 기존에 저희가 보던 무료한 것들, 그게 건축이든 미디어든 작은 가구든 뻔히 보이는 것들, 남들이 하는 것들을 또 할 필요가 없다는 것에서 출발했어요."

이미 있는 것에 대한 도전이든 이전에 존재한 적 없는 것에 관한 열망이든 그의 말은 모두 그가 스스로 밝힌 바와 같이 '변화'에 방점을 찍으며 수렴된다.

'끊임없이 변화하고 흡수하려는' 그의 성향은 AnL 스튜디오 설립 이전의 행보를 통해서도 드러난다. 그가 공부했던 버클리 대학 가까이에는 게이타운이 있는데, 그의 석사논문도 '퀴어'를 제3의 성으로 본다면 남성적이거나 여성적인 건축 외에 이들을 위한 건축은 따로 없을까에 관한 것이었다.

한편, 뉴욕에서 시작된 애심토트Asymptote에서의 직장생활은 그에게 진정한 노마드의 삶을 요구했다. 한국과 뉴욕, 중동, 벨기에 등을 돌아다니며 일해야 했기 때문. 필요한 상식과 에티켓이 각기 다른 나라들에서 일을 한다는 것은 그 자체로 대단한 스트레스가

되기 십상이다. 일이 아니라 환경이 스트레스가 될 법한 상황에서 그가 순조롭게 건축가로서의 시간을 보낼 수 있었던 것은 그가 어디에서 어떤 상황에 처하든 그것을 평가하는 대신 받아들였기 때문이 아닐까.

호기심이 많은데다 무엇이든 기꺼이 받아들이려는, 그의 표현대로라면 흡수하려는 태도가 자신이 꼽은 하얀 여백의 노트와 몹시 닮았다는 생각이 들었다. 그와 같은 성향의 사람들의 베이스는 단순해야 한다. 하얀색 여백이어야만 왜곡 없이 새로운 것을 받아들여 변화의 동력으로 사용할 수 있기 때문이다. 본인의 이름을 걸고 스튜디오를 내는 대신 파트너십을 기반으로 하는 스튜디오를 설립한 것 역시 같은 맥락으로 다가왔다. 많은 사람들이 기꺼이 '동업'을 선택하지는 않으니 말이다. 급히 꾸린 스튜디오이기는 해도 여기까지 다양한 성과를 내며 올 수 있었던 것은 그가 파트너를 믿을 뿐더러 자신과 다른 사고방식에 열려 있는 사람이기 때문일 것이다.

누군가는 그렇게 물을 수 있겠다. 새로운 것을 찾아 흡수하려는 것이 그다지도 특별한 것이냐고. 개인이 선호하는 것들이 전혀 다른 방향성을 갖기가 쉽지 않다는 점을 생각해본다면 지속적으로 새롭고자 하는 것은 의식적인 노력이고, 어떤 면에서는 대단히 유지하기가 어려운 취향이라 볼 수 있을 것이다. 새로운 무엇인가를 익숙한 규칙을 따르는 노트에 담아낸다는 것은 일견 아이러니해 보

이지만, 실제로 그가 선택하는 문방사우들 또한 느리지만 계속되는 변화의 결과일 뿐이다.

이제 궁금해지는 것은 그 변화의 방향성이다. 최근 파트너로 영입된 신민재와의 작업이 어떤 신선함으로 드러날지, 그가 맞닥뜨리는 인생의 새로운 국면들이 어떻게 흡수되어 나타날지 기대와 호기심이 생겨났다. 아직은 그가 빨아들이는 스펀지에 가까우니 방향성을 점치기는 이르다. 다만 그 스펀지에서 무언가가 뿜어져 나오게 될 때 그것이 어떤 건축 혹은 비건축의 무엇으로 나타날지 기대해본다. 그때가 되면 그의 노트들은 변화의 궤적을 기록한 충실한 자료로, 앞으로의 방향을 알려주는 네비게이터로 사용될 것이다.

안기현 | 한양대학교에서 건축을 전공하고 건원, 삼우 등 국내 건축회사에서 일하다 유학을 떠나 U. C. 버클리 건축대학원을 수석으로 졸업했다. 이후 애심토트 건축회사에서 일하며 뉴욕, 벨기에, 중동, 유럽, 한국을 오가는 프로젝트 아키텍트로 활동했고, 2008년 뉴욕에서 이민수와 함께 AnL 스튜디오를 공동 설립했다.

사물을 대하는 방식은
사람을 대하는
태도와 연결된다.

소유자가 어떻게 썼는지에 따라 각기 다른 특징이 생겨나는 물건,

즉 '나의 습관'이 기억되는 것들에 마음이 간다고 했다.

본질이
드러나는

습관의
결

나건중

주얼리 디자이너, 제이 루아 대표,
슈 주얼리 학원 이사

스트레이트팁
옥스퍼드 구두

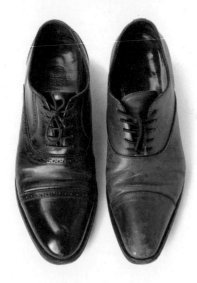

주얼리 디자이너 나건중이 좋아하는 것이 바뀐 계기를 얘기하면서 피렌체에서의 유학생활을 꼽았을 때 '어쩌지' 하는 생각이 들었다. 의도치 않게 인터뷰한 디자이너들 중 상당수가 자신의 취향이 발화한, 혹은 변화한 계기로 유학을 꼽았던 터라 고민이 생겼던 참이었다.

우리의 책이 유학의 유용함을 설파하여 권하려는 의도가 아님에도 그렇게 받아들여질 것이 걱정스러웠다. 그러나 곰곰이 생각해보니 어쩌면 그의 경우에는 당연할 수도 있겠다는 결론에 도달했다. 그가 디자인 공부를 시작한 곳도, 디자이너로서 발을 뗀 곳도 모두 이탈리아 피렌체였기 때문이다. 그러니 인간 나건중의 취향이 아닌, 디자이너로서의 취향이라면 응당 피렌체에서의 생활이 많은 영향을 미쳤음을 인정하고 시작하는 것이 맞겠다.

그에게 피렌체는 '자유'와 '역사'로 각인되었다. 수업은 육체적으로 고되고 빡빡했지만 스스로에게 맞는 길을 찾았기 때문인지 몹시 자유로웠다고 했다. 보석들을 깎고 다듬는 것은 밤을 지새우며 하는 작업들이고, 디자인에 관한 아이디어나 스케치를 얻는 것은 낮에 피렌체를 돌아다니며 하는 일이었다. 교수들은 학생에게 '거리로 나가라'고 주문한다. 영화 〈냉정과 열정 사이〉로 한층 유명해진 두오모에서 사랑에 관한 모티브를 얻든, 메디치 가문의 사무소였던 우피치 미술관의 보티첼리 그림에서 진주와 여인을 연결하든,

길 가는 행인들을 관찰해 사람들이 원하는 것을 찾아내든, 어쨌든 책상 위의 디자인이 아니라 현실의 세계, 저 밖의 것들을 보고 오라는 의미다.

그의 눈에 들어온 피렌체는 온통 옛것인 거리였고, 그때 보았던 몇백 년 된 벽돌과 바위 등이 강한 인상을 남겼다. 르네상스의 우아함과 퇴색한 화려함을 간직한 오래된 대리석과 벽돌은 그 자체로 이미 역사가 새겨진 오브제이니 그럴 법도 했다. 덕분에 한국에서는 반질반질 윤이 나는 새것을 선호했던 그의 취향에 변화가 생겼다. 새 물건이라도 오래된 것처럼 보이는 것들에 자연스레 눈이 가게 된 것. 또 소유자가 어떻게 썼는지에 따라 각기 다른 특징이 생겨나는 물건, 즉 '나의 습관'이 기억되는 것들에 마음이 간다고 했다.

좋은 스트레이트팁 옥스포드
두 켤레

피렌체 생활의 결과로 그가 꼽은 물건은 두 켤레의 갈색 스트레이트팁 옥스포드. 옥스포드는 정장 차림을 위한 드레스 슈즈로, 구멍이 세 개 이상 있는 끈 달린 구두다. 구두코의 형태에 따라 크게 플레인토plain toe, 스트레이트팁straight tip, 윙팁wing tip으로 구분해 부르는데, 플레인토는 구두코에 아무런 장식이 없는 것, 스트레이트

팁은 구두코에 직선으로 장식이 있는 것(그의 구두처럼), 윙팁은 날개를 떠올리게 하는 '더블유W' 모양의 장식이 있는 것이다.

밝은 색의 옥스포드는 이탈리아에 있을 때 미우미우Miu Miu에서 구입한 것이고 짙은 색은 한국으로 돌아온 후 금강제화에서 구입한 헤리티지 리갈Heritage Regal의 옥스포드다. 처음부터 오래 신었던 신발처럼 보이도록 디자인되어 있다는 것이 그의 공통된 구입 사유. 둘 다 그 사이에 구두코가 좀 낡았을 뿐, 전체적으로 새것이었을 때와 별다른 차이가 없다고 했다. 그는 좋은 구두를 사려고 노력하지만, 관리를 열심히 하는 편은 아니라며 머리를 긁적였는데 거의 7~8년 넘게 신었음을 감안한다면 구두의 형태가 크게 흐트러지지 않았다.

좋은 가죽으로 만들어졌다는 것 역시도 공통점인데 좋은 구두일수록 밑창은 반드시 가죽으로 만들어져야 한다. 접착제가 아닌, 바느질로 붙여진 밑창('굿이어 웰트goodyear welt'라고 불린다)도 좋은 구두임을 증명하는 요소 중 하나인데, 그의 옥스포드들은 모두 여기에 해당된다.

미우미우에서 구입한 옥스포드는 좀 더 날렵하고 장식이 적은 반면, 헤리티지 리갈에서 구입한 것은 팁 부분과 구두 등에도 뚫린 구멍 장식(브로그드brogued)이 있고 앞코의 형태가 정통 옥스포드화에 가까워서 더 보수적인 느낌이 들기도 한다. 몇 년 차이로 그가

보수적인 사람이 된 것일까, 아니면 이탈리아와 한국에서의 자유로운 정도가 달랐기 때문인 걸까.

피렌체는 12세기부터 모직산업, 금융업, 가죽공예업과 금속공예가 발달했던 도시다. 이탈리아 브랜드 구찌^{Gucci}의 고향도, 매장 하나 없이 상류사회 애용품으로 자리 잡은 스콜라 델 쿼이오 Scuola del Cuoio가 여태까지 장인정신을 잇는 곳도 모두 피렌체다. '메이드 인 피렌체^{made in Firenze}'를 강조하는 가죽 브랜드들도 많고 나이 많은 장인들이 몇십 년 동안 운영해온 가죽공방들도 쉽게 찾을 수 있다. 덕분에 그는 피렌체에서 지내는 동안 자연스럽게 좋은 가죽제품을 접할 수 있었고 관심을 갖게 되었다.

그가 피렌체의 오래된 가죽공방에서 구입한 가방 역시 그의 브라운 옥스포드들처럼 처음부터 손때가 묻은 느낌이 좋아 사들인 것이다. 그가 가방을 산 곳은 백발이 성성한 가죽장인의 작은 공방이었는데 버클에 녹이 슬어 있을 정도로 오래되어 보이는 가방을 가리키며 혹시 이것도 새것이냐고 묻는 그에게 같은 디자인으로 몇십 년이 지난 가방을 보여주었다. 그 배낭에는 근사하게 세월이 배어 있었고, 그에 비하면 정말로 그가 고른 배낭은 새것이나 마찬가지였다고. 그가 가방을 구입한 지는 이제 10여 년. 공방에서 본 가방처럼 근사하게 세월을 새겨나가는 동시에 자신의 이야기가 스며들기를 기대하며 옥스포드들과 함께 사용 중이다.

황금 '만들기'를
돌 같 이 하 다

디자이너가 스스로를 어떻게 정의하느냐는 일하는 방식과 만족도, 그리고 작업결과물에 큰 영향을 미친다. 디자이너 브루스 마우^{Bruce Mau}나 덴마크의 인덱스^{INDEX}처럼 디자이너가 일종의 혁신가라 여기는 사람이 수직적인 분야에서 일하면 스스로의 가능성보다 성과가 낮을 수 있다. 또 디자이너를 크리에이터^{creator}라 정의하는 사람에게 오퍼레이터^{operator} 역할만 주어진다면 디자이너로서의 자존감에 상처를 입는다. 나는 유학할 곳을 결정하는 것에서 그가 디자이너의 역할을, 디자인을 어떻게 생각하는지 알 수 있을 거라 여겼다. 그것 역시 취향과 연결될 것이기도 하고.

그에게 물었다. 왜 밀라노가 아니라 피렌체를 선택했느냐고. 그는 주저 없이 장인정신 때문이라고 대답했다. 흥미로운 대답이었다. 디자이너라는 직업에서, 화려한 스포트라이트를 받는 스타를 연상하거나 패셔너블하고 멋있는 직업이라 여기는 이들에게는 기대할 수 없는 대답이었기에 더욱 더 그랬다. 실상, 원류를 생각해보자면 디자이너는 장인에서 갈라져 나온 직업의 가지라고도 할 수 있다.

북유럽, 특히 덴마크에서는 공예분야의 장인들이 현대의 디자이너에게 기대되는 작업들을 해왔고 지금도 디자인과 이를

구현하는 기술을 별개의 것이라 여기지 않는다. 멋진 콘셉트를 잡고 그림을 그려내는 일뿐 아니라 이를 만들어내는 능력까지 디자이너의 영역에 포함시키는 것이다. 자동차와 같은 산업 디자인 분야는 별개로 치더라도, 원칙적으로 공예분야에서는 디자이너 스스로가 자신의 구상을 현실로 만들어낼 수 있어야 실제로 제품화되었을 때의 시행착오를 줄일 수 있기 때문이다.

주얼리 디자이너는 명백하게 제품 디자이너와 아티스트 양쪽 모두에 다리를 걸치고 있다. 대량생산을 염두에 두는 주얼리 제품 디자인이 있는 반면, 자신의 이름을 걸고 스타일을 드러내는 작업도 가능하기 때문이다. 작업으로서의 주얼리 디자인은 예술 이전에 숙련된 기술을 필요로 하며, 아마 그가 피렌체에서 배우고 싶었던 '장인정신'도 이런 부분을 염두에 두었기 때문일 것이다. 재미있는 것은 그가 피렌체에서 배우고 익힌 기술적 요소들로, 유학시절 내내 강한 인상을 받았던 피렌체의 침식된 바위나 풍화를 견딘 건물의 암석들을 작업에서 구현하고 있다는 점이다.

그를 처음으로 만나 인터뷰 하던 날, 그가 보여준 주얼리 작업들은 흐르는 듯한 느낌 덕분에 살바도르 달리의 그림을 3차원으로 옮겨온 것 같기도 했고 어떤 것들은 더 나아가 H. R. 기거의 비주얼 작업들을 연상케 했다. 숫제 다른 행성의 돌을 주워다 링 위에 붙인 듯한 느낌이랄까. 그러니까 티파니^{Tiffany}나 반 클리프 아펠^{Van cliff arpel}



그러니까 티파니[Tiffany]나 반 클리프 아펠[Van cliff arpel]

같은 반짝반짝한 주얼리와는 완벽하게 다른 종류다.

　　　　물론 그가 만들어낸 모든 작업물이 기존 파인주얼리의 대척점에 있는 것은 아니다. 바위를 연상케 하는 독특한 질감의 리네아 네라Linea Nera라인의 작업들이 주로 그렇다. 똑같이 금과 은, 보석들을 사용했음에도 전혀 다르게 나타난 결과가 생경한 느낌을 주지만 그도 금세 신선함으로 다가온다. ('황금보기를 돌 같이 하라'는 말을 작품으로 만든 것이냐 묻고 싶었지만 왠지 80년대의 썰렁한 유머코드로 해석될까 봐 애써 꾹꾹 눌러 참았다.) 애먼 것들을 번쩍번쩍 빛나는 금으로 만들고자 했던 연금술사들의 입장에서는 멀쩡한 금을 금이 아닌 것처럼(보다 정확히 말하자면 흔한 바윗돌처럼) 만들었으니 기함할 일일 것이다. 하지만, 물성의 본질은 남아 있어 반지를 끼는 사람의 손가락 모양이나 습관에 따라 반짝거리는 금의 모습이 부분적으로 다시 드러난다는 점이 흥미롭다.

　　　　나는 그의 이 작업이 자신의 선호 혹은 취향과 정확하게 맞아떨어지는 지점이라 생각했다. 좋은 가죽이 가치를 드러내려면 오랜 시간과 사용자의 노력이 필요한 것과 마찬가지로, 그의 주얼리 또한 검게 그을린 듯한 표면이 착용자의 습관에 의해 침식되면서 반짝이는 보석의 본질이 드러나게 될 것이기 때문이다. 주얼리를 모두의 눈에 찬란한 것으로 보이도록 하지 않고 그것을 기꺼이 선택하고 착용하는 사람에게만 본질을 드러내어 보인다는 점도 그의 평소 태

도와 공명한다.

맨 처음 그에게 좋아하는 브랜드와 싫어하는 브랜드를 물었을 때 그의 대답은 아이러니하게도 구찌와 톰 포드였다.

"구찌는 너무 구찌라서 싫어요. 과도한 로고 플레이 때문에 누구나 다 알아볼 수 있죠. 반면 톰 포드의 스타일은 로고가 드러나지 않지만 알아볼 수 있는 사람들은 알 수 있거든요."

본 질 과 가 치 에 관 한
다 소 진 지 한 질 문

물질의 지속적이고 본질적인 속성 혹은 가치에 관한 그의 고민은 전시에서도 확인할 수 있었다. 올해로 3년째, 그는 다른 작가들과 함께 〈골든 인스피레이션〉이라는 이름으로 예술의 전당에서 전시를 열었다. 문학을 테마로 한 전시에서 현진건의《운수 좋은 날》에 대한 해석으로 그는 '바위 같은 삶'의 필요를 떠올렸고 이를 주제로 전시를 준비했다.

흥미로운 것은 아크릴 상자 안에 그의 주얼리와 가공되지 않은 석탄 조각들이 함께 들어 있었던 점. 연탄으로 가공되지 않은 석탄은 절단면이 반짝이기까지 해서 그의 리네아 네라 라인과 절묘하게 어울리는 묘한 느낌을 자아냈다. 남자들이 여자들에게 흔히

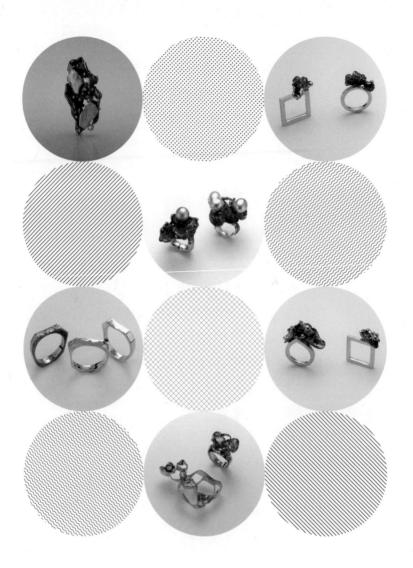

하는 '석탄이나 다이아몬드나 모두 탄소'라는 말이 떠오르기도 했지만, 그보다는 사물의 가치에 관한 다소 진지한 농담이 아닌가 싶었다. 다이아몬드와 그을린 금으로 만든 주얼리를 반짝이는 절단면의 석탄 사이에 끼워 놓고 결국 당신은 어떤 것을 선택할 것인지 묻는 것 같았기 때문이다.

어쩌면 그는 자신이 만든 주얼리의 가치를 알아보는 사람들끼리만 공유할 수 있는 오브제로 만들고 싶은 것인지도 모르겠다. 가치라는 것은 다분히 개인적이고 주관적이다. 누군가에게는 쓸데없는 물건이 다른 이에게는 유용하게 사용될 수 있는 것이고, 그 덕분에 이베이나 빈티지 마켓에서 개인적인 거래가 활성화되고 있는 것일 테니 말이다. 그러니 가치의 공유라 하면 같은 것에 비슷한 무게의 의미를 부여한다는 점에서 통할 수 있는 공통의 취향과도 같은 의미일 터다.

그의 고민은 물성에 관한 것뿐만이 아니다. 다른 젊은 작가들이 그러한 것처럼 자신을 온전히 드러내는 작업과 대중적 선호 사이에서 방황하는 중이기 때문이다. 리네아 네라 라인을 단순한 링 위에 얹어보기도 하고 좀 더 직관적인 오브제들을 브로치 위에 얹어보기도 하는 일련의 작업들은 그의 고민이 가리키는 방향을 보여준다. 그러나 디자이너로서의 그가 아직 원석에 가까운 상태라면 그의 작업들 또한 어떤 형태로 자리 잡게 될지 모를 일이고 그는 계속해

서 여러 갈래의 길로 돌아다니며 다양한 시도를 하게 될 것이다.

어렴풋하게 확신할 수 있는 것은 그가 가보는 여러 길들이 그의 선호가 보여주었던 자연스러운 길에서 벗어나지는 않을 것이라는 점이다. 시간의 흐름에 따라 습관과 사건이 더해져 생기는 자연스러운 변화를 좋아하는 그의 취향에 어떤 변화가 생길지는 알수 없다. 하지만 인터뷰를 마무리하며 막연한 기대가 생겼다. 그에게는 아직도 몇십 년 동안 더 메고 다녀야 진정한 아름다움을 느낄수 있는 가죽가방과 브라운 옥스포드들이 있고, 그의 디자인에 자연스럽게 고민과 시간들이 배어들었을 때 그 물건들과 멋지게 매치될거라는 그런 기대 말이다.

섣부른 판단은 금물이겠지만 바위가 막 생겨났을 때에도, 오랜 시간 풍화된 이후에도 바위로서 그 자리에 있는 것처럼 바위를 닮은 그의 디자인 또한 세월을 멋지게 반영하지 않을까.

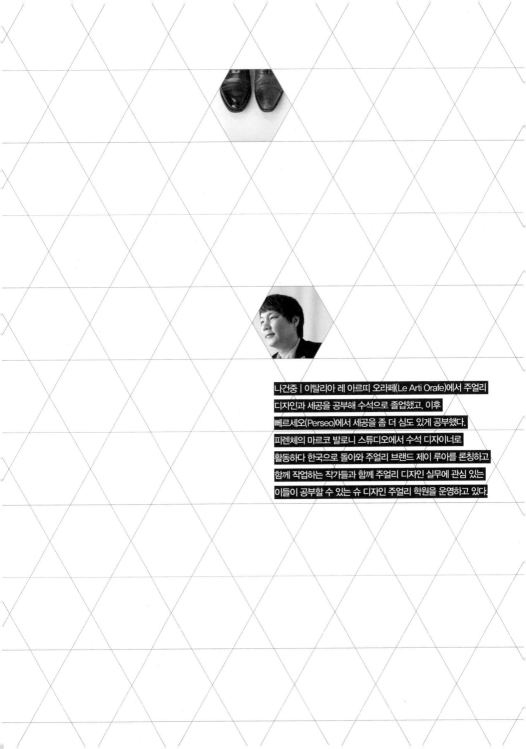

나건중 | 이탈리아 레 아르띠 오라페(Le Arti Orafe)에서 주얼리 디자인과 세공을 공부해 수석으로 졸업했고, 이후 뻬르세오(Perseo)에서 세공을 좀 더 심도 있게 공부했다. 피렌체의 마르코 발로니 스튜디오에서 수석 디자이너로 활동하다 한국으로 돌아와 주얼리 브랜드 제이 루아를 론칭하고 함께 작업하는 작가들과 함께 주얼리 디자인 실무에 관심 있는 이들이 공부할 수 있는 슈 디자인 주얼리 학원을 운영하고 있다.

취향의 케미스트리는
연애만큼이나

복잡하고 오묘하다.
그래서 물건으로
그 취향의 핵심과
기원을 추측하기란
왜 상대를 사랑하는지에
관해 묻는 것만큼이나
모호하고 어렵다.

그를 둘러싼 모든 것에서 어김없이 '그'가 보인다.

그가 입고 있는 옷, 오늘 아침 거울 앞에서 골랐을 액세서리,

하다못해 진지한 이야기를 할 때면

정면을 응시하지 않고 시선을 바깥으로 두고 이야기하는 그의 습관에서까지.

일상을
특별하게 만드는

절대적
심미안

허유

◇◇◇◇◇◇◇◇◇◇◇◇

패션 디자이너

아웃 포켓과
철사

B

연극을 전공한 지인에게 '극중 캐릭터 연구 과정'에 대한 이야기를 들은 적이 있다. 희곡에 쓰여 있는 텍스트적 단서를 기반으로 배역의 헤어스타일을 비롯한 외모, 즐겨 입는 옷 스타일, 드나드는 단골집, 일상에서의 습관 등을 역으로 구축해가는 것이었다. 심지어 이를 기준으로 어린 시절부터의 일대기를 구성해 극중 행동에 대한 심리적 인과관계를 맺어가기도 했다. 그 과정들이 꽤 설득력 있다고 느꼈던 나는 번화가 커피숍이나 지하철에서 건너편에 앉아 있는 사람들을 관찰하며 단지 보이는 단서만으로 그 사람의 성격과 취향을 유추해보곤 했다.

이것은 선입견의 또 다른 이름일 수도 있지만, 남을 해석하는 첫 번째 단서이기도 하다. 실제로 우리는 무의식적으로 '보이는 요소'들을 근거 삼아 타인을 해석한다. 외적인 요소만 보고 타인을 판단하는 것이 옳고 그른지에 대한 논의에 앞서, 현상적인 측면에서 우리는 이미 그 해석에서 자유롭지 못하다. 첫인상을 결정짓는 데 걸리는 시간이 단 3초라는 통계는 우리가 타인에 대한 1차 인식을 얼마나 순식간에 해버리는지 단적으로 드러낸다.

그런 의미에서 볼 때 1차 인식에 결정적인 영향을 미치는 것 중 하나가 바로 옷차림일 것이다. 시각적으로 한 개인의 성향을 가장 극명하게 보여줄 수 있는 요소이기 때문. 내실과는 무관하게 '나'의 외피를 둘러싼 모든 것들은 타인에게 나를 설명하는 첫 번

째 단서가 된다. 어떤 옷을 입었는지, 네일 컬러는 무엇인지, 어떤 스타일의 신발을 즐겨 신는지에 따라 우리는 개인의 성격, 특징, 생활 습관 등을 유추한다. 자신을 나타낸다는 상징적 의미 덕에 패션은 쉽게 자본과 결탁해 영역을 확장하기도 하고 미디어에 의해 '트렌드'로 조종되기도 한다. 명품의 과잉 선호는 나를 '있어 보이게' 하려는 욕구에서 기인한다. 이렇듯 소비사회의 논리에서 패션은 의도하든, 의도치 않았든 종종 허영과 욕망을 부추기는 공범자 역할을 담당하는 것이다.

그런데 여기, 유행이나 스타일로 몰아가는 작위적인 패션과는 멀찌감치 거리를 둔 채, 색다른 시각으로 자신만의 지평을 넓히는 디자이너가 있다. 서울 종로구 계동에 자리 잡은 소규모 편집매장 램LAMB. 묘하게 경사진 언덕배기에 위치한 숍의 입구부터 벽돌 외벽에 헬베티카로 배열된 타이포그래피 간판까지 패션 디자이너 허유의 취향이 곳곳에서 묻어난다.

그는 '디자이너가 즐겨 가는 가게'라는 별칭을 지니고 있는 편집매장 램의 디렉터이자 패션 브랜드 램 바이 허유$^{LAMB\ by\ Hur\ Yu}$(가칭)의 디자이너이다. 또한, 어머니이자 믿음직한 파트너인 정영순 수직가와 함께 램 아틀리에$^{LAMB\ Atelier}$를 운영하고 있는 경영자이기도 하다.

지금으로부터 몇 년 전, 한 지인이 베틀로 직접 천을 짜

서 샘플링 작업을 하는 패션 디자이너가 있다는 이야기를 귀띔해 주었던 그때부터 나는 그가 마음에 들었다. 패스트 패션이 온 도시를 뒤엎고 있는 이때에 직접 수직기로 천을 짜는 디자이너라니. 하루에 3~4시간 정도를 들여 일주일을 꼬박 짜면 약 20cm 폭에 2m 정도 길이의 천이 얻어진다고 하니 이 무슨 시대를 역행하는 일이란 말인가. 하지만 직접 서체를 개발해 디자인하는 그래픽 디자이너, 원재료를 직접 유기농으로 재배해 요리하는 요리사에게 갖는 신뢰는 무엇과도 비교할 수 없다. 재료까지 책임지고 싶은 디자이너. 그것은 분명 이 시대에 매력적인 표식이었다.

그가 몇몇 지인들과 자신의 숍에서 소장품을 판매하는 마켓을 열었을 때, 그저 가볍게 인사만 나누었을 뿐이지만 웬일인지 공간 안에 담긴 진심이 어떤 식으로든 전해져 호기심은 더욱 깊어졌다. 독특한 매력을 품은 물건들이 저마다의 질서를 가지고 놓여져 있는 램 편집매장, 묵묵히 한곳에서 몸을 움직였을 오래된 베틀과 색색의 원사들로 가득 찬 램 아틀리에, 그리고 생각하는 바를 오류 없이 전달하고자 말 중간중간 여백을 두는 그의 모습과 '따뜻하지만 세련된 기품'이 느껴지는 그의 어머니까지. 그렇게 호감의 베이스는 점점 더 두께를 늘여갔다. 한마디로 그는 내 취향이 고스란히 반영된 인터뷰이었다.

진심이 담긴 물건의
아름다움

　　취향과 자본, 아름다움과 실용이 촘촘히 얽혀 있는 패션
이라는 장르에서 디자이너 허유는 스스럼없이 자기만의 행보를 보
여왔다. 이탈리아에서 6년간 패션공부를 마치고 돌아와서는 모임 별
이라는 인디밴드에 참여해 영화 OST 작업 등 다양한 문화 장르와
소통했으며, 편집매장이라는 개념이 생소했던 2002년 무렵 종로 삼
청동에 램을 오픈했다.

　　사실 처음부터 상업적인 편집매장을 계획한 것은 아니었
다. 그저 자신이 좋아하는 물건, 여행을 다니며 수집했던 물건들을
진열하며 조금씩 자신의 작품을 선보일 작정이었다. 그러던 중 오
랜 친구인 패션 디자이너 황혜정의 레이블 '마뉴엘 에 기욤**MANUELLE
ET GUILLIAUME**'을 들여놓게 되면서 본격적인 편집매장의 모습을 갖추게
됐다. 지금은 플랫 아파트먼트**FLAT APARTMENT**, 램 바이 허유, 티알브이
알**TRVR**, 유즈드 퓨처**USED FUTURE** 등 진심이 담긴 26개의 브랜드들이 공
간을 꽉 채우고 있다.

　　수많은 브랜드를 경험하고 선택해 일반인들과의 접점
을 만들어주는 편집매장을 운영하는 과정에서 그의 취향은 더욱 오
롯이 진화했을 터. 물건을 바라보는 심미안 역시 타인들의 그것과는
다를 것이다.

흥미로운 사실은 취향이 명확한 사람일수록 자신이 좋아하는 무엇을 한마디로 정의내리기 주저한다는 점이다. 아마도 하나로 편협하게 정의되는 프레임을 원치 않기 때문이리라. 그럼에도 불구하고 그를 둘러싼 모든 것에서 어김없이 '그'가 보인다. 그가 입고 있는 옷, 오늘 아침 거울 앞에서 골랐을 액세서리, 하다못해 진지한 이야기를 할 때면 정면을 응시하지 않고 시선을 바깥으로 두고 이야기하는 그의 습관에서까지.

"어떤 디자인, 어떤 소비 방식, 어떤 사람이 저의 취향이라고 시시콜콜하게 이야기하는 일은, 아마 이야기가 끝나고 나면 지독하게 길고 편협할 따름인 무엇이 될 듯해요. 단적으로 말해 저는 '진심'이 느껴지는 것들이 좋습니다. 요즘 흔히들 사용하는 '진정성'이라는 단어 말고 '진심'이요. 신중한 것들, 필연적인 것들, 섹시한 것들, 도저히 가장할 수 없는 것들, '그저 돈이 목적이 아닌' 것들. 이런 것들을 보면 마음이 흔들리죠."

진심을 전제로 했을 때, 그는 세 가지 기준점을 중심으로 물건을 선택한다. 첫 번째는 역시나 아름다움이다. 이 아름다움의 기준은 트렌드나 타인의 시선과는 무관하다. 다름 아닌 나의 세계를 반영하는가, 즉 '나 다운가'가 관건. 이는 디자이너로서의 주관적인 미의 관점을 대변하는 말이기도 하다. 그래서 기존에 가지고 있는 물건들과 어울리는가, 신중하고 적절한가, 그러면서도 독특하고 흥

미로운가 등의 질문을 스스로에게 무의식적으로 하며 그 답이 명쾌해질 때 비로소 '아름답다'는 결론을 내린다.

　　　두 번째는 오랜 시간 곁에 두고 싶은, '둘 수 있는' 물건을 선택한다. 아무리 근사해 보여도 나와의 연결성이 없다면 아무런 위로를 주지 못한다는 것이 그의 생각이다. 가급적 오래, 스스로를 따뜻하거나 시원하게 해주는 것(정서적인 부분으로서)을 선택한다.

　　　마지막으로는 단순하지만 당연한 것이기도 한 '합리적 가격'이다. 앞선 두 가지 조건들을 모두 만족시킬 때, 가능하다면 더 저렴한 가격과 구입 방법 등을 찾는다. 그렇지만 이 '합리적'이라는 말에는 주관적 의미가 내포되어 있다. 절대적 가치를 느꼈을 때는 아무런 비교 없이 물건을 구매하기도 하고, 도무지 남들은 공감할 수 없는 물건에 비싼 값을 지불하기도 한다. 이미 마음이 흔들렸으므로.

다양성의 또 다른 이름,
개인의 취향

　　　허유는 '취향은 태생부터 만들어진다.'고 말한다. 한마디로 가지고 태어난다는 것이다. 가르치거나 시키지 않아도 그림을 그리거나, 멜로디를 정확하게 기억하거나 하는 모습에서 뚜렷하지는 않지만 이미 취향의 윤곽이 그려진다. 여기에 부모가 제공하는 환

경, 그 안에서 사용하는 물건, 중요하다고 교육받는 가치관 등이 또 다른 영향력을 발휘한다.

하지만 유전자나 선천적으로 주어진 환경이 지금의 취향을 무조건적으로 대변하지는 않는다. 취향에 대한 윤곽선이 분명해지는 것은 스스로에 대한 가치관이 다양한 경험을 통해 형성될 때다. 타인들과 교감하는 과정에서 이전에는 몰랐던 가치에 대한 관점이 일깨워지기도 하고 새로운 가치 평가 기준을 세우는 데 도움을 받기도 한다. 넓게는 국가, 민족 등 선택할 수 없는 조건에서부터 미디어, 자본주의, 대기업들의 전략에 이르기까지, 취향에 영향을 주는 존재들은 무수하다.

단, 여기서 허유가 의미를 두는 부분은 '개인의 취향'에 대한 문제이다. 때때로 개인의 취향이 '공공의 취향'과 대립할 때에도 그 취향이 계속 유지될 수 있는 것. 그는 '개인의 취향'이 존중받는 사회를 원한다.

"좋고 싫음을 명확하게 판단하는 편이에요. 언제부터였는지는 모르겠지만 그런 결정을 잘 내릴 수 있어야 하고, 제 결정에 자부심과 책임을 갖는 것이 멋진 일이라고, 내내 그렇게 생각해온 것 같아요."

그럼에도 불구하고 갈수록 '좋고 싫음' 혹은 '품격 있음과 없음'에 대한 판단을 보류하게 된다고 그는 고백했다. 시야의 확

장 때문일 수도 있겠지만, 타자에 대한 인정, 자아에 대한 지속적 고민이 그 이유일 것이다. 개인의 취향을 존중받으려면 타인의 취향 역시 존중해야 한다는 당연한 진리에 대한 또 다른 표현일 터였다.

　　프랑스의 철학자이자 사회학자인 장 보드리야르^{Jean Baudrillard}는 그의 저서 《소비의 사회》에서 사물은 단순히 실용적 측면에서가 아닌, '기호^{sign}'의 가치를 가진다고 설명했다. 실용적 도구로서 쓰이는 것 이면에 '행복', '위세' 등 요소로서의 역할도 수행한다는 이야기다. 현대인은 소비라는 행위를 통해 바로 이 관념적 가치인 '기호가치'를 구매함으로써 자신이 원하는 위계를 만들어간다. 상류층 사람들은 수천만 원을 호가하는 명품 핸드백이나 자기만을 위해 제작된 수제 자동차 같은 것을 구매함으로써 하류계급과는 전혀 다르다는 점을 타인에게 입증한다. 물건을 통해 타인과의 '구별 짓기'를 시작하는 것이다. 하지만 이러한 이론은 시대에 따라 얼마든지 재구성될 수 있다. 디자이너 허유의 이야기를 염두에 두자면 수직적 위계를 만들어내는 프레임이 아닌, 수평적 구별 짓기를 이뤄간다면 개개인의 개성이 자유로이 표출될 수 있는 플랫폼을 만들 수 있겠다는 생각이 들었다.

　　자기만의 방식으로, 진심이 느껴지는 작업을 하는 디자이너들이 세대를 걸쳐 이어지다 보면, 계급의 기호로 인식되던 물건들이 횡적인 영역 확장을 이루어 각각 또 누군가의 취향적 기호로

성장할 수 있지 않을까. 기존 패션 흐름에서 벗어나 있음에도 불구하고 디자이너 허유가 만들어내고 또 선택하는 패션이 이렇게 아름답고, 또한 소장하고 싶은 욕구를 들게 한다는 점은 바로 그 가능성의 증거인 셈이다.

버려진 물건,
영감을 주다

그는 세 번째 만남이 이어질 때까지 자신의 취향이 반영된 물건을 고르지 못했다. 앞서 말했듯 물건 하나로 그의 취향을 규정 짓기에는 한계가 있었던 것. 결국 몇 번의 만남 이후 그가 자신의 취향을 반영한 것들이라고 테이블 위에 펼쳐놓은 물건은 족히 10개는 넘어 보였다. 다양한 브랜드를 소개하는 셀렉숍의 오너이자, 자신의 컬렉션을 준비 중인 패션 디자이너라는 속성을 염두에 둔다면 다양한 물건의 선택은 필연적이었으리라. 그 물건들 사이에서 발견된 흥미로운 범주를 기준으로 그의 물건 이야기를 전개해본다.

언제부터였을까. 디자이너 허유는 줄곧 버려진 것, 하찮은 것에 시선을 멈추곤 했다. 말 그대로 길거리를 가다가, 우연히 외국을 여행하다가 버려져 있는 쓰레기 속에서도 마음이 가는 물건이 있다면 그것을 취했다. 취향을 반영한 물건이 무엇이냐는 질문에 맨

처음 떠올린 물건도 바로 쓰레기 더미에서 주웠던 아웃 포켓이었다. 어딘가에서 오려낸 듯한, 사방의 너덜거림(?)으로 보건대 가방 등 메인 오브제에 달려 있던 주머니였을 것이라고 그는 추측했다.

온전한 전체에서 분리된 또 다른 객체, 제대로 시간을 축적해야만 얻을 수 있는 낡은 텍스처(인조 피혁이 분명하다고 그는 덧붙였지만), 그리고 크기와 네모난 그 형태까지, 모든 것이 그의 취향과 맞닿아 있다. 그 물건을 주운 지 정확히 10년 후 그는 흥미로운 경험을 하게 된다. 그의 편집매장에 입점해 있는 브랜드 플랫 아파트먼트에서 2012년 FW 컬렉션 때 거의 동일한 형태와 속성의 파우치를 출시한 것. 봉제 방식부터 외곽선을 마감하지 않은 것과 색감까지 거의 흡사했다. 이것은 쓰레기 더미에서 발견한 낡은 포켓의 현대적 재림이자, 유의미한 재탄생이었다. 전혀 다른 공간과 시간을 사유했던 두 사람의 취향이 하나의 물건으로 교집합을 마련한 것이다.

"그런 것 있잖아요. 취향이 비슷한 사람 보면 괜히 기분 좋아지는 심리. 흔하지 않은 취향임에도 불구하고 교집합을 경험할 때마다 짜릿한 기분이 들곤 해요."

그는 나란히 놓인 두 포켓을 보며 타인과 취향의 선이 교차된 흥미로웠던 순간을 다시금 회상했다. 버려진 것들에 대한 애착은 먼지투성이인 공사장에서도 예외는 아니었다. 그가 소중히 꺼내 놓은 또 다른 물건은 다름 아닌 공사장에서 굴러다니던, 정말 아무

렇게나 휘어져 있는 철사였다. 녹슨 정도, 적당한 곡선과 겹침을 만들어내는 그 모양이 너무나 마음에 들어서 주워온 것. 행여나 그 구부러진 아름다운 곡선을 누군가가 펴 놓을까 봐 줄곧 안전한 곳에 보관해왔다는 말을 들으니 이미 그 철사는 그에게 한낱 버려진 철사가 아니었다.

어쩌면 현재 진행하고 있는 램 바이 허유라는 그의 남성복 컬렉션에서 철사의 곡선을 활용한 메인 패턴이 나올지도 모를 일이었다. 아니, 실제로 그는 이렇게 자신의 취향을 반영한 일상 속 물건들에서 작업의 모티브를 얻어왔다. 모든 것의 시작점은 이렇듯 언제나 삶 안에 있다는 것을 그는 정확히 알고 있었다.

창 작 ,

그 를 반 영 하 다

그가, 또는 그와 함께했던 사람들과 함께 만든 창작물들은 그의 취향을 가장 선명하게 드러내준다. 심플한 타이포그래피가 돋보이는 노트는 그가 직접 지업사에서 마음에 드는 종이를 고르고, 그중 두 가지를 덩큼덩큼 잡아 제본한 제품이었다. 실제로 de book(네덜란드어로 '책'이라는 뜻)이라는 브랜드로 출시되어 서상영 숍과 각종 사이트에서 판매되었다. 소문자와 대문자에서 오는 시각적

리듬이 흥미로운 gold Gold, 허유가 가장 좋아하는 디자이너인 마틴 마르지엘라martin margiela 등을 타이틀로 활용했다.

실제로 허유는 인터뷰하는 동안 마틴 마르지엘라에 대한 사랑을 종종 표현했는데, 그는 현대 패션 시스템의 관성을 따르지 않고 트렌드에 의해 조작되는 패션에 저항했던 패션 디자이너로 유명한 인물. 기존의 방식에 대항하며 '해체주의'라는 새로운 방법론을 자신의 패션에 적용한 마르지엘라는 허유가 추구하는 패션과 확실히 닮아 있었다.

이탈리아에서 6년간의 유학을 마치고 서울에 돌아왔을 때 그는 홈페이지를 통해 만났던 조태상과 함께 모임 별 활동을 시작한다. 인디밴드로서 영화 〈고양이를 부탁해〉의 영화음악을 만들기도 했으며 비정기 간행물 〈월간 뱀파이어〉를 출판하기도 했다. 〈월간 뱀파이어〉 1호와 2호는 90% 이상 허유가 직접 찍은 사진들로 구성되어 있어 당시 그의 시선과 취향을 여실히 담고 있다. 실제 어린 시절 (?) 그의 모습이 몇 장에 걸쳐 담겨 있는데 모델을 능가하는 그의 포즈와 날것의 시선들은 현재 따뜻함을 머금은 그와는 사뭇 다른 느낌을 준다.

'예루살렘 포스트'라고 이름 붙여진 스케치북은 지극히 주관적인 경험에서 탄생한 오브제다. 1997년 3월, 이탈리아 유학 시절 만난 친구가 혼자 이스라엘 예루살렘을 여행하며 허유에게 보낸

일종의 메시지 북이다. 여행기간 무엇을 봤고, 어떠한 생각들을 해나갔는지가 다양한 레이아웃과 디자인 요소들을 통해 핸드메이드로 제작되었다. 현재 그는 이탈리아의 유명한 매체의 아트디렉터로 활동 중이라고 하니, 그 모태가 된 어린 시절의 아트워크를 보는 것만으로도 충분히 영감의 원천이 될 터. 여기에 그 시절의 아련함과 추억까지 덧입혀져 있으니 허유에게는 취향을 넘어, 1997년을 대변하는 모든 것이기도 하다.

타 인 의 취 향 ,
셀 렉 하 다

허유는 종종 타인의 취향을 셀렉한다. 편집매장 램은 그런 의미에서 다양한 취향을 품은 요람과도 같다.

램에 입점해 있는 브랜드 중 허유의 취향과 닿아 있는 블랭크 에이Blank A의 팔찌. 막상 있어야 할 시계는 없고, 평범한 것들을 조합해서 세련되게 해석하는 그 방식과 심미안이 마음에 들었다고. 제각기 다른 구슬들이 엮여 있는 하트 브로치는 순수미술을 하는 정혜승 작가가 재미로 만든 액세서리다. 갤러리 팩토리에서 운영하는 가가린에서 구매한 제품으로 아무렇게나 조합했지만 각기 다른 높이와 형태(심지어 하트라고 하지만 심하게 찌그러져 있다!)로 색다른 아름다

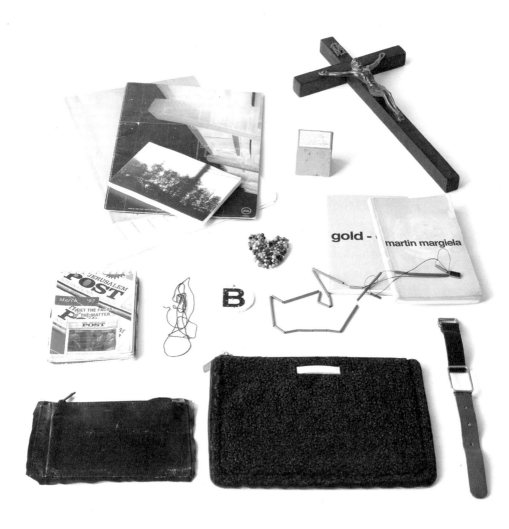

움을 선사한다.

녹색 목걸이는 프로젝트 넘버 에이트^{www.projectno8.com}라는
외국사이트에서 구매한 제품. 그냥 보면 특별할 것 없는 녹색 목걸
이지만, 얇은 금속 파이프를 분절해 일일이 녹색 가죽으로 팽팽하게
밀착시켜 마감한, 한마디로 어마어마한 정성이 깃들어져 있는 제품
이다. 분절된 파이프가 연결되면서 생기는 삐뚤빼뚤한 직선들이 마
음에 들어 보자마자 가격도 보지 않고 구매를 결정했다고. 게다가
청테이프를 연상시키는 녹색이라니.

이렇듯 허유는 스스로 생성되는 취향의 맥락 외에 누군
가의 취향으로 만들어진 물건들에도 깊은 관심과 애정을 가진다. 때
로는 편집매장 오너의 입장으로, 때로는 창작활동을 하는 생산자의
시선으로 물건이 만들어지는 과정과 결과에 주목하는 것이다.

기 억 의 저 편 ,
취 향 을 만 들 다

글의 서두에서 언급했듯, 환경에서 오는 취향의 생성을
의미있게 바라봤던 허유이기에 어린 시절 경험했던 다양한 것들과
의 조우는 지금의 허유를 설명하는 요소가 된다. 치과의사였던 아버
지 덕에 집에는 다양한 의료용품들이 있었는데 그중 수술용 와이어

케이스는 지금도 그의 테이블 위에 디스플레이되어 있다. 갈색 크래프트지로 이루어진 소재도 마음에 들었고, 꼭 필요한 정보성 텍스트(안전성을 위해 불필요한 텍스트나 혼란을 야기할 문구들은 아예 배제되어 있다)가 간결한 폰트로 정렬되어 있는 것도 흥미로웠다. 꼭 필요한 정보가, 꼭 필요한 방식으로 정리되어 있던 그 조그마한 상자에 매료된 한 소년은 몇십 년이 지나도록 그 물건을 품고 있다.

간호사였던 어머니가 쓰시던, 직접 자를 대고 그린 차트도 어린 허유의 취향에 부합하는 오브제였다. 사실, 어찌 보면 아무것도 아닐 수 있지만 가로 세로 라인으로 만들어지는 사각형의 배열, 손으로 대고 그려서 굵기가 조금씩 다른 선들이 너무나 마음에 들어서 그 차트들을 가지고 있다고. 일상의 물건들은 그의 취향을 거쳐 영감을 주는 무언가로 재탄생되고 있었다.

허유는 인터뷰이들 중 자신의 취향에 관한 이야기를 가장 명징하게 들려줬다. 그 이유와 논리가 분명했기에 사소해보이는 것들도 그를 거치면 특별해졌다. 생각해보면 이것은 자신의 취향에 관해 내내 생각해왔던 사람만이 할 수 있는 이야기다. 그 취향이 설령 유한적이더라도 현재의 밀도는 촘촘했으며, 그 방향은 한곳을 가리켰다.

Monologue by Hur Yu

지금 책상 위에 있는 물건

잡다한 것들이 너저분하게 놓여 있다. 노트, 펜들, 청구서들, 가위, 바늘, 클립, 풀, 테이프, 커피잔, 담배와 재떨이, 잡지들, 책들, 천 조각들, 이런저런 출력물들, 진작 치워야 했지만 치우지 못한 온갖 것들.

타인의 취향을 예측하는 경로

옷차림, 가지고 다니는 물건들, 각종 소셜미디어의 프로필 사진, 그 옆에 굳이 적어놓은 문구, 그 사람이 좋다고 하는 영화 리스트, 좋다고 하는 음악들, 유독 깔깔거리는 개그 코너, 내 농담에 대한 그 사람의 반응 등등.

타인의 취향에 대한 나만의 선입견

여성의 경우 수많은 사람이 들고 다니는 바로 그 브랜드의 가방을, '일부러 채우지 않고', 'ㄴ'자로 꺾은 한쪽 팔에 대롱대롱 걸치고 다닌다면, 그녀가 나를 좋아할 가능성은 거의 없다고 판단해버린다. 물론 내가 그녀를 좋아할 가능성도 그다지 없을 것이고.

남성의 경우 스니커즈와 데님 바지. 만일 어떤 남자가 납작하고, 상어를 연상시키는 유선형의 스니커즈를, 실로 스티치한(특히 뒷주머니에

거대한 문양으로) 청바지와 함께 착용하였다면 그와 영화나 음악, TV
프로그램, 맛있는 레스토랑 등에 대해서 전혀 의견일치를 보지 못할 것으로
판단해버린다. 이것 역시 지극히 주관적인 나의 선입견임을 밝힌다.

현 재 자 신 의 취 향

요란하지 않은 것. 물건이든 사람이든 본질을 드러내기 위해 몸부림치지
않는 것.

좋 은 취 향 이 란 존 재 할 까

선천적인 영역이 있지만 취향이란 습득되는 것이고, 계발되고, 발전되는
것이다. 예를 들어보자면, 어느 날 관상용 물고기 한 마리를 선물 받아
키우기 시작했는데 물고기 먹이를 사러 수족관에 갔다가 새로운 세계와
조우했다. 전혀 몰랐던 어항 브랜드들에 대해서도 알게 되고, 다양한
물고기들에 대한 이야기도 들었다. 결국, 몇 마리를 더 사게 되면서
물속에서 숨을 쉬며 유영하는 그 세계만의 아름다움을 느끼게 되는 일이
벌어질 수 있는 것이다. 그 사람은 그렇게, 남이 준 열대어 한 마리를
무심코 물그릇에 옮겨 담던 사람과는 사뭇 다른 사람이 되어 있는 것이다.
즉 취향을, 그리고 갈수록 더 좋은 취향을, 더욱 발전시킬 수 있는 사람이
된 것이다. 관상용 물고기의 이름이라고는 구피밖에 모른다고 하더라도,

작은 어항 속 물고기 한 마리로부터 감응할 수 있다면 좋은 취향을
가졌다고 생각한다.

오래전에 한 친구와 그릇 가게에 간 적이 있었는데 그 친구가 커피잔
하나를 가리키며 "이 잔 어떤 것 같아?" 하고 물었다. 하얀 몸체에 빨간
선이 한 줄 그어진 찻잔이길래 "괜찮네, 심플하고."라고 대답했다. 잠시 후
그 친구가 다시 "난 이 잔이 꽤 괜찮은 것 같은데, 여기 이 빨간 선 아래로
연하게 분홍빛이 감도는 게 멋지지 않아?"라고 말했을 때, 새하얀 바탕 위
한 줄의 빨간색이 그렇게 그어진 이유를 처음으로 알았다. 그때, 나는 그
친구가 정말 좋은 취향을 가졌다고 생각했다.

그래서 결국, 취향이란

그가 가진 시각과 가치관 그리고 환상까지 모조리 비춰내는 거울 같은 것,
드러난 내면.

About his space

비스듬한 서울의 벽돌집 램 & 램 아틀리에

10여 년 전, 호젓한 삼청동의 민낯에 반해 램 편집매장을 오픈했던 허유는
과포화된 관광객들의 틈을 비집고 나와 아직은 조용한 계동으로 이사했다.
이른바 '대세'가, 그렇게 '어딘가 속해야만 함'이 딱히 와 닿지 않는다는
허유의 취향이 반영된 행보다. 오래된 건물과 거리를 다 부수고 새로
만들기보다는, 닦고 고쳐서 남기는 것이 훨씬 세련됐다고 생각하는 그
덕분에 우리는 벽돌집 램이 자아내는 아름다운 서울 풍경을 여전히 볼 수
있게 되었다. 그리고 몇 집 건너에는 언젠가 아들이 그린 조그마한 그림을
그대로 재현해 나무 베틀에 손을 얹고 하나밖에 없는 천을 직조하는
아름다운 어머니가 있다.

Q. 편집매장의 시작점이라고 해도 과언이 아닐 텐데 고객들의 취향, 인식의
변화가 느껴지는지.
A. 제가 매장을 시작한 지 어느덧 11년이 되어갑니다. 사실 편집매장은
훨씬 이전부터 있었지요. 무이, 쿤, 분더숍 같은 외국의 좋은 브랜드들을
소개하는 곳이요. 국내 디자이너들의 작업을 모아서 보여주고 판매하는
편집매장이 거의 없었던 것이었고, 그런 면에서는 시작점에 있었다고

할 수 있을 것 같아요. 오픈 무렵에는 개인 브랜드(디자이너 브랜드)의
수 자체가 지금보다 훨씬 적었고, 때문에 '디자이너 브랜드' 혹은
편집매장에 대한 대중들의 인지도도 그만큼 낮았어요. 현재는 서울만
하더라도 대기업이 운영하는, 또는 저처럼 개인이 운영하는 편집매장들이
수적으로 많이 증가했고 고객들도 백화점, 내셔널 브랜드의 대리점,
동대문 시장에서 벗어나 쇼핑 공간으로서 편집매장을 더 많이 인식하게
되었습니다. '편집매장', '셀렉트 숍' 등의 말 자체가 여기저기서 빈번히
사용되고 있으니까요. 고객들의 취향도 좀 더 세분화된 경향이 있습니다.
편집매장들이 저마다의 특징(스타일, 타깃, 평균 가격대 등의 차이)을
가지게 되면서 고객들도 자신의 취향에 맞는 물건들을 유통하는 숍을
찾아내고 결정할 수 있게 되었죠.

Q. 입점 대상 브랜드는 어떤 경로로 찾고, 또 결정하나?
A. 디자이너(또는 업체) 쪽에서 먼저 입점을 희망하는 경우가 대부분이고,
잡지 같은 매체에 소개된 것이나 좋은 취향을 가진 친구들의 귀띔을
통해 알게 된 브랜드에 제가 먼저 연락을 하기도 합니다. 인터넷을 통해
브랜드 리서치를 하기도 하고요. 기본적으로 제 취향의 범주 내에 있는
브랜드들을 선택하게 됩니다. 취향을 한마디로 정의 내리긴 어렵지만 짧게
이야기하자면 '지나치게 트렌디하지 않은 것', 혹은 유행에 '의한' 것이

'아닌' 것 그리고 만든 이의 정서가 은은하게 느껴지는 것을 좋아합니다. 하지만 지금 램에 있는 모든 제품이 전부 위의 말에 부합하지는 않습니다. 입점 여부를 결정함에 있어 판매에 관한 염두도 당연히 하며, 제작의도나 작업방식이 마음에 들어 입점하는 경우도 있죠.

Q. 램 아틀리에에서 직접 개발한 컬러와 패턴을 직조한다고요?

A. 아틀리에를 연 건 특별히 계획된 일은 아니었어요. 2년쯤 전, 램 편집매장 옆의 옆의 옆 공간에 자리가 났는데 그 자리를 얻으면서 매장과는 다른 성격과 기능을 가진 공간으로 만들고 싶었고, 비록 소량일지라도 수직물을 생산해보고 싶었어요. 천이라는 물건을 좋아하기 때문이었죠. 옷을 만들 때나 혹은 제가 입을 옷을 살 때도 원단이 큰 비중을 차지하는 편이거든요. 패션의 가장 기본이 되는 원단으로 돌아가는 것이 저에게는 너무 자연스러운 욕심이었어요. 램 아틀리에에서는 현재 직물 샘플들을 만들고 있습니다. 이렇게도 짜보고 저렇게도 짜보면서 예쁜 것을 찾는 중인데요. 그 샘플이 사각형의 몇 가지 형태와 크기로 제작됩니다. 그러다 보니 때때로 그 샘플 자체를 원하는 분들이 생기더라고요. 테이블보, 침대보, 커튼, 머플러 등등으로 활용하고 싶어하거나 그 자체로 소장하고 싶다고 의뢰가 옵니다. 하여 애초의 샘플 개념이 아닌 독자적인 오브제로서의 생산 계획이 자연스럽게 잡혔고, 조금씩 생산하는 중입니다.

그리고 애초 계획했던 램 컬렉션과의 협업 부분도 현재 조금씩 진행 중입니다. 우선 가방이나 지갑으로 선보일 예정입니다.

Q. 천을 직조하는 과정에 대해.

A. 우선 무엇을 만들 것인지 그리고 얼마만한 크기로 만들 것인지를 결정하고 가로(폭)와 세로(길이)에 따라 '경사실'을 준비합니다. 이것을 '정경한다'고 하는데 이 준비가 직물을 짜는 기초작업이 되는 것이죠. 수직기 틀에 이 정경한 재료를 옮겨 앞뒤 '도투마루'에 감은 다음(세로줄), 직물을 짜기 시작합니다(가로로 실을 넣어). 이 과정 중에 종강(바늘)에 실을 꿰고 보디(틀)에 실을 통과시키는 과정에서 소위 '패턴'이라는 것이 결정됩니다. 직물을 짜는 재료는 고정적이지 않으며 다양한 재료를 사용합니다. 그러므로 그들(재료)과 친해져야만 하죠. 애정을 가지고 잘 보면 재료들의 속성을 알게 되고, 이는 좋은 천을 제작하는 비결이 되어 줍니다. _정영순 수직가의 답변

Q. 매장에서 가장 애착이 가는 것.

A. 어디선가 읽은 얘긴데, 사람은 누구나 자신이 쓴 글과 한 치도 다를 바 없이 똑같대요. 특히, 더 나은 사람처럼 보이기 위해 고치면 고칠수록 더욱 똑같다고 하더라고요. 비슷한 얘기로, 다른 사람들에게 '잘 보이기

위해' 고르고 골라 인터넷 등에 올린 자신의 사진이, 그 사람의 취약점과 감추고 싶었던 바로 그 부분을 가장 명확하게, 꼼짝없이 보여준다는 말도 들은 적 있어요. 제가 디자인한 모든 것이 저의 취향을 꼼짝없이 드러냈을 것이라 생각합니다. 그중에서도 제 취향을 가장 잘 반영한 작업을 꼽으라면 매장과 아틀리에의 간판이에요. 제가 직접 서체를 디자인하거나 그런 것은 아니에요. 가장 많이 사용되는 폰트인 헬베티카를 썼고 대신 크기와 두께, 배열, 색상 등을 고민했죠. 결과에 대단히 만족한다거나 그런 건 아니지만, 만일 이 공간들이 사라진다면 건져 가고 싶은 것 하나는 그 간판들이지 않을까 합니다.

Q. 앞으로의 계획이나 또 다른 시도를 준비하고 있는 것이 있다면.

A. 가장 가까운 미래에 계획하고 있는 일은 다른 디자이너(들)와의 협업 제품을 만드는 일입니다. 이를테면 액세서리 디자이너와 램 아틀리에 간의, 리사이클링 디자이너와 램 간의, 그래픽 디자이너와 저와의 협업을 통한 제품 생산이죠. 더 나은 혹은 단독으로는 제작하기 어려웠던 물건을 만들어보려고 합니다. 요즘 그에 따른 구체적인 논의를 하는 중이에요.

+ INFORMATION

LAMB www.lambonline.kr

서울시 종로구 계동 140-81

(5월 중 이전하여 리모델링 후 10월경 재오픈 예정)

Tel 02-739-8217 / Fax 02-3673-2577

(Mon-Sat 11:00 am-09:00 pm / Sunday by appointment only)

허유 | 이탈리아 에우로페오 디자인 학교(Instituto Europeo di Design)에서 패션 디자인을 전공했다. 2002년, 편집매장 램을 오픈해 현재까지 운영 중이며 2년 전부터 어머니 정영순 수직가와 함께 베틀로 직물을 만드는 램 아틀리에를 운영하고 있다. 국내 디자이너들과 다양한 협업을 기획하고 있으며, 램 바이 허유라는 남성복 컬렉션을 준비하고 있다.

당신의

취향은
무엇입니까?

내가 좋아하는 것,

나를 행복하게 해주는 것,

내 몸과 마음이 편안해지는 것,

그 안을 들여다보면

나의 취향선이 보인다.

디자이너 들의

취향
사전

DESIGNER'S TASTE MAP

1900 이전					
1910					
1920					
1930					
1940					
1950					
1960					
1970					
1980					
1990					
2000					
2010					

앙리 마티스
(1869)
몽블랑
(1906)

토즈
(1917)

쿠사마 야요이
(1929)

아니시 카푸어
(1954)
줄리안 오피
(1958)

마틴 마르지엘라
(1957)

키림 라시드
(1960)
론 잉글리시
(1966)

제이크와
다이노스 채프먼
(1866, 1962)

세바스챤
에라주리즈
(1977)

블랭크 에아
(2004)
프로젝트 넘버 에이트
(2006)
마누엘 에 기욤
(2006)
리블랭크
(2008)
유즈드 퓨처
(2009)

맥북 프로
(2006)
바이늘메이션
(2008)
아디다스
제러미 스캇 컬렉션
(2009)

화이트 큐브
갤러리
(1993)

플랫 아파트먼트
(2010)
티알브이알
(2010)

김용호　　　허유　　　이지원　　　이정혜　　　박영혜

오메가
(1848)
벨루티
(1895)

기네스
(1759)

부첼라티
(1750)

컨버스
(1908)

알레시
(1921)

알레시
(1921)

탄노이
(1926)
알렌 에드몬즈
(1922)

디터 람스
(1932)

필립 스탁
(1949)

아르떼미데
(1959)

로버 미니
(1959)

톰 포드
(1961)

알렉산더 맥퀸
(1969)
올리퍼 엘리아슨
(1967)

펜텔
(1971)
꼼 데 가르송
(1973)

토마스 헤더윅
(1970)
후지모토 소우
(1971)
캠퍼
(1975)

니콜라스 컬크우드
(1980)
필론
(1985)
루루 기네스
(1989)

플래툰 쿤스트할레
(2000)

안기현 김종필 한정민 한성재 강승민 나건중

기네스
Guinness

기네스 맥주는 1759년 아서 기네스가 아일랜드 더블린의 세인트 제임스 게이트 양조장을 인수하면서 시작되었다. 보리, 호프, 물과 더불어 기네스 효모로 불리는 특유의 효모를 이용하여 양조하는 기네스 맥주는 1769년 영국으로 수출하기 시작하면서 1800년대에 들어서는 포르투갈, 미국, 뉴질랜드에까지 수출했다. 1862년 아일랜드의 국가적 상징인 하프와 아서 기네스의 사인이 들어간 라벨이 디자인되었고 현재까지 거의 변화 없이 사용되고 있다. 1988년에는 생맥주의 신선함을 유지하기 위해 질소 가스통을 넣은 최초의 위젯비어 캔맥주를 개발, 기네스 드래프트를 출시해 세계 어느 곳에서든 생맥주의 맛을 느낄 수 있도록 했다. 1986년 디스틸러스 컴퍼니를 인수한 후 1977년 그랜드 메트로폴리탄과 합병하여 만든 디아지오(Diagio) 그룹에서 소유하고 있다. 기네스는 해마다 세계 최고 기록을 모아 발행하는 〈기네스북〉으로도 유명한데, 1955년부터 매년 크리스마스에 세계 100여 나라에서 25개 언어로 발행되고 있다.

www.guinness.com

꼼 데 가르송
Comme des Garcons

1973년 가와쿠보 레이(Kawakubo Rei)에 의해 론칭된 쿠튀르 하우스이자 패션 브랜드. 가와쿠보 레이는 1975년 도쿄 컬렉션에 참가한 이후, 1981년에 일본 디자이너로는 최초로 요지 야마모토와 함께 파리 컬렉션에 초청받아 자신의 해체주의 컬렉션을 선보였다. 이후 계속 파리를 중심으로 브랜드를 운영하며 검정과 레이어링, 그런지룩, 안티패션 등의 키워드로 분석되는 패션을 선보이고 있다. 그녀가 꼼 데 가르송의 1982년 가을/겨울 컬렉션에서 선보인 일명 '레이스 스웨터'는 해체주의 패션의 효시로 꼽히고 있으며 1983년의 드레스, 1984년의 앙상블, 재킷 등은 메트로폴리탄 미술관에서 소장하고 있다. 또한 가와쿠보 레이는 매 컬렉션마다 자신이 직접 직물을 디자인하여 독창적인 소재를 이용한 패

선 디자인을 선보이며 이를 꼼 데 가르송, 꼼 데 가르송 플러스, 꼼 데 가르송 듀스, 꼼 데 가르송 셔츠 등의 브랜드를 통해 전달하고 있다. 한국에는 2010년 8월 한남동에 플래그십 스토어를 열었으며, 레이 가와쿠보가 직접 건축 디자인을 한 것으로 알려져 화제가 되기도 했다.

www.comme-des-garcons.com

니콜라스 컬크우드
Nicolas Kirkwood

차세대 마놀로 블라닉(Manolo Blanik) 혹은 크리스티앙 루부탱(Christian Louboutin)으로 주목받는 영국 출신의 여성화 디자이너. 영국 세인트마틴에서 디자인을 공부하고 유명 밀리너리인 필립 트리시의 밑에서 몇 년간 일하다, 화려한 모자에 대응할만한 여성화가 드물다는 사실을 깨닫고 1년간 신발제작을 공부한 후 트리시로 복귀했다. 2005년 다른 브랜드의 여성화를 디자인하며 자신의 첫 번째 컬렉션을 준비했으며, 최초의 컬렉션은 패션 관계자로부터 좋은 평가를 받았으나 한 켤레도 판매

되지 않았다. 이후 구두 앞쪽에만 플랫폼이 달린 '거꾸로 플랫폼' 슈즈나 키스 해링의 작품을 재해석하여 슈즈로 제작한 키스 해링 캡슐 컬렉션 등으로 끊임없이 화제를 불러일으켰다. 10년에 가까워지고 있는 그의 브랜드는 여전히 건축적이고 때로는 기괴해 보이기까지 하는 과감한 디자인으로 할리우드 스타들을 비롯한 많은 명사들, 여성들에게 관심의 대상이 되고 있다.

www.nicolaskirkwood.com

디터 람스
Dieter Rams

독일 브라운사의 디자인을 40년 동안 이끌어 '미스터 브라운'이라 불리며 애플의 디자이너 조너선 아이브(Jonathan Ive), 재스퍼 모리슨(Jasper Morrison) 등의 세계 최고 디자이너들이 경외의 대상으로 꼽는 디자이너가 바로 디터 람스다. 1932년 독일 비스바덴에서 태어난 그는 비스바덴의 미술공예학교에서 건축과 디자인을 공부했다. 1955년 브라운사에 입사한 후 젊은 나이에 수석 팀장을 맡은 그는 엄격하면서도

절제된 스타일로 모던한 가정용품들을 디자인했다. '적게, 하지만 더 좋게(less but better)'라는 모토를 라디오-오디오 SK4, 스피커 LE1, 믹서 MPZ2, 녹음기 TS45 등의 제품 디자인으로 실현했으며 그의 디자인은 반세기가 지난 현재에도 세련됨을 느낄 수 있는, 형태의 순수성과 세부적 완성도에 모두 공을 들인 제품 디자인으로 평가받고 있다.

로버 미니
Rover mini

영국에서 개발되어 포드 T모델과 더불어 '20세기의 차'로 선정되며 '한 세기를 넘어서도 가장 영향력 있는 자동차'로 평가받는다. 최초의 이름은 '오스틴 세븐:모리스 미니 마이너(Austin seven:Moris mini minor)'로 허버트 오스틴(Hurbert Austin)이 설립한 회사와 모리스의 모회사인 너필드(Nuffield)의 합병으로 만들어진 BMC(British Motor Coporation)에서 개발되었다. 이집트의 수에즈 운하 국유화와 제2차 중동전쟁으로 인해 영국은 석유 수급에

차질을 빚게 되었고, 이로 인해 실용적인 작은 크기의 자동차 개발이 필요해졌다. BMC에서는 알렉 이시고니스(Alec Issigonis)에게 디자인을 맡기고, 크기를 줄이고 기존에 개발된 엔진을 사용하며 4기통 엔진의 4륜차로 성인 4명이 탈 수 있는 실내공간을 확보한 경제적인 차를 주문했다. 그 결과 이 모든 조건을 만족시킨 자동차가 1959년 8월 26일에 양산차로 출시되었다. 1961년형은 최고속도 112km/h와 스포티한 핸들링으로 주목받았으며 1965년 몬테카를로 랠리에서 우승을 차지한 이후 두 번이나 더 우승하기도 했다. 영국의 로버 그룹이 인수하며 '로버 미니'라 불렸으나 1990년대 말 BMW 그룹에 인수되면서 1999년형 모델을 끝으로 단종되었다.

로스 러브그로브
Ross Lovegrove

영국의 제품 디자이너. 유기적인 형태의 디자인으로 유명해 '캡틴 오가닉(captain organic)'으로도 불린다. 그의 디자인은 자연을 닮은 유기적인 선과 불규칙하고 비대

칭인 형태를 특징으로 한다. 유기적인 곡선의 팔걸이 의자 '수퍼내추럴'이나 산을 형상화한 듯한 벤치 'BD love', 영국 생수 브랜드인 티난트(Tynant)의 플라스틱 생수병 등이 그의 디자인을 대표한다. 1958년에 태어난 그는 왕립예술대학원에서 디자인을 공부하고 애플의 매킨토시 디자인으로 유명한 프로그 디자인, 놀 인터내셔널에서 일했으며 건축가 장 누벨(Jean Nouvel), 프랑스 디자이너 필립 스탁 등 유명 크리에이터와 함께 작업하고 루이비통, 에르메스, 듀퐁과 같은 명품 브랜드의 디자인 고문을 지내기도 했다. 최근에는 르노 자동차와 협업하여 전기 동력 자동차 트윈지(Twin Z)의 콘셉트 카를 디자인했다.

론 잉글리시
Ron English

팝 아티스트 론 잉글리시의 작품들은 시사 풍자나 사회 비판에 대한 메시지를 담고 있어 흔히 팝아트와 프로파겐다의 혼합어인 '팝파겐다(popaganda)'로 불린다. 폴 알렉시스, 로베르트 콩바스 등과 함께 개인

의 행복과 불행을 결정짓는 사회의 구조와 시스템에 대한 관심을 환기시키는 아티스트 중 하나다. 가령, 반 고흐의 작품을 차용한 '무슬림 별이 빛나는 밤에'에서는 무슬림 사원 옆에 교회 십자가와 맥도날드를 넣어 미국이 원하는 무슬림의 모습을 풍자하는 식. 미키마우스, 마릴린 먼로, 맥도날드 등 미국 소비문화의 다양한 캐릭터들을 이용해 이를 미술에 응용한다는 점에서 그의 예술은 팝아트의 기본 요건을 충실히 따르고 있지만, 기업의 윤리적 책임을 무시하는 글로벌 기업이나 목적을 가지고 언론의 흐름을 조작하는 미디어, 이익을 위해 전쟁도 마다치 않는 정부에 대해 비판의 날을 세운다는 점에서 그 캐릭터들은 상징적인 매개체 역할을 해준다. 때문에 그의 작품은 유머러스하거나 즐거운 대신, 왠지 모를 그로테스크한 느낌을 주기도 한다. 그는 '빌보드 리버레이터(광고판 해방군)'라는 별명을 가지고 있는데 오래전부터 자신의 작품을 길거리 거대 광고판 위에 부착하거나 거리의 벽면에 부착하는 등 변칙적인 방법으로 대중에게 직접 메시지를 전달해왔다. 이 때문에 경찰에 여러 번 연행되었고 수많은 기업에게 소송을 당하고 있다고.

루루 기네스
LuLu Guinness

영국의 디자이너 루신다 제인 기네스(Lu-cinda Jane Guinness)에 의해 만들어진 핸드백 및 액세서리 브랜드. 1989년에 브랜드로 론칭했으며 입술모양을 가방으로 형상한 립 클러치가 유명 인사들과 패션 피플들로부터 인기를 끌며 미국과 아시아로 매장을 넓혔다. 펑키하고 독특한 콘셉트의 루루 기네스 컬렉션 중 일부는 런던 빅토리아 앨버트 미술관에 '내일의 보물'이라는 이름으로 소장되어 전시 중이며, 디자이너인 루신다는 여왕으로부터 대영제국 4급 훈장(OBE)을 수여받기도 했다.

www.luluguinness.com

리블랭크
REBLANK

리블랭크는 버려지고 낭비되는 폐자원을 업사이클링하여 새로운 감성과 가치를 만들고 실천하는 문화예술 분야 사회적 기업

이다. 2008년부터 자원 순환을 실천할 수 있는 디자인 제품을 개발하고 있으며 일자리 지원 등 제품생산 과정에서 '나눔'을 실천하고 있다. '리블랭크'는 '다시'라는 의미의 RE와 '비어 있다'란 의미의 BLANK가 결합, 다시 새로운 것을 만들어내자는 의미다. 안 입는 가죽 재킷이나 데님을 보내면 디자인을 상의한 후 나만의 가방으로 만들어주는 클로젯 프로젝트도 진행 중이다. 이 외에도 액세서리, 문구류 등 제2의 삶을 살게 된 제품들을 만나볼 수 있다.

http://reblank.com

마누엘 에 기욤
Manuelle Et Guilliaume

파리 유학 시절에 만난, 디자이너 황혜정과 전진열이 2006년에 론칭한 여성복 브랜드. 대량생산으로 쏟아져 나오는 '신상'의 물결에서 벗어나 시간과 정성을 들인 옷을 제작해 꾸준히 마니아를 형성해오고 있다. 프랑스에서 흔한 여성 이름(Manuelle)과 남성 이름(Guillaume)의 조합으로 만든 브랜드 이름에서도 알 수 있듯 클래식에 기

반을 두고 프렌치한 감성을 담은 디자이너 레이블이다. 처음 론칭할 당시 편집숍 램에서 첫 상품들을 판매하며 꾸준히 고객층을 넓혀왔다. 월드 부티크 홍콩 패션쇼, 파리 후즈넥스트 페어, 서울 패션위크 등 국내외 패션 행사에 참여했으며 현재는 메인 브랜드 마누엘 에 기음과 세컨드 브랜드 마누엘 에 기음 레터를 진행하고 있다. 2012년에는 대형 백화점에 입점, 유통의 범주를 확장했으며 오가닉 코스메틱 브랜드와 협업한 유니폼 작업 등 그 영역을 다양하게 넓혀가고 있다.

http://manuelleetguillaume.com

마틴 마르지엘라
Martin Margiela

동시대의 디자이너들에게 영감을 주는, 디자이너 이상의 디자이너로 불리는 벨기에 출신 패션 디자이너. 매 컬렉션 때마다 사람들의 상상을 뛰어넘는 디자인을 발표해 '관습에 도전하는 해체주의 디자이너'라 일컬어지기도 한다. 벨기에 앤트워프 왕립 미술학교(Antwerp's Royal Academy of Fine Arts)를 졸업하고 파리의 장 폴 고티에(Jean Paul Gaultier) 밑에서 일하며 디자이너로서의 삶을 시작했다. 이후 1988년, 친구였던 제이 마이렌스와 함께 메종 마틴 마르지엘라(Maison Martin Margiela)를 설립하면서 본격적으로 그만의 디자인

세계를 구축했다. 마틴 마르지엘라 디자인의 가장 큰 특징은 기본적인 것으로만 구성된 기능주의 미학과 함께 '해체주의(구조주의의 한계를 극복하고자 1960년대 후반에 등장한 후기 구조주의 사상)'라는 새로운 개념을 패션에 접목했다는 점이다. 1988년 겨울 컬렉션에는 비닐 쇼핑백을 이용해 티셔츠를, 깨진 접시 조각들로 셔츠를 제작했고, 1993년 가을 컬렉션에서는 벼룩시장에서 구매한 네 벌의 블랙 드레스를 이어 붙여 새로운 형태의 드레스로 재탄생시켰다. 1997년에는 미생물학자와의 협업으로 전시회를 개최하기도 했는데 그간 만들어왔던 18개의 컬렉션을 모노톤으로 재염색한 뒤 곰팡이와 효모균을 부착시켜 배양한 후 그 변화를 보여주는 방식이었다. 이 외에도, 옷의 내부와 외부를 바꿔 디자인하거나 심지어는 하늘거리는 인조 실크에 두꺼운 겨울 코트 사진을 프린트해 컬렉션을 진행하는 등 기존에 우리가 가졌던 선입견이나, 패션에 있어서 당연하다고 생각했던 공식을 과감히 파괴해왔다. 이런 과감한 시도를 일삼았던 그는 1997년 프랑스 최고의 럭셔리 하우스 중의 하나인 에르메스(Hermes)의 수석 디자이너로 지명되어 패션 피플의 이목을 집중시키기도 했다. 그는 에르메스에서 높은 품질의 가죽과 캐시미어를 활용해 근본적인 것들을 강조하고 그렇지 않은 것은 과감히 제거했다. 이후 마틴 마르지엘라는 2003년 에르메스를 떠났고, 그의 스승이었던 장 폴 고티에가 그의 역할을 대신했다. 마틴 마르지엘라의 컬렉션은 몇 가지 공통된 특징을 지니는데, 타비 부츠(tabi boots, 발굽 형태의 일본 전통 신발에서 영감을 얻은 구두)의 사용, 옷으로 시선이 집중될 수 있도록 모델의 얼굴을 하얀 베일로 가리는 형식, 오버 사이즈의 니트와 롱 드레스 등이 그것이다. 마틴 마르지엘라는 '패션은 예술이 아니다. 그것은 착용자가 탐구하고 즐기는 공예, 즉 기술적 노하우다.'라는 말을 남기기도 했다. 그래서인지 그의 옷에는 0부터 23까지 분류되는 고유의 기호가 존재하는데 제작 기술과 옷의 속성 등을 기준으로 그만의 분류법을 만든 것이다. 손으로 다시 만든 여성복은 '0', 남성 컬렉션은 '10', 액세서리는 '11' 등으로 표기하는 식이다. 과감하고 파격적인 디자인으로 주목받는 그이지만, 홍보나 인터뷰 등 유명세를 타는 것에 대해서는 철저히 방어적인 태도를 보여왔다. 패션

쇼 피날레에 등장하지 않는 것은 물론이거니와 본사를 외진 교외로 옮겨 세간의 시선을 철저히 피했다. 그의 얼굴이라 주장하는 추측성 기사들이 등장할 정도. 그의 이러한 태도는 모델의 얼굴을 가려 착장자의 익명성을 만들어내는 것의 연장선인 셈이다. 지금도 그의 작업에 수많은 대중뿐 아니라 다양한 분야의 디자이너들이 열광한다. 전혀 다른 방식, 전혀 다른 소재를 실제 작품으로 구현해낸 그의 디자인 세계는 앞으로도 우리가 상상하지 못한 새로운 지평을 만들어갈 것이다.

http://www.maisonmartinmargiela.com

맥북 프로
MacBook Pro

견고함, 가벼움, 아름다움으로 상징되는 애플사의 제품으로 파워북 G4의 후속으로 발표한 인텔 프로세서 기반 노트북 컴퓨터이다. 2006년 1월 10일 맥월드 엑스포에서 처음 공개된 이래 지금까지 전 세계 사람들의 사랑을 받고 있다. 하나의 알루미늄 판에서 절삭 가공되는 형식이라 이음매 없이

완벽한 일체형을 구현한 이 제품은 세련되고 절제되어 보이는 디자인뿐 아니라 튼튼한 내구성까지 실현했다. 화면 전체를 덮는 글라스, LED 백라이트 테크놀로지, 버튼이 없는 멀티 터치(Multi-Touch) 트랙패드 등은 디자이너들과 엔지니어의 협업이 어떤 놀라운 결과물을 탄생시키는지를 극명하게 드러내준다. 맥북 프로의 디자인은 조너선 아이브가 담당했다.

몽블랑
Montblac

만년필, 볼펜, 시계, 지갑 등으로 유명한 명품 브랜드. 1906년, 독일 함부르크의 문구상인 클라우스 요하네스 포스와 은행가 알

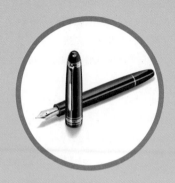

의 높이(4,810m)를 의미한다. 현재는 던힐 (Dunhill), 까르띠에(Cartier), 반 클리프& 아펠(Van Cleef&Arpels) 등의 명품 브랜 드를 소유하고 있는 스위스의 리치먼드 그 룹에 속해 있다.

http://www.montblanc.com

바이늘메이션
Vinylmation

프레드 네헤미아스, 베를린의 엔지니어인 아우구스트 에버스타인이 함부르크에 세 운 만년필 공장이 브랜드의 효시다. 1913 년에 육각형의 부드러운 모서리를 가진 하 얀 별 '몽블랑 스타'를 브랜드 로고로 사용 하기 시작했다. 몽블랑 스타는 유럽에서 가 장 높은 산인 몽블랑의 눈 덮인 정상을 의 미한다. 이것은 철저한 장인 정신으로 최 고 품질의 제품을 만들겠다는 또 다른 의 지의 반영이기도 하다. 여러 단계의 까다로 운 공정을 거치기 때문에 만년필 한 자루가 만들어지는데 6주 이상의 기간이 소요된 다. 1924년에 몽블랑의 시그니처인 '마이 스터스틱(Meisterstuck)'이 출시되었으며, 1929년에 이 만년필의 펜촉에 '4810'이라 는 숫자를 새겨 넣었는데 이는 몽블랑 산

월트 디즈니가 만든 아트토이 시리즈. 이름 은 PVC 장난감을 의미하는 '바이늘(vinyl)' 과 '애니메이션(animation)'의 합성어다. 2000년대 초에 등장한 베어브릭, 소니엔 젤 등의 아트토이와 같은 맥락에 있는 제 품으로 미키마우스를 비롯해 알라딘, 푸우, 토이스토리 등 디즈니 영화 속 캐릭터들로 제작되어 있다. 아무것도 그려져 있지 않은 DIY 버전을 기본으로 작가들의 그림이 그 려진 시리즈, 투명한 소재로 만들어진 클리 어 시리즈 등이 있다. 내용물을 알 수 없도 록 판매하는 랜덤 박스는 컬렉터들의 수집 욕을 자극하는 촉매제다. 한정판 디자인은 이베이 등을 통해 고가에 거래되기도 한다

고. 기본 사이즈인 3인치 버전 외에 9인치가 넘는 대형 버전도 판매하고 있다.

벨루티
Berluti

이탈리아인 알레산드로 벨루티(Alesandro Berluti)에 의해 1895년에 설립된 벨루티는 1928년 아들인 토렐로 벨루티(Torello Berluti)에 의해 파리에 첫 숍을 내며 브랜드로 론칭했다. 토렐로 벨루티의 아들인 탈비니오 벨루티(Talbinio Berluti)에서 그의 딸인 올가 벨루티(Orga Berluti)로 4대째 가업을 잇고 있으며 고급 신사화로 이름을 알리고 있다. 벨루티는 베네치아 가죽이라

는 특유의 가죽을 사용하는데, 벨루티가 개발한 특허공법으로 장정해 마치 가공하지 않은 것처럼 부드럽고 유연한 가죽을 만들어낸다. 벨루티의 또 다른 특징은 '파티나 기법'으로, 기존의 색상을 벗겨내고 새로운 색을 입힐 수 있으며 이 때문에 벨루티의 모든 제품은 구매자의 취향에 따라 각기 고유한 색감을 갖게 된다. 구두와 잡화 이외에도 2011년부터 제냐의 디자이너 알렉산드로 사토리(Alexandro Satory)를 영입하여 어패럴 라인을 론칭했다.

부첼라티
Buccellati

어떤 홍보나 광고도 하지 않지만 안목 있는 사람들이 꿈꾸는 주얼리 브랜드가 바로 부첼라티다. 부첼라티는 1750년에 콘타르도 부첼라티(Contardo Buccellati)에 의해 시작되어 아들인 마리오 부첼라티(Mario Buccellati), 손자 지안마리아 부첼라티(Gianmaria Buccellati), 증손자 안드레아 부첼라티(Andrea Buccellati)에 의해 250

년 동안 그 정교한 세공기술과 장인정신이 이어지고 있다. 부첼라티는 주얼리와 테이블 웨어, 시계 파트로 나뉘어 있으며, 그중 부첼라티만의 벌집모양 투각과 얇고 가벼운 직물조각법 등 전통적인 기교가 화려하게 드러나는 주얼리가 특히 가치 있게 평가된다. '부첼라티는 르네상스 시대의 기술을 계승하는 데 최선을 다하고 있다.'는 표현으로 유명세보다 장인정신을 실현하는 예술공방임을 강조한다. 덕분에 부첼라티의 주얼리는 고전적인 아름다움과 화려함을 고스란히 간직하고 있다. '예술에 가깝게'라는 부첼라티의 모토에 따라 소비재라기보다 예술품에 가까운 대접을 받고 있으며 2011년에는 러시아 크렘린궁에서 전시회를 열기도 했다.

www.buccellati.com

블랭크 에이
BLANK A

디자이너 민지혜가 2004년 론칭한 브랜드. 파리의 스튜디오 베르소에서 의상을 공부한 민지혜는 구조적인 디자인의 액세서

리 등 독특한 조형미의 제품들로 인정받아 왔다. 가죽, 끈, 황동뿐만 아니라 전선 코드, 인형까지 주변의 모든 것들을 액세서리의 소재로 활용해 색다른 디자인을 담아낸다. 2009년부터 의류 브랜드도 함께 론칭하며 차별화된 디자인을 선보이고 있다.

http://www.blank-a.com

세바스찬 에라주리즈
Sebastian Errazuriz

칠레에서 태어나 런던, 뉴욕 등지에서 활동하며 40여 차례의 크고 작은 전시회를 연 디자이너. 패션, 제품, 공공 예술 등 다양한 장르에서 획기적인 아이디어를 담은 작품들을 선보여 급부상하고 있는 인물이다.

2009년 이라크 전쟁에서 적에 의해 사망한 미국 군인보다 자살로 인해 사망한 수가 2배 이상 많다는 사실을 건물 벽에 페인팅해 이슈가 되기도 했다. 이를 계기로 CNN은 미국 군인들의 정신건강에 대해 집중 조명하기도 했다. 이러한 사회적 목소리뿐만 아니라 기발하고 놀라운 아이디어의 디자인 제품들도 그의 주특기 중 하나다. 그중 지퍼 120여 개로 만든 독특한 드레스는 지퍼의 연결에 따라 미니드레스, 티셔츠, 벨트 등 100여 개의 패션 스타일을 연출할 수 있는 제품. '피아노 선반(Piano shelf)'이라는 이름의 제품은 그 모양이 피아노 건반과 유사한데 접었다 펼 수 있는 디자인이라 사용자가 원하는 범위만큼 사용할 수 있는 아이디어 제품이다. 그의 사이트를 방문해 보면 이 외에도 무릎을 탁 치게 만드는 기발한 아이디어 제품들을 만나볼 수 있다.

http://meetsebastian.com

아니시 카푸어
Anish Kapoor

인도 태생의 영국 조각가. 1980년대 리처

드 디컨, 빌 우드로 등과 함께 '젊은 영국 조각가(Young British Sculptors)'로 불리며 크게 주목받았다. 1991년에는 영국 최고 권위의 현대미술상인 터너상을 수상한 바 있다. 미국 시카고 밀레니엄 파크에 설치된 조형물 〈구름 문〉 등 압도적인 스케일의 작품들로 많은 사람들에게 깊은 인상을 남긴 아티스트. 아니시 카푸어는 인도와 유럽의 정체성을 모두 지닌 작가로 그의 작품은 명상적인 특징을 지닌다. 물성을 전제하는 조각이라는 장르를 통해 정신적인 사유를 가능케 하는 계기를 만들어주는 것. 그의 작품은 뉴욕 현대미술관을 비롯하여 런던의 테이트 모던, 암스테르담 스테데릭 미술관, 빌바오 구겐하임 미술관 등에 소장되어 있으며, 2011년 파리 그랑 팔레에서

발표한 〈리바이어던〉, 2012년 런던 올림픽 기념조형물 〈궤도〉 등 10여 년간 이어진 대형 프로젝트들을 통해 꾸준히 세상과 소통하고 있다.

아디다스 제러미 스콧 컬렉션
Adidas Originals by Jeremy Scott

세계적인 스타일 아이콘인 제러미 스콧과 아디다스의 콜라보레이션으로 탄생한 컬렉션. 2009년 출시 이후 현재까지 다양한 장치를 활용한 믹스 앤 매치, 위트 넘치는 디자인으로 인기를 끌고 있는 아디다스의 대표적인 디자이너 콜라보레이션 라인이다.

우리나라에서는 인기 그룹 투애니원에게 영감을 받은 '아디다스 제러미 스콧 투애니원 윙'이 제작되어 이슈가 되기도 했다. 제러미 스콧은 마돈나, 비욘세, 저스틴 팀버레이크, 크리스티나 아길레라, 레이디 가가 등 수많은 셀러브리티들과 작업을 하며 아방가르드 감성과 팝 컬처를 접목하고 있다. 샤넬의 수석 디자이너 칼 라거펠트는 프랑스 신문인 〈르 몽드〉와의 인터뷰에서 '내가 샤넬을 떠나면 그 뒤를 이을 디자이너는 제러미 스콧밖에 없다.'는 말을 남겼다고.

아르떼미데
Artemide

탁월한 디자인과 '휴먼 라이팅(human lighting)'을 실현하는 조명브랜드로 사랑받는 아르떼미데는 1959년 에르네스토 기스몬디(Ernesto Gismondi) 교수의 가구 상점이자 제조업체로 출발했다. 기스몬디 교수는 밀라노에서 우주항공학을, 로마에서 미사일 공학을 전공한 공학자였지만 함께 아르떼미데를 설립한 세르지오 마짜(Sergio Mazza)와 함께 디자이너로도 활동했다. 기

스몬디 교수는 자신의 로켓공학기술을 아르떼미데의 제품에 적용하는 동시에 모던 디자인을 구현할 수 있는 당대의 디자이너인 비코 마지스트레티(Vico Magistretti), 에토레 소트사스(Ettore Sottsass), 리처드 새퍼(Richard Sapper)와 같은 디자이너와 함께 제품들을 개발했다. 1959년 알파(alfa)라는 이름의 테이블 램프를 시작으로 1967년에는 월식을 연상케 하는 테이블 램프 이클리쎄(eclisse), 1972년에는 리처드 새퍼가 디자인한 테이블 램프 티지오(Tizio), 세 개의 관절로 엄청난 "짝퉁'을 양산한 톨로메오(tolomeo) 등 수많은 히트 아이템이 있다. 창업주인 기스몬디 교수가 우주공학자였다는 사실이 머큐리(murcury), 월식(eclisse), 코페르니쿠스(Copernico), 코스믹 머그(cosmic mug) 등의 작명법이나 행성의 궤도를 연상시키는 조명제품 등을 통해서 드러나고 있다는 점도 흥미롭다. '시간이 지나도 인정받는 디자인'이라는 철학을 구현하기 위해 아르떼미데는 외부 디자이너들과의 협업이라는 전통을 현재도 충실하게 이어 받아 세계의 톱 디자이너들과 협업을 통해 제품을 개발한다. 덕분에 아르떼미데는 경영에 있어 디자인의 중요성이 인식되기 이전부터 디자인을 통한 기업경영 전략으로 성공한 기업으로 꼽히며 '사람을 편안하게 하는 조명'이라는 사명을 구현하고 있다.

www.artemide.com

알레시
ALESSI

'이탈리아 디자인의 바로미터', '꿈과 희망을 찍어내는 디자인 공장', '주방용품의 대명사' 등 알레시 앞에는 찬란한 수식어가 따라붙는다. 1921년부터 가족이 운영하는 공방에서 출발해 글로벌 기업으로 우뚝 섰다는 점이나 디자인을 성공적으로 경영한 사례로 경영자들이 관심을 두는 브랜드

이기도 하다. 유명 여배우나 주부를 모델로 하지 않고 디자이너를 전면에 내세우며 작은 소품 하나에도 디자이너의 이름을 새겨 브랜드와 디자이너가 함께 책임을 진다는 점, 1979년에 시작된 〈차와 커피를 위한 광장〉 프로젝트가 2003년 〈차와 커피를 위한 타워〉로 이어지며 동시대의 재능 있는 건축가(디자이너가 아니다!)들로부터 테이블 웨어를 고민하여 제품을 만들게끔 하는 등의 행보는 기민한 디자인 경영의 결과라기보다는 진심과 뚝심이 느껴지는 알레시의 역사다. 그러나 무엇보다 '절대 다수의 취향'을 만족케 할 수 있을 정도로 다양한 디자인, 다채로운 스펙트럼의 제품을 세상에 선보였다는 것이 브랜드로서 알레시의 생명력을 유지해온 핵심이라 하겠다.

시대의 고전 반열에 오른 카를로 알레시(Carlo Alessi)의 스테인리스 스틸 커피세트 봄베(Bombe)는 모던함을 웅변하고, 알레산드로 멘디니(Alessandro Mendini)의 와인따개 안나 시리즈는 귀엽고 사랑스러운 일상을 가져다준다. 주방에 생전 발을 들인 적 없는 남성들도 로켓을 연상케하는 주시 살리프(Juicy Salif)나 잠수함을 떠올리게 하는 맥스 르 시노와(Max le chinois)

를 갖고 싶어한다. 게다가 알레시가 제시하는 다양성의 스펙트럼은 시공을 아우르는 입체감이 있다. 알레시의 주전자들이 그 대표적인 예. 리처드 새퍼(Richard Sapper)는 1982년 솔과 미로 노래하는 주전자를 선보였고 1985년에는 마이클 그레이브스(Micheal Graves)가 주둥이에 새가 앉아 있는 주전자를 디자인했다. 시적인 마이클 그레이브스의 주전자와 정반대로 군더더기 없는 원뿔 형태의 라 코니카(la conica) 주전자는 알도 로시(Aldo Rossi)의 디자인이며, 1992년에는 건축가 프랭크 게리(Frank Gehry)가 마호가니로 만든 물고기가 휘파람 소리를 내는 피토(Pito)를 제안했다. 스테파노 지오바노니(Stephano Giovanoni)는 둥글둥글하고 어딘가 엄마의 젖가슴을 떠올리게 만드는 주전자 마미(Mami)를 알레시의 진열대에 올렸다.

흥미롭게도 알레시는 디자인 철학이나 스타일이 전혀 다른 수많은 디자이너로부터 '알레시다움'으로 수렴된 디자인을 이끌어낸다. 그러면서도 '진정한 디자인 작업이란 사람들을 감동케 하고 마음을 움직이고 기억을 불러일으키며 놀라게 하고 본질에 역행하는 것이어야 한다.'는 알레시만의 디자

인 철학을 올곧고 굳게 지켜나간다. 그것이
바로 알레시에 감탄해야 하는 점이다.

www.alessi.com

알렉산더 맥퀸
Alexander McQueen

천재 디자이너, 패션을 예술로 끌어올린 장
본인 등 이름 앞에 수많은 찬사가 더해졌던
영국 출신의 패션 디자이너. 충격적인 소재
와 놀라운 테일러링, 예술적인 표현력으로
수많은 팬을 거느린 장본인이었다. 1996
년 지방시의 디자이너로 일했으며 2001년
자신의 이름을 내건 브랜드 알렉산더 맥퀸
을 론칭했다. 최고의 영국 디자이너에 4번
이나 선정되고 2003년에는 CFDA(미국패

션디자인협회)상을 수상하는 등 디자이너
로서 최고의 영예를 누렸다. 그의 컬렉션
은 매번 놀라움을 선사했는데 2006년 F/
W 쇼에서 실제 모델이 아닌, 홀로그램으로
작품을 선보인 케이트 모스 홀로그램 퍼포
먼스는 그가 천재 디자이너임을 다시금 증
명하는 사건이었다. 마치 둔탁한 새의 부리
를 연상시키는 듯한 독특한 라인과 화려한
디테일이 돋보이는 슈즈 제품들 역시 알렉
산더 맥퀸의 디자인 역량을 가늠할 수 있는
사례다. 2007년, 알렉산더 맥퀸은 이사벨
라 블로우라는 동료 디자이너의 자살에 큰
충격을 받으며 2008년 S/S 컬렉션을 그녀
에게 헌사했다. '그녀의 죽음은 내가 패션
을 통해서 배운 가장 가치 있는 것이다.'라
는 발언을 하기도 했다. 그로부터 2년 후인
2010년 2월, 그의 정신적인 지주였던 어머
니의 사망 일주일 뒤 런던의 아파트에서 자
살한 채 발견된다. 전 세계 패션지는 천재
디자이너의 죽음에 아낌없이 지면을 할애
했고 그를 사랑한 수많은 이들은 런던의 알
렉산더 맥퀸 부티크에 추모의 꽃을 놓으며
그의 죽음을 애도했다.

알렌 에드몬즈
Allen Edmonds

1922년 미국 위스콘신 주에서 알버트 알렌(Albert Allen)과 빌 에드몬즈(Bill Edmonds)에 의해 설립된 제화회사. 신발 밑바닥에 쇠붙이를 이용하여 지지하는 대신 특유의 굿이어 웰트(goodyear welt) 공법으로 신발을 생산하고 있다. 로널드 레이건부터 아버지와 아들 부시, 빌 클린턴 등의 미국 역대 대통령들이 모두 취임식 때 알렌 에드몬즈의 파크 애비뉴 모델을 신었을 정도로 거의 90년 가까운 세월 동안 수제화를 만들어 온 브랜드로, 유럽의 슈즈 브랜드에 비해 트렌디함은 떨어지지만 미국 특유의 성실함을 불어넣은 구두로 오랫동안 사랑받고 있다.

www.allenedmonds.co.kr

앙리 마티스
Henri Matisse

'색채의 마술사'라고 불리는 화가로 1869년 프랑스에서 태어났다. 고흐나 고갱 같은 후기 인상파의 영향을 많이 받았던 앙리 마티스는 프랑스 야수파로 분류되는데 일상생활이나 빛을 받은 자연의 생동감 있고 수시로 변화하는 풍경에서 받은 화가의 인상을 화폭에 옮겨 담은 것이 특징이다. 원색을 적극적으로 사용하고, 보색 관계를 활용해 시각적으로 주목성을 띠는 작품들이 많다. 마티스에게 색이란 있는 그대로를 전달하는 도구가 아닌, 화가 자신의 감정과 느낌을 표현하는 또 다른 도구였다. '내가 시험해보고 싶은 것은 평평한 색면 위에 음악가가 화음을 연구하듯 회화를 구성하는 일이다.'라고 말한 앙리 마티스는 원근감과 명암 등에 상관없이 평면적인 구성 안에서 음악적 흐름이 느껴지는 색들을 배열해 명작을 남겼다. 대표작으로는 〈춤〉, 〈붉은색의 조화〉 등이 있다.

오메가
OMEGA

세계 유수의 시계 브랜드 중에서도 오메가
는 자랑스러운 역사적 유산을 많이 가지고
있다. 인류 최초로 달에 착륙하였을 때 우
주비행사들이 모두 오메가 시계를 차고 있
었고 24회의 올림픽대회를 비롯한 세계의
스포츠 경기에서 정확한 시간을 책임진 것
도 오메가였다. 1932년 최초의 다이버워
치를 제품으로 세상에 내놓은 것이나, 시
계 브랜드로서는 최대의 정밀도 기록을 수
립한 것 역시 오메가의 빛나는 업적이라 할
수 있다. 정밀함을 요하는 시계기술도 지속
적으로 발전시키며, 1903년 브랜드명으로
채용한 19" 칼리버를 더욱 발전시킨 오메
가 칼리버부터 최근의 코-엑시얼 무브먼트
에 이르기까지 새로운 표준을 내놓고 있다.
또 세라믹과 리퀴드 메탈을 결합한다든가
지르코늄 소재의 세라믹 베젤에 18캐럿의
금을 상감하는 등 소재를 다루는 측면에서
도 소홀하지 않다. 현재 오메가는 문워치로
대표되는 스피드마스터, 다이버라인인 시
마스터, 고르바초프의 착용으로 유명해진

컨틸레이션과 올림픽 라인, 드빌 라인 등을
통해 전통을 계승하며 새롭게 해석한 제품
들을 내놓고 있다.

www.omegawatches.co.kr

올라퍼 엘리아슨
Olafur Elliason

덴마크에서 태어난 올라퍼 엘리아슨은 아
이슬란드 등 북유럽에서 성장기를 보낸 영
향으로 자연환경과의 물리적, 정서적 교
감을 과학기술과 기계를 이용해 표현하
는 작가로 명성을 얻었다. 런던 테이트 모
던의 터빈홀에 인공태양과 섬세한 안개
를 만들어낸 〈웨더 프로젝트(The weather
project)〉전으로 일약 스타작가로 떠올랐으
며 덴마크 오르후스의 미술관에 커다란 원
형 통로로 만들어진 무지개 빛 인공 전망
대를 만들거나 뉴욕 브루클린교에 인공 폭
포를 설치하는 등 예술에 자연을 끌어들이
고 과학을 접목시킨 환상적인 작업을 해왔
다. 한편 그는 2005년 에티오피아의 고아
들을 돌보는 121 에티오피아를 설립하는
가 하면, 전기가 없는 세계 곳곳에 손바닥

만한 태양열 전등을 보급하는 '리틀 선(little sun)' 프로젝트를 시작하기도 했다. 그는 이를 위해 바람개비 모양의 태양열 전등을 디자인했으며 '리틀 선들이 세계의 낙후된 곳들에서 그 작은 몸체로 밝은 빛을 발하고 있다면 그것이 바로 아트'라는 자신의 신념을 펼치고 있다. 또 스위스 조명회사 줌토벨(Zumtobel)과 함께 모듈형태의 조명 '스타브릭(starbrick)'을 디자인해 예술뿐 아니라 디자이너로서의 가능성도 과시했다. 한국에서는 2012년 pkm 트리니티 갤러리에서 〈당신의 모호한 그림자(Your uncertain shadow)〉전을 연 바 있다.

www.olafurelliason.net

서 벗어나 새로우면서도 친근한 옷을 만들고자 하는 철학을 담고 있다. 매 시즌 독특한 디자인과 소재, 재해석된 실루엣을 선보이며 마니아층을 만들어가고 있는 브랜드다. 단단한 치아 모양의 B. I.는 유즈드 퓨처의 견고한 남성미와 잘 매칭되는 반면 브랜드 로고는 옷보다 먼저 눈에 띄지 말아야 한다는 생각에 평범하고 라이트한 서체로 디자인되었다고. 램, 프로덕트 서울 등 국내 편집숍과 파리 유명 멀티숍 LB66에 입점해 있으며 유즈드 퓨처의 온라인매장에서도 제품 구매가 가능하다.

http://www.used-future.net

유즈드 퓨처
USED FUTURE

'오래된 미래'를 뜻하는 브랜드 네임에서도 알 수 있듯 클래식과 빈티지를 바탕으로 하는 독립 브랜드다. 한섬의 타임 옴므와 시스템 옴므에서 경력을 쌓은 디자이너 이동인이 2009년 설립했다. 새로운 컬러와 독특한 소재를 활용해 남성복 고유의 성격에

제이크와 다이노스 채프먼
Jake & Dinos Chapman

네 살 차이 형제인 이들은 로얄 컬리지 오브 아트에서 미술을 공부한 이후 공동작업을 하기 시작했다. 채프먼 형제는 19세기 스페인 내전을 다룬 고야의 에칭(판화의 일종) 작품들에 영감을 받아 잔인하게 죽은 인간의 모습을 플라스틱 모형으로 제작하여 세간에 충격을 주며 동시에 주목을 받았다. 영국의 젊은 영향력 있는 아티스트그룹인 YBA(Young British Artist)에 속해 있으며 2003년에 영국 최고 권위의 현대 미술상인 터너상 후보에도 올랐던 이들은 왜곡된 현대의 휴머니즘과 이에 바탕을 둔 인간

에 대한 사유를 보여주는 작업들을 주로 해왔다. 특히 미니어처 방식을 사용해 인류의 서사를 담은 〈The end of fun 2010〉이라는 작품에서는 홀로코스트를 비롯한 대량학살과 맥도날드 등으로 대변되는 현대의 인간 군상, 전쟁과 참혹한 살상 등 인류의 역사를 놀라우리만치 섬세하고 방대하게 구성해 이들의 저력을 다시금 확인시켜줬다.

줄리안 오피
Julian Opie

4개의 분할된 면에 매직펜으로 그린 것 같은 몇 개의 선과 점 등으로 4명의 인물을 표현했던 블러의 베스트앨범 재킷이 바로 줄리안 오피의 작품이다. 그는 영국 출신의

화가이자 팝아티스트, 조각가, 설치미술가로 앤디 워홀 이후 팝아트를 대표하는 작가로 꼽히고 있는 전도유망한 인물이다. 평론가들로부터 회화와 조각, 원본과 복제, 미술과 디자인, 상품과 예술, 심미성과 일상성 등 대립하는 관념들을 동시에 다룬다는 점에서 현대인의 공감을 불러일으키는 작가라는 평가를 받고 있다. 그는 사진과 비디오 등에서 얻은 이미지를 컴퓨터로 단순화시킨 후 회화, 조각, 애니메이션 등 다양한 채널로 출력해 보여주곤 한다. 눈은 점 2개로, 얼굴은 단순한 동그라미로 표현하는 등 인물과 풍경을 상형문자나 픽토그램 등으로 단순화하는 작업은 그의 트레이드마크. 단순하기 이를 데 없는 그의 작품이 런던 크리스티 경매에서 무려 10만 달러 이상(약 1억 4천만 원)에 낙찰되었다고.

http://www.julianopie.com

카림 라시드
Karim Rashid

세계 3대 산업 디자이너로 꼽히는 카림 라시드는 화려한 색상과 단순하면서도 강렬

한 형태, 독특한 아이디어로 자기만의 세계를 구축하고 있는 디자이너다. 핑크 마니아로 불리는 그는 색감에 대한 감각을 기반으로 유기적인 디자인을 주로 선보이는데 그래픽 디자인 분야, 제품, 인테리어 등 다양한 분야에서 활동한다. 여러 가지 모양의 소파를 어떻게 배치하느냐에 따라 각각 다른 모양이 연출되도록 디자인 된 옴니 소파(Omni sofa), 스스로 물을 주는 화분 글로벌(Grobal) 등 디자인적인 미학뿐만 아니라 유기적이고 실용적인 제품들이 많은 사랑을 받고 있다. 그의 디자인을 감각적인 미니멀리즘, 센슈얼리즘(Sensualizm)이라고 표현하는데, 이는 디자인 된 물건이 시선을 사로잡으며 영감을 주면서도 상당히 미니멀하게 디자인하는 것을 말한다.

화려하고 트렌디할 것 같지만, 막상 그는 유행에 민감하지 않다. 디자인은 새로운 움직임을 만들고 새로운 방향, 새로운 해결책을 찾아내며 그 스스로 유행을 만들어낸다고 믿고 있기 때문이다. 국내에서도 대기업들과의 협업을 통해 브랜드 아이덴티티, 제품, 인테리어, 패션, 가구, 조명 등 전방위적인 디자인 활동을 펼치고 있다.

캠퍼
Camper

'걸어라, 뛰지 마라(walk. Don't run)!'라는 슬로건이 편안하고 쾌활한 디자인과 잘 어울리는 스페인의 슈즈 브랜드. 130여 년 전부터 마요르카 섬에서 신발을 만들던 플룩사 가족이 4대째 이어오던 가업으로, '캠퍼'라는 이름의 브랜드로 세상에 나온 것은 1975년이었다. 캠퍼는 카탈루냐어로 '농부'라는 뜻으로, 첫 번째 신발의 형태 역시 마요르카 섬 농부들의 신발을 본떠 만든 것이었다. 캠퍼는 신발 디자인에서 자신들의 정체성을 잊지 않으면서도 명민하게 여러 디자이너와 협업해왔다. 스페인의 페르

난도 마르티네스(Fernando Martinez)나 하이메 아욘(Jaime Hayon), 일본의 반 시게루(Ban Shigeru) 등의 디자이너를 매장과 파빌리온 디자인 등에 끌어들였으며 모든 매장이 각기 다른 디자이너와 작업한다는 원칙을 지키고 있다. '해외에서 처음으로 성공한 스페인 브랜드'라는 자부심은 디자인에만 기대고 있지 않다. 신발산업은 대표적으로 환경에 악영향을 끼치는 영역임에도 불구하고 캠퍼는 첫 신발을 타이어를 재활용해 만들었고 브랜드로 세상에 나설 때부터 환경을 중요한 이슈로 삼았다. 1975년 치고는 몹시 앞서 있었던 이런 인식을 당시에 현실로 만들었다는 점에서 브랜드 이름에서 느껴지는 묵묵한 진심이 묻어난다. 언뜻 신발과 연결고리가 없어 보이는 호텔도 캠퍼가 펼친 비즈니스의 일부분이다. 이들은 베를린과 바르셀로나에 '카사 캠퍼'라는 이름의 호텔을 열고 24시간 뷔페, 독특한 공간구성으로 캠퍼가 처음부터 중요하게 생각했던 여러 가치들, 즉 실용성, 편안함, 가족 같은 분위기, 환경 등을 현실에 적용해가는 중이다.

www.camper.com

컨버스
Converse

1908년 미국 매사추세츠에 설립된 컨버스는 '컨버스 러버 슈 컴퍼니(Convers Rubber Shoe Company)'로 첫 발을 뗐다. 설립 초기에는 스트리트용 슈즈를 생산했으나 이후 농구화에 집중해 1917년 최초의 기능성 농구화로 불리는 올스타를 출시했고, 이는 농구선수인 척 테일러(Chuch Taylor)에 의해 유명세를 탔다. 올스타의 척 테일러 사인은 역사상 가장 인기 있는 농구화를 만들어냈고 당시에 디자인되었던 브랜드 아이덴티티가 90여 년이 지난 현재에도 변함없이 컨버스의 제품에 사용되고 있다. 컨버스의 올스타는 전 세계에서 10억 컬레 이상 팔린 스테디셀러로, 내구성이 약해 잘 망가진다는 일부 소비자의 불평에도 불구하고 저렴한 가격으로 많은 사람들에게 사랑받는 신발이 되었다. 이후 론칭한 원스타(One Star) 라인은 록스타 커트 코베인의 사랑을 받았고, 배드민턴 선수인 에드워드 잭 퍼셀(Edward Jack Purcell)의 이름을 딴 잭 퍼셀 라인은 1950년대 제

임스 딘, 엘비스 프레슬리 등의 스타들에게 사랑받으며 현재까지도 셀레브리티들의 발끝에서 쉽게 발견된다.

www.converse.com

쿠사마 야요이
Kusama Yayoi

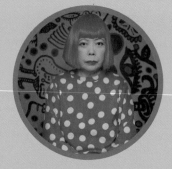

미술, 영화, 패션 디자인, 문학 등 장르와 매체를 자유롭게 넘나들며 역동적이고 실험적인 예술세계를 펼쳐온 아티스트. 물방울무늬를 이용한 작품 활동을 펼쳐 '폴카 도트의 여왕'이라는 별칭이 있다. 1957년부터 1972년까지 뉴욕에서 작품활동을 전개하였으며 1977년 일본으로 돌아온 그녀는 현재까지 정신병원에서 치료를 받으며

작품활동을 진행해오고 있다. 특정한 문양이나 요소가 반복, 증식, 확산하는 것은 자신의 머릿속에 가득 차 있는 이미지를 쏟아낸 것이라 밝히기도 했다. 이렇듯 어려서부터 앓았던 편집적 강박증은 쿠사마 야요이의 가장 큰 고통이자 아이러니하게도 예술세계를 설명하는 가장 중요한 단서가 되었다. 그녀는 집 안의 빨간 꽃무늬 식탁보를 본 뒤, 눈에 남은 잔상이 온 집안에서 보이는 경험을 하게 된다. 둥근 물방울무늬로 변형되어 계속해서 시선과 자신의 신체에까지 따라붙었던 그 무늬는 그녀가 평생에 걸쳐 하게 되는 작업의 유일한 소재가 된 것이다. 색채와 반복되는 패턴들로 이루어진 그녀의 작업들은 '존재에 대한 생성과 소멸', 그리고 '삶의 영원성'에 대해 이야기하고 있다. 루이비통의 수석 디자이너였던 마크 제이콥스는 쿠사마 야요이의 작품이 나올 때마다 높은 가격으로 구매하곤 했는데 이러한 관심은 2012년 루이비통과 쿠사마 야요이의 콜라보레이션으로 이어졌다. 80세가 넘은 나이에도 불구하고 일본뿐 아니라 미국, 유럽, 우리나라에 이르기까지 전 세계적인 활동을 펼치고 있는 아티스트다.

탄노이
Tannoy

영국의 오디오 스피커 전문 브랜드. 1960년대 듀얼 콘센트릭이라는 동축형 스피커 유닛을 개발하여 기능상으로 하이엔드 스피커의 반열에 올랐으며, 장인정신이 물씬 풍기는 중후한 디자인과 현악기를 탁월하게 재생하는 능력으로 '클래식은 탄노이'라는 공식을 구축했다. 본격적으로 스피커가 개발되기 시작한 시점을 1925년으로 보면 1926년에 시작된 탄노이의 역사는 가히 스피커의 역사라고 보아도 과언이 아닐 정도다. 때문에 대영사전에서는 탄노이 항목을 'PA 음향 시스템이나 음성 및 음악 전달용 오디오 제품'이라 기재하여 탄노이는 오디오 브랜드인 한편 스피커의 고유명사로 통할 정도다.

www.tannoy.com

토마스 헤더윅
Thomas Heatherwick

상하이 엑스포의 영국관 '씨앗의 성전

(Seed Cathedral)'이 〈타임〉이 선정한 2010년 최고의 발명품으로 꼽히면서 디자이너인 토마스 헤더윅은 순식간에 세계적인 인물로 관심을 받게 되었다. 1970년 생인 그는 맨체스터 대학과 왕립미술대학 (RCA)에서 각각 3D 디자인과 가구 디자인을 공부했지만 도시 디자인부터 건축, 제품, 패션에 이르는 너른 영역을 넘나드는 다재다능함을 보여주고 있다. 그는 왕립미술대학에서 만난 헤비타트(Habitate)의 설립자 테레스 콘란 경(Sir Terence Conran)으로부터 디자인에 대한 조언과 후원을 받았으며, 안팎의 경계를 허무는 하비 니콜스 백화점의 윈도우 디스플레이, 런던 패딩턴의 둥근 도개교, 영국의 빨간 이층 버스 루트 마스터의 새 디자인, 일본의 사찰 설계 등 슈퍼히어로에 준하는 엄청난 능력을 보여주었다. 또 패션 브랜드 롱샴(Longchamp)의 뉴욕 플래그십 스토어의 디자인을 맡아 55톤의 강철판과 비행기 유리창 등을 통해 물결치는 듯 유기적인 형태의 실내 디자인을 완성해냈고, 롱샴이 그를 첫 번째 외부 디자이너로 영입한 계기가 되었다. 최근에는 49메가와트 바이오매스 발전소 디자인을 통해 이전에 볼 수 없었던 '열린' 발전소를 보여주는 작업을 진행하고 있다. 다양한 분야의 디자인 모두에서 좋은 결과물을 낸 덕분에 '영국의 다빈치'로 불리곤 하는 그의 작업들은 도시 디자인으로 향하고 있다. '작은 물건에서 느낄 수 있는 영혼과 감성을 도시 디자인에서도 느낄 수 있도록 디자인하고 싶다.'는 그의 디자인이 발전소 디자인을 통해 출발점에 들어선 듯하다.

www.thomasheatherwick.com

토즈
Tods

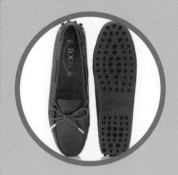

'이탈리아 장인이 한 땀 한 땀 만들었다.'는 드라마 속 유행어는 토즈에게 걸맞은 표현이다. '좋은 가죽은 영혼의 신발'이라는 회

장의 철학으로 철저히 검증된 가죽만을 사용하고 있는 토즈는 최상의 품질과 모던한 디자인으로 오랫동안 사랑받고 있다. 힐러리 클린턴, 줄리아 로버츠 등 수많은 유명 인사가 선택한 브랜드로 모든 공정을 수작업으로 진행해 신발 한 켤레를 만드는 데 꼬박 3일이 소요된다. 가죽 컷팅과 봉제 등 100여 가지 이상의 디테일한 작업들이 이루어져 명품을 만들어내는 것. 이탈리아 수공에 대한 신뢰 때문에 100% 이탈리아에서만 생산하고 있다. 그중 가장 대표적인 모델은 1986년 출시된 드라이빙 슈즈, 페블 로퍼. 미끄러움을 방지하는 고무로 만든 독특한 '자갈무늬 밑창(pebble sole)'을 심볼로 내세운 이 신발은 편안한 착용감과 모던한 디자인으로 세계적인 명품으로 꼽히고 있다.

톰 포드
Tom Ford

'새로운 구찌(Gucci)의 아이콘'이라는 평가처럼 톰 포드의 이력 중 현재까지 가장 굵직하게 평가되는 것은 1994년 크리에이티브 디렉터로 진행한 첫 컬렉션 이후로부터 구찌를 떠날 때까지의 10년이다. 미국 남부에서 성장기를 보낸 그는 뉴욕 파슨스 스쿨에서 건축을 전공했지만 패션 디자이너로서의 경력을 쌓았고, 스러져가는 구찌의 크리에이티브 디렉터로 고용된 돈 멜로(Dawn Mello)의 눈에 띄면서 구찌의 여성복 디자이너로 기용되었다. 이후 회사의 축소로 여성복은 물론 남성복, 신발, 핸드백을 모두 그가 담당하게 되었고, 돈 멜로가 미국으로 돌아가게 되면서 구찌 브랜드 전체의 크리에이티브 디렉터가 되었고 여기에 더해 이미지 광고나 점포 디자인, 선글라스 등 구찌의 디자인 언어를 바꾸어놓았다. 덕분에 구찌는 고전적인 명품 브랜드에서 섹시하고 화려한 브랜드로 거듭나 다시금 각광받는 브랜드가 되었다. 구찌를 떠난 다음 해인 2005년, 그는 자신의 이름을 딴 브랜드 톰 포드를 론칭하고 향수와 선글라스를 선보였다. 2007년에는 이탈리아 공장에서 주문제작 방식으로 만드는 남성복을 론칭했고, 스스로를 가꾸는 데 관심이 많아진 남성들의 압도적인 선호 덕분에 오랜 전통의 슈트 브랜드와 겨루어도 경쟁력 있는 브랜드로 입지를 굳혀가고 있다. 그

의 슈트는 1950~1970년대의 클래식 스타일을 계승한 덕분에 영화 〈007 시리즈〉의 제임스 본드 슈트로 채택되었다. 2012년 007 시리즈인 〈스카이폴〉에서 제임스 본드 역의 대니얼 크레이그가 입은 슈트, 니트, 안경, 넥타이 등이 모두 톰 포드의 디자인이다. 한편, 원래 영화배우를 꿈꾸었던 그는 2005년 〈그레이트 뉴 원더풀〉, 2008년 〈발렌티노:마지막 황제〉, 〈비주얼 어쿠스틱스〉 등에 출연했으며 2009년에는 〈싱글맨〉으로 감독 데뷔와 함께 베니스 영화제를 비롯, 전 세계 영화제에서 좋은 성적을 거두며 탁월한 크리에이터로서의 감각을 인정받았다.

www.tomford.com

티알브이알
TRVR

2010년 론칭한 티알브이알은 사이클을 기반으로 한 패션 브랜드다. 그중 핫 아이템은 '젠틀맨스 에이프런(GENTLEMAN'S APRON)'이라는 이름의 제품으로 금속 작업을 하는 멋진 미대생이나 향긋한 커피를 내려주는 바리스타를 연상시키는 에이프런이다. 작업에 필요한 도구를 수납할 수 있는, 실용적인 주머니들이 잘 배치되어 있어 스타일뿐만 아니라 기능성까지 겸비했다. 이 제품은 외국의 유명 블로그나 패션 사이트에도 소개되며 다양한 러브콜을 받고 있다고. 이 외에도 쪽모자라 불리는 사이클링 캡, 자전거 마니아들의 용도에 맞게 허리 부분 뒤쪽에 포켓을 매치한 니트 제품 등이 인기를 끌고 있다. 작업실과 쇼룸을 겸하고 있는 이태원 공간에 가면 제품에 대한 설명과 함께 다양한 디자인의 티알브이알의 제품들을 만나볼 수 있다. 패션을 넘어 문화를 창조하고자 하는 철학을 담고 있는 브랜드다.

http://trvr.cc

페드로 가르시아
Pedro Garcia

90여 년의 역사를 지닌 스페인 수제화 브랜드. 1925년 어린이 슈즈 숍을 시작하면서 브랜드의 기반을 잡았으며 지금은 밀라Y., 페드로 가르시아와 데일 듀보비치가 브랜드를 이끌어가고 있다. 세련된 슈즈를 만드는 데 집중하기보다 본능을 따른다는 이 브랜드는 클래식하면서도 실용적인 디자인과 독특한 소재를 접목해 페드로 가르시아만의 스타일을 구축한다. 빅토리아 베컴, 드류 베리모어 등 여러 셀러브리티들의 사랑을 받으며 최근 럭셔리 슈즈업계에서 가장 떠오르는 브랜드 중 하나가 되었다. 몰드창과 스와로브스키를 이용한 심플한 디

자인이 주를 이루는 페드로 가르시아 제품들은 기능을 위한 최소한의 디자인이 얼마나 아름다운지를 보여준다.

http://www.pedrogarcia.com

펜텔
pentel

전후 '대일본 문구 주식회사'라는 상호로 설립되어, 1971년 자사의 오일 파스텔 제품명인 '펜텔'을 브랜드명으로 사용하기 시작했다. 0.5mm 샤프펜슬인 그라프 펜슬이나 점토 대신 합성수지를 사용한 하이폴리머 심, 솔이 없는 펜터치식 수정액, 전문가용 0.3mm 샤프펜슬, 수성수지칩 볼펜 등은 모두 펜텔이 세계 최초로 선보인 필기구들이다. 문구업체로는 최초로 일본의 품질경영대상인 데밍상(Deming Awards)을 수상했고, 문구업체로는 드물게 재활용 소재들로 제품을 만드는가 하면, 최초의 설립목표인 '교육'을 위해 다양한 방식의 교육프로그램을 운영한다.

www.pentel.com

프로젝트 넘버 에이트
Project No. 8

그래픽 아티스트 출신의 브라이언 야누스
키악과 엘리자베스 비어가 함께 진행한 여
덟 번째 프로젝트인 콘셉트 부티크. 뉴욕에
위치하고 있다. 차이나타운을 지나 로어 이
스트 사이드에 의류를 위주로 하는 매장이
있으며 29번가와 브로드웨이에 있는 에이
스 호텔 내에 의류 및 아트 서적, 다양한 소
품들을 다루고 있는 매장이 자리 잡고 있다.
작은 규모의 매장들은 마치 갤러리를 연상
시키는 내부 인테리어와 구성으로 사람들
의 호기심을 자극한다. 발터 벤야민의 전집
부터 이들의 인하우스라인 'Project no.13',
다양한 미국 내 브랜드나 유럽 디자이너들
의 제품들이 모여 있으며, 주인장들이 외국
을 돌아다니며 모은 아트 서적, 문구류, 소
품 등도 만나볼 수 있다. 온라인 쇼핑몰도
운영하고 있어 국내에서도 마음에 드는 제
품을 구매할 수 있다. '유용하고 세련되고
흥미롭다(Useful, refined and interesting)'
라는 세 단어로 설명될 수 있는 곳.

http://www.projectno8.com

플래툰 쿤스트할레
Platoon Kunsthalle

아트 커뮤니케이션 그룹 플래툰에 의해 시
작된 서브컬처 공간이다. 2000년 독일 베
를린에 유럽본부를 설립한 플래툰은 전 세
계 아티스트와 네트워크를 형성하고 기존
미술관이 담지 못하는 다양한 방식의 창조
적인 문화활동을 소개하고 담아내는 공간
으로 '아트홀'을 뜻하는 쿤스트할레를 세웠
다. 덕분에 쿤스트할레에서는 거리미술이
나 클럽문화, 프로그래밍, 패션 등 순수미
술보다 현재의 일상에 가까운 문화를 영화
상영, 공연, 워크숍과 멀티미디어 작업 등
무궁무진한 방식으로 만날 수 있다. 28개
의 해양운송용 컨테이너박스를 사용해 건
물을 지었다는 것과 네모 반듯한 모듈 내부
의 상반된 개방성은 이곳을 찾는 사람들에
게 그 자체로 신선한 감흥을 준다. 한국에
는 2009년 서울 논현동에 이어 2010년 비
엔날레의 도시 광주에서도 문을 열었다.

www.kunsthalle.com

플랫 아파트먼트
FLAT APARTMENT

듀오 디자이너인 서경희와 이광섭이 2010년 론칭한 브랜드로 여성화와 가방을 주로 제작한다. 한국적인 것을 모던하게 재해석하는 디자인이 특징인 플랫 아파트먼트는 신발을 좋아하는 사람들 사이에서는 이미 유명한 브랜드. 한국 전통 신발인 '당혜'를 모티브로 살짝 치켜 올려진 버선코 모양의 신발들은 묘한 아름다움을 선사한다. 심미적인 아름다움과 단순함이 독특한 조화를 이루는 이 브랜드는 이미 외국에서 그 가치를 인정받고 있다. 일본의 꼼 데 가르송 디렉터 레이 가와쿠보가 직접 플랫 아파트먼트를 선택한 것. 론칭한 지 1년 만에 일

본 도쿄 오모테산도에 위치한 꼼 데 가르송 트레이딩 뮤지엄에 입점하였으며 일본뿐 아니라 프랑스, 홍콩, 중국에 이르기까지 전 세계적으로 그 영역을 확장하고 있다. 2013년 7월, 서울 강남구 신사동에 쇼룸을 오픈했다.

http://www.flat-apartment.com

필론
Pylones

1985년 자케 귀예메(Jacques guillemet)와 레나 허젤(Lena Hirzel)이 공동으로 설립한 디자인 소품 브랜드. 프랑스 파리를 거점으로 '오브젝트 에디터(object editor)'를 지향하며 일상의 사물들에 강렬한 색감과 유쾌한 디자인을 입히기 시작했다. 필론은 종종 사물의 의인화를 디자인 모티브로 활용한다. 새 모양의 빨래집게는 빨랫줄 위에 새가 앉은 풍경을 연출하고 악어가 그려진 브레드 나이프는 그 위트에 웃음이 비어져 나온다. 푸들 모양 비누 디스펜서나 끝에 고양이 얼굴이 달린 우산은 평범한 나날에 깜찍한 귀여움을 더한다. 필론은 현재

Designer's Taste

루브르 박물관을 비롯해 유럽, 홍콩, 일본, 미국 등 전 세계에 숍을 운영하며 파리지앵 디자이너들과 협업하여 일상용품을 재미있는 디자인 소품으로 변신시키고 있다.

www.pylones.com

필립 스탁
Phillippe Starck

1949년 프랑스에서 출생한 필립 스탁은 대중적인 스타 디자이너 1세대로 여겨지며 의자부터 소소한 생활용품, 실내장식 등 라이프 스타일과 연계되는 총체적인 작업들을 선보여왔다. '블러드 머니'와 '프란체스카 스패니시', '미스터 블리스' 등의 의자는 그가 1980년 전후로 거둔 상업적인 성공의 초석이었다. 이어 1982년 미테랑 대통령의 엘리제궁의 실내 디자인을 맡으면서 그의 성공은 탄탄한 반석 위에 올랐고, 카페 코스테의 실내 디자인으로 그는 명실상부한 스타 디자이너로 자리 잡으며 이 즈음 진출한 미국에서도 스탁 바람을 일으켰다. 이후 알레시, 카르텔, 비트라, XO 등의 브랜드와 협업하거나 전 세계 핫 플레이스를

만들어낸 그의 영향력은 그에게 '슈퍼 디자이너', '프랑스 디자인계의 교황', '세계 3대 디자이너'라는 별칭을 얻게 했다. '스타일이 아닌 기능이야말로 오랫동안 사랑받는 디자인의 핵심이자 비결'이라 말했던 그는 2008년 '지금까지 내가 창작해 온 모든 것들은 너무나 쓸모가 없다. 구조적인 측면에서 볼 때 디자인 자체가 쓸모없는 것이다. 유용한 일이란 우주비행사나 생물학자 같은 사람들이 하는 일'이라며 디자인을 그만두고 새로운 일을 할 것이라 선언했다. 그럼에도 2013년 현재 밀라노 디자인을 통해 새로운 디자인을 선보이고 있으며, 프랑스 음향업체 패롯 등 다른 브랜드와의 협업을 통한 디자인도 선보이며 여느 시기와 다름없는 왕성한 활동을 하고 있다.

www.starck.com

화이트 큐브 갤러리
White Cube Gallery

1993년 영국 런던의 이스트엔드에 개관한 작은 갤러리로 영국의 젊은 예술가 그룹 YBA의 작품을 주로 전시하고 있다. 규모

는 작지만, 세계에서 가장 영향력 있는 갤러리 중 하나로 손꼽힌다. 화이트 큐브는 젊은 작가들을 발굴하는 것으로도 유명한데 그 대표적인 인물이 바로 샘 테일러우드(Sam Taylor-Wood)와 데미안 허스트(Damien Hirst)다. 특히 데미안 허스트는 숱한 화제를 뿌린 스타 화가로 마케팅과 기획력을 도입해 전시예술을 극대화했다는 평을 받았다. 이 외에도 트레이시 에민, 프란츠 아커만, 척 클로스 등의 작가들이 이곳에서 전시를 열었으며 2000년 4월 혹스턴 광장, 2006년 9월 메이슨스 야드에도 갤러리를 오픈했다.

http://www.whitecube.com

후지모토 소우
Fujimoto Sou

안도 다다오(Ando Tadoa), 이토 도요(Ito Toyo)의 뒤를 잇는 일본 건축계의 한 축이 될 것으로 여겨지는 젊은 건축가. 1971년 홋카이도에서 태어나 도쿄에서 건축을 공부했다. 2000년 자신의 건축설계사무소를 설립한 이후 일본건축가협회 신인상(2004년)과 대상(2008년), 베니스 건축 비엔날레 황금사자상(2012년)을 휩쓸며 일본은 물론 세계 건축계의 관심을 끌었다. 2013년에는 영국 하이드파크의 서펜타인 갤러리에서 매년 여름마다 국제적 명성을 지닌 건축가에게 의뢰하는 파빌리온 디자인을 맡았다. 100% 통유리로 만들어 속이 훤히 들여다보이는 일명 '시스루 하우스'나 블록처럼 쌓은 나무로만 만든 '나무집', 방을 집 모양으로 만들어 집 안에 집을 넣은 '도쿄 아파트먼트', 책장만으로 지은 무사시노 미술대학의 도서관 등 그의 작업은 건축에 관한 질문을 던지며 건축적 사유를 이끌어낸다는 평가를 받는다. 현재 중국 상하이 현대미술관, 대만 타워를 포함해 세계 곳곳에서 프로젝트를 진행하며 건축의 본질에 대한 질문을 던지고 있다.

'크리에이터의 물건을 통해 취향에 관한 이야기를 하자.'
는 애초의 기획의도 중 '취향'이라는 단어가 몰취향의 시기를 거친
내게 어쩌면 그렇게도 매력적으로 들리던지! 그 두 음절에 말로 표
현할 수 없는 무언가가 담긴 느낌이 들었던 데다, 소리 내어 발음하
면 뭔가 더 있어보였다. 취. 향. 그러니 나는 취향의 본뜻이 아니라
'이미지'를 취했던 셈이다.

깊숙이 알지 못하는 것을 어설피 적용하면 항상 피를 보
는데, 이 취향이라는 것도 마찬가지였다. 인터뷰이를 만났을 때도,
원고를 쓸 때도, 도대체 이 취향이라는 것을 명징하게 파악할 수 없
다는 게 문제였다. "아, 그러니까 도대체 취향이라는 게 뭐냐고!" 사
전에는 이렇게 나온다.

취향(趣向) : 하고 싶은 마음이 생기는 방향 또는 그런
경향. 영어로는 taste, liking, preference.

뭐랄까, 이건 내가 생각했던 이미지에 비하면 너무 단순한 정의였다. 하지만 크리에이터들과 이야기를 나누면서 그들의 물건 역시 그에 대한 호감에서 출발했으므로 틀린 말은 아니다. 풍요로운 해석이라 할 수는 없지만.

위키피디아처럼 여기에 몇 가지 주석을 단다면, 첫 번째는 취향이 단순한 선호가 아니라 세심한 시각으로 발견한 자신의 지향을 오랜 시간 깎고 다듬고 벼려내어 내재됨으로, 드러내지 않아도 자연스럽게 알아챌 수 있는 어떤 아우라가 된다는 것일 게다. 따라서 개인의 취향은 그가 속한 사회문화적 맥락과 개인적인 경험, 기억의 맥락이 씨실과 날실처럼 엮여 어떤 한 지점에서 드러나는 일부분일 수 있다. 전체가 아니라. 그래서 독자들이 이 책에 실린 인터뷰이들의 취향 역시 인터뷰를 할 당시 맞닥뜨린 그들의 취향의 한 단면을 추출한 것이라 생각해준다면, 여전히 머리를 쥐어뜯는 입장에서 몹시도 고마운 일일 터다.

어쩌면 취향이라는 단어에 그렇게 매력을 느꼈던 건, 내가 중고등학교 6년을 꼬박 '이스트팩' 배낭을 메고 학교에 다니면서도 아무렇지 않았던 황무지 같은 취향의 시기가 있었기 때문인지도 모르겠다. 지금에 와 취향이란 어쩐지 '프라이탁'스러운 무언가로 여겨진다. 그러니 두 번째 주석은 취향이란 종류가 많아 일반화가 불가능하고, 맥락의 해석으로 인해 더 큰 매력을 갖는다는 점이 되

지 않을까.

그리고 세 번째로 취향은 안목과 숙고와 소신이 분리할 수 없이 융합된 결과물이라는, 그 생성을 위한 재료에 대한 이야기도 덧붙이고 싶다. 아, 그리고 일반적으로 취향의 사막처럼 여겨지는 사람에게조차 취향이 있다는 점을 강조하는 것도 잊지 말아야 할 것 같다. 세심한 시선으로 들여다보지 않아서 그렇게 보일 뿐.

책을 다 쓰고 나면 취향이라는 것을 한결 명확하게 파악할 수 있으리라는 나의 기대는 거의 실현되지 않았다. 에필로그를 쓰는 이 시점에도 여전히, 취향은 안개처럼 모호하게 남아 있다. 하지만 책을 시작할 때와 비교하면 달라진 점은 있다. 명확한 경계선으로 그어지지 않는 취향의 울타리나 손에 잡히지 않는 개념이 더 이상 불편하게 느껴지지 않는다는 것이다. 아직도 남아 있는 일말의 불편함을 없애버리기 위해서는 이런 주석을 달면 된다. 취향은 평평하게 흐르는 무한다면체와 같다. 좋은 취향이나 나쁜 취향 같은 것은 없고, 모순적일 수도 있고, 천천히 바뀌기도 하며, 어느 한 시점에 마주친 하나의 국면에 국한되지 않는다는 것.

바라건대, 이 책을 읽는 독자들도 '취향' 항목에 자신만의 정의를 덧붙여주면 좋겠다. 왜냐하면 취향은 아직도 우리에게 미지의 대륙과 같은 존재이고, 이에 대한 논의가 풍요로워지면 풍요로워질수록 다양성에 대한 수용과 존중의 토양 위에서 우리의 취향이

힘겹지 않게 발아될 것이기 때문이다. 이렇게 싹 틔운 취향이 삶의 여정 맨 끝까지 남아 결국 우리의 후배들과 아이들에게 폭넓은 취향의 선택지를 가져다준다면, 어쭙잖은 깜냥으로 감히 책을 쓰겠다 넘볐던 나의 치기도 조금은 덜 부끄러워질 것 같다.

　　　마지막으로 현재 민들레처럼 수줍게 꽃피운 당신의 취향, 혹은 언젠가 발현될 취향에 격려와 지지를 보낸다.

장민

초판 1쇄 인쇄 2014년 4월 25일
초판 1쇄 발행 2014년 4월 30일

지은이 | 김선미 · 장민
발행인 | 이원주

임프린트 대표 | 김경섭
기획편집 | 김선미 · 한선화 · 김순란 · 박햇님 · 강경양
디자인 | 정정은 · 최소은
마케팅 | 노경석 · 윤주환 · 조안나 · 이철주
제작 | 정웅래 · 김영훈

발행처 | 지식너머
출판등록 | 제2013-000128호
주소 | 서울특별시 서초구 사임당로 82 (우편번호 137-879)
문의전화 | 편집 (02) 3487-1650, 영업 (02) 2046-2800

ISBN 978-89-527-4840-9 03600